*이 책은 **다빈치기프트** 출판사가 펴내는 **DaVinci** Gallery **Series** 의 책들 중
2004년에 9월에서 2006년 8월 사이에 발행했던 4권의 합본임을 밝힙니다.

한국 미술의 현장 2

- **박정란** dual structure of ego
- **이영수** 미완성의 동화
- **이동철** How can I paint, make, present?
- **김시하** 꽃피는 젊은 예술

다빈치기프트

자아의 이중구조
dual structure of ego

park jung ran

다빈치

Contents

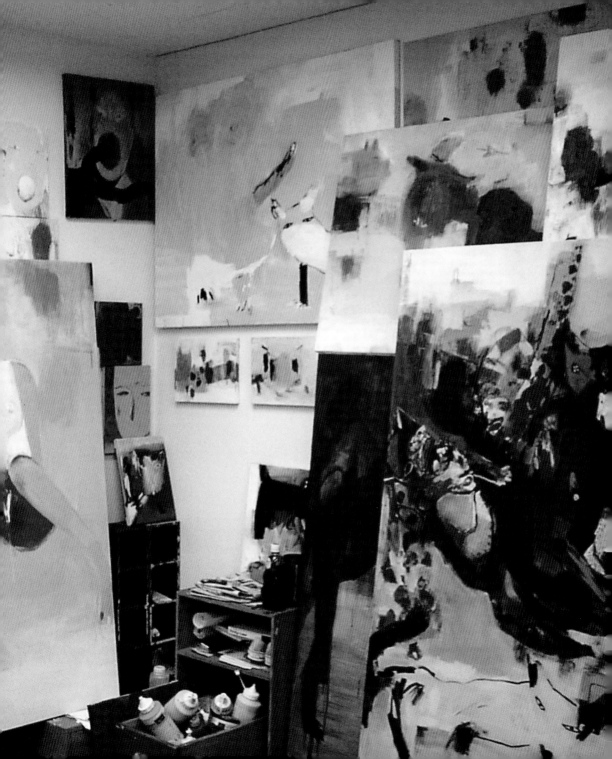

a.Wounds Come from Desire

Kim Kwang Myung_Park Jung Ran

상처는 욕망으로부터 온다

대담자_김광명_숭실대교수, 예술철학

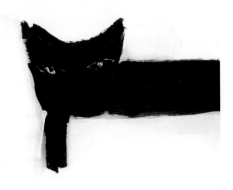

– 일반적으로 예술가의 삶과 작품이 가능한 한 서로 밀접하게 연관되어 있다고 한다. 작품의 근거 또는 바탕이 되는 것은 무엇이며, 자신의 삶과는 어떤 연관관계에 놓여 있는가?

예술은 삶과 존재를 존중한다. 예술가로서의 삶 속에 나의 존재가 놓여지길 언제나 원했다. 사랑과 욕망, 갈등과 조화, 내면적 슬픔 그리고 힘에 대한 갈구 등의 감정과 감각들이 녹아서 하나의 작품으로 완상되어 진다고 생각한다.

– 조르주 바타이유의 언급, "예술이 치유되지 않은 상처에서 비롯된다."는 말에서 작가 스스로 체험한, 그리하여 아직도 아물지 않은 상처가 있다면 그것은 무엇이며, 자신의 작품에서 어떤 역할을 하며 그러한 상처가 어떻게 표현되고 있는가?

상처는 시시각각으로 외상이든 내상이든 삶의 위기로 자리 잡고 있다. 그 위기는 커다란 폭풍우처럼 공포의식을 조장하기도 하고 잔잔한 풀 내음처럼 달콤하기도 하다. 내안에 자리 잡은 광기는 매혹적이고도 고통스럽게 자리 잡고 있다. 무엇이 나를 이토록 열망하게 하는 것일까? 삶에 대한 침착처럼 예술에 대한 집착도 열망의 꽃으로 내던져지고 있다. 상처는 욕망으로부터 온다. 욕망이 없으면 상처도 없다.

– 양식사를 보면, 어느 시대나 예술작품의 근거엔 다양한 인문학적 이론들이 깔려 있다고 하겠다. 박정란의 작품 전개과정에서 푸코의 광기론, 들뢰즈의 감각의 논리, 바타이유의 에로티즘, 프로이트의 무의식 등이 언급되고 있는데, 이들 이론들은 어떤 역할을 하며, 특히 작가 스스로 말하듯 이론의 차용이지 종속은 아니라고 할 때의 의미를 더욱 분명하게 밝힌다면 무엇인가?

작품은 단지 욕망의 배설물이 아니다. 철학 이론들은 나에게 깊이 있는 사고체계를 인식시키고 체계적이며 분별력을 길러주며 상실감속에 방향감을 제시해주었다. 철학은 감정의 눈물샘을 자극하는 드라마와 다르다. 그것은 작가에겐 특별한 무기가 될 수 있다. 내안에 기록된 예술가의 기질과는 다른 보다 큰 의미에서의 방향제시이다.

– 여성작가로서, 여성성에 있어 신체적이고 정신적인 외상을 경험하고 이를 때로는 동물적 잔혹으로도 표현하고 있다. 여성성에서 부정적인 요소가 아닌, 긍정적인 요소를 찾아 볼 수는 없는가?

부정이 아니라 긍정이다. 여성으로 태워났음을 어찌 부정하겠는가? 생물학적인 특성으로 보면 여성은 창조자이다. 신체적인 경험은 여성만이 경험할 수 있는 특별함이다. 극단으로 치닫는 문제가 아니라 본질적인 것에 접근하고자 하는 것이다. 그로테스크한 아름다움에 도취하며 불쾌의 아름다움에 눈을 돌릴 줄도 아는 예술적 치열함을 시도해 보고 싶었다. 미(美)의 기준이 무엇인지 실험하고 자문해보았다. 그 기준은 일종의 시선의 문제라고 본다.

– 독일표현주의 예술은 인간이 실존적 공포에서 벗어나려는 몸부림을 비대상성으로, 즉흥적인 조형성으로 표현했다고 하겠다. 또한 이른바 신표현주의는 표현주의 회화의 토대 위에서 새로운 형상성, 즉 이미지의 등장, 다양한 오브제의 활용, 성적 이미지의 차용 등으로 특징지어진다고 볼 수 있다. 이렇듯 표현주의와 신표현주의의 연장선 위에서 박정란의 회화적 모색은 서양미술사적인 보편적인 특성과 작가 자신의 고유한 특성 사이에서 어떤 의미를 지니는가?

표현주의시대에 살았더라면 나 또한 그 시대에 맞게 엄청난 고통의 무게를 감지하며 읊조렸을 것이다. 표현적 화법은 명확하고, 형상적 성향을 띠고 있다. 단순히 역사적 관점에서만 볼 것이 아니다. 표현적 의지는 어느 시대의 누구에게나 있다고 본다. 단지 어떻게 드러내느냐 문제겠지만, 드러나는 관점에서 나의 환경과 내면적 사고가 어우러져 고유한 특성을 이루고 있다고 본다. 그것은 이미 내 자신도 모르는 어떤 정신적이며 물리적인 힘이 나를 이끌어내고 있으며, 이미 거기에 내가 존재할 것이다.

– 구체적인 작품에서 볼 때, 2002년의 〈검은 고양이〉, 2003년의 〈신비함과 기이함이 주는 설레임〉이 보여주는 이중적인 이미지는 구체적으로 무엇이며, 이러한 이중성의 대립을 지양하고 그 해소를 위한 작가의 모색이 있다면, 그것은 무엇인가?

인간은 기본적으로 이중적이라고 본다. 그 이중성은 현실과 환상으로 드러나는데 이미 드러난 현실로는 불가능한 초월적인 그 너머의 환상을 갖고 있다. 아우라가 있는 그 어떤 이미지를 신비함으로 표현하고 있는 것이다. 고양이가 꿈꾸는 검은 세계를 신비하고도 기이함이 주는 묘한 설레임처럼.

– 2003년의 작품에서의 주제 〈신비함으로 가득 찬 것과 형이상학적인 것에 대한 갈망 위에서〉를 보면, 작가의 내면에서 숨쉬는, 근원을 알 수 없는 신비로운 열망을 느낄 수 있는데, 이러한 생명력의 본질적인 기원이 때로는 형이하학적으로, 때로는 형이상학적으로 나타난다. 그런데 박정란의 작품에서 이 극단적인 양자의 관계는 무엇인가?

낮과 밤이 교차하듯 이성과 비이성의 힘이 다르며 '참을 수 없는 존재의 가벼움처럼' 무거움 속에 뽀얀 천진스런 즐거움을 준다. 한없이 가벼움 속에 진지한 유토피아의 꿈을 잃지 않기에 그러한 관계가 성립되는 것 같다. 언제까지나 스스로 가능성을 찾아내고 그 가능성을 만들어 가는 것이다.

Wounds Come from Desire

interviewer : Kim, Kwang Myung
_Professor in Aesthetics, Soongsil University

-Generally speaking, an artist's life and art are closely related. What is the basis of your work, and how is it related to your life?

Art respects life and existence. I wanted to have my existence in a life as an artist. I think emotions such as love, desire, conflict, sadness, the desire for power, and senses are fused and is made into a work of art.

- Georges Bataille stated that "art is born from unhealed wounds." If there are unhealed wounds that you personally have experienced, what are they? And what roles do they play in your art? How those wounds are expressed, and what are their temporal background and temporal significance?

Wounds are always waiting to be discovered externally or internally at every turn of life crises. A crisis sometimes creates fear like a huge storm would, or sometimes smells sweet like green grass. The madness within me is charming and yet painful. What is it that makes me that much wanting? Like the attachment to life, the attachment to art is thrown away like a flower for desire. Wounds come from desire. No desire. No wounds.

-In western art history, there have been various theories at the basis of artworks from any period. In the unfolding of Park, Jung Ran's works, one mentions different theories: the theory about madness by Foucault, the logic of senses by Deleuze, the theory of eroticism by Bataille, and the theory of unconsciousness by Freud. What roles do these theories play, and how would you clarify what you said that the use of these theories is an act of borrowing not that of subordinating?

A piece of art is not simply an excretion of desire. These philosophic ideas gave me a system of thinking, taught me systematical discernment, and gave me a direction in the midst of loss. Philosophy is different from a soap opera that begs tears. They can served as weapons to an artist. Perhaps that's different from a disposition of an artist engraved within me.

-As a female artist, you experience both physical and psychological wounds, and you sometimes express these through animalistic cruelty. Can you not find positive, not only negative, elements in femininity?

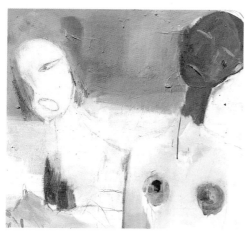

It's not a denial but an acknowledgement. How can I deny the fact that I'm born as a woman? Seen from a biological point of view, a woman is a creator. That is the unique physical experience only women can have. I'm not trying to touch the extreme, but to reach the essence of it all. I wanted to challenge myself to try my hands on artistic fierceness of being intoxicated by grotesque beauty, and being able to turn one's eyes from beauty of displeasure even. I asked myself what the standard of beauty might be, and I experimented along this line. I think the standard of beauty is a matter of perspective.

—It can be said that German Expressionism expressed the struggle to be freed from existentialistic fear through non-objectivity and visual improvisation. Neo-Expressionism created new formality on top of the foundation of Expressionist paintings, which are characterized by the appearance of images, utilization of various objects, and appropriation of sexual images. Situated in this extended line of Expressionism and Neo-Expressionism, what kind of meanings does your art have in the middle the general, western art historical, characteristics, and your own unique characteristics?

If I lived in the period of Expressionism, I would have sung its song and sensed its grave pain of the period. Its painting style is clear, and has formal tendency. We should not see this simply from a historical perspective. I think anyone in any era has the desire to be expressionistic. Although it is merely a matter of how it is manifested, from a perspective of how it is revealed, I think that my art's unique characteristics have been formulated by the fuse of my external environment and my inner contemplation. There is, perhaps, a psychological and physical force that guides me, and I will have existed there already.

— What are the significance of the dual images in your work, specifically in ⟨Black Cat⟩ from 2002, and ⟨Fluttering of Heart from Mysteriousness and Strangeness⟩ from 2003, and if you are searching for a way to solve the conflicts resulting from such duality, what have you found?

I think humans are intrinsically dualistic creatures. The dualism is expressed through the reality and the fantasy, and we have fantasy for impossible and something transcendental. She is expressing a certain image with an aura by enveloping it with mysteriousness. Like the fluttering of a heart one feels from the mysterious and yet strange dark world the cat dreams of.

–From ⟨The Desire for Things Filled with Mystery and Metaphysical Things⟩, one can feel a certain mysterious desire with no foundation, but which breathes within the artist; and the origin of such life force is shown sometimes physically, and sometimes metaphysically. What is the relationship between the two extreme oppositions found in your work?

As day and night intersects, the power of rational and irrational differs, and like "The Unbearable Lightness of Being," there is naive pleasant within heaviness. I think such relationship can be established because I have not forgotten the dream of a serious Utopia within fathomless lightness. I always look for potentials, and I make those potentials.

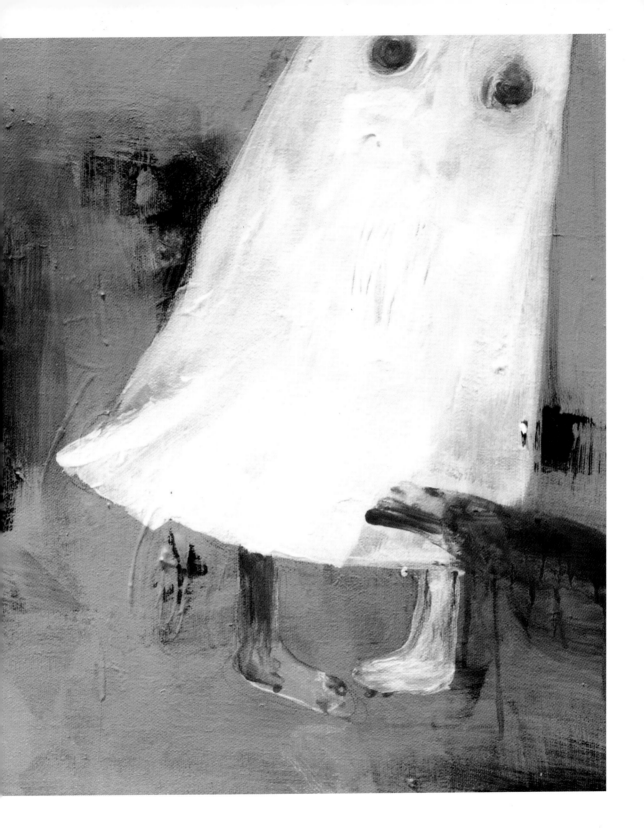

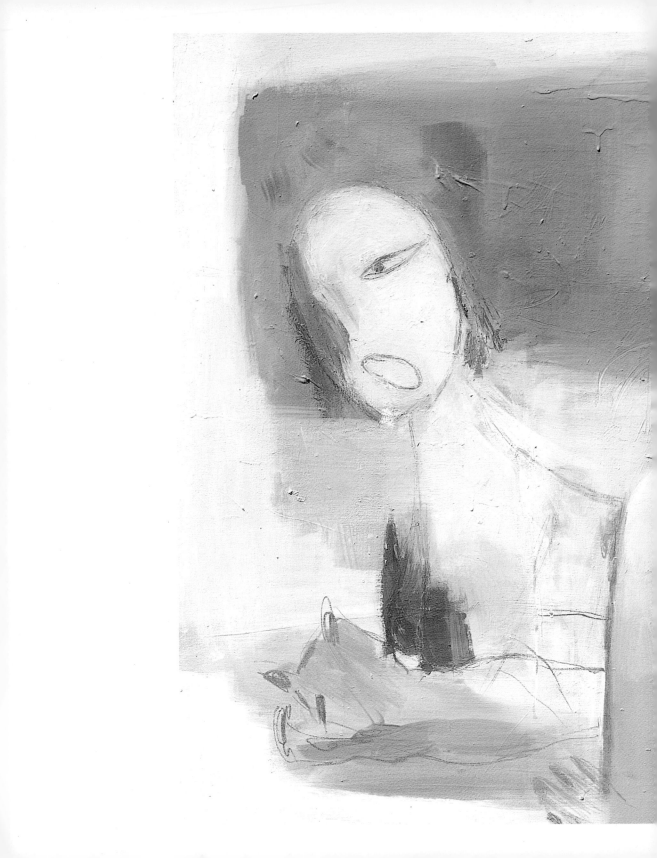

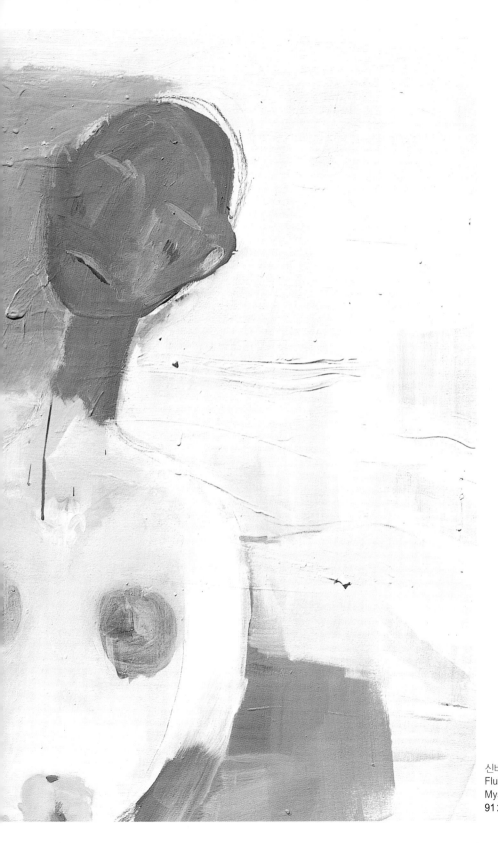

신비함과 기이함의 설레임
Fluttering of Heart from
Mysteriousness and Strangeness
91×117cm_Acrylie on canvas_2003

디오니소스적인 무아경속에 외상의 경험을 감정고백하는 것이다
It is for feelings to confess an experience of credit in a Dionyso ecstasy.
162×130cm_Acrylie on canvas_2003

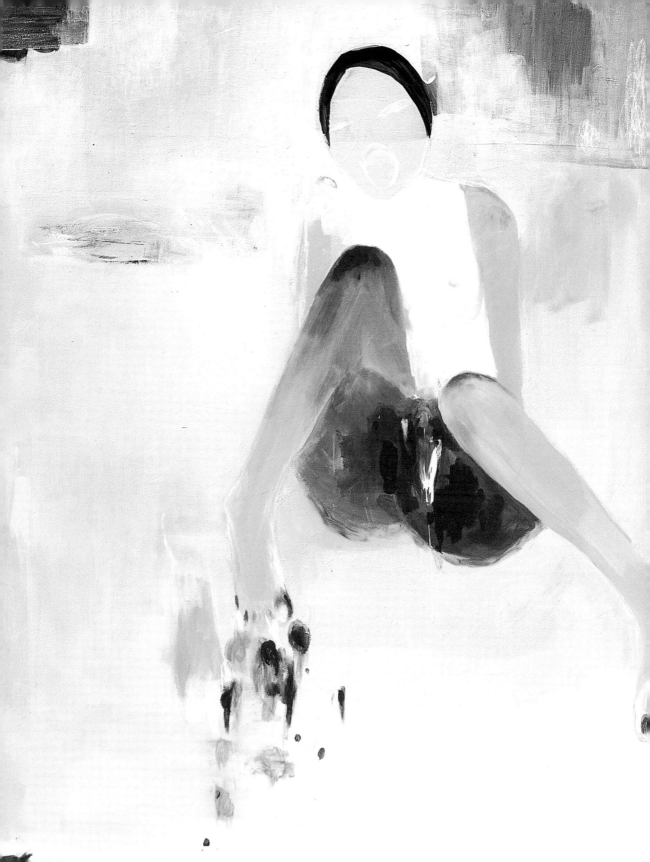

직관적 두려움의 냉소
The sneerof the intuitive fear
65×53cm_Acrylie on canvas_2003

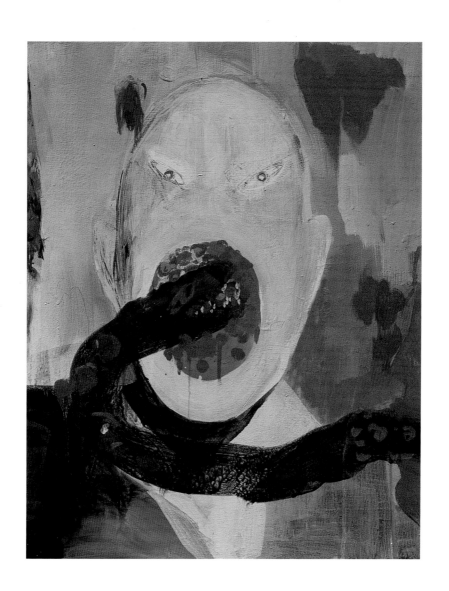

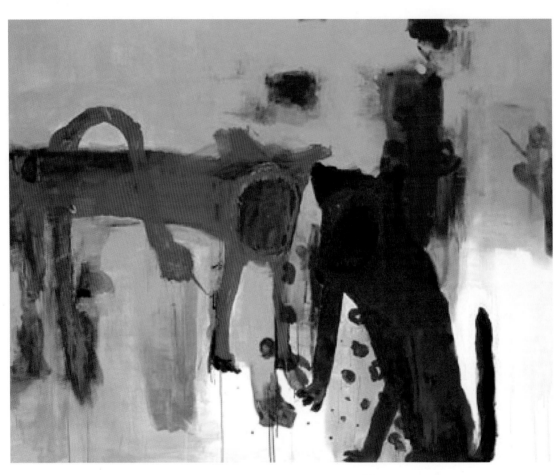

Thanatos 162×130cm_Acrylie on canvas_2003

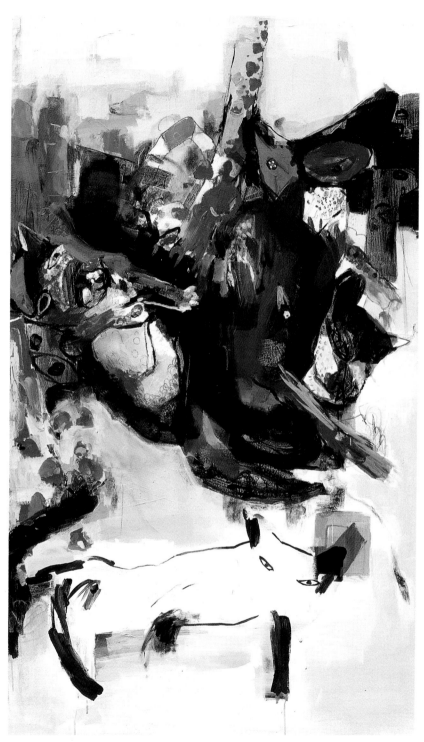

추상적인 개념은 육체로 변화시켜면서 굶주림과 목마름이 내 안에서 비밀스럽게 작동하고 있는 것이다
Abstract concept has been hunger and thirst while changing it into the body,
and it is it seems to be a secret, and to be running in a proposal.
162×97cm_Acrylie on canvas_2003

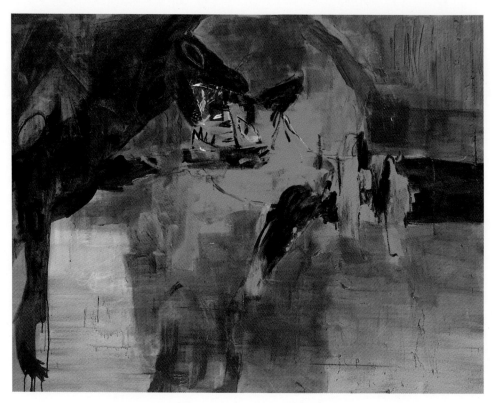

에로티즘의 근원 The root of an eroticism 162×130cm_Acrylie on canvas_2003

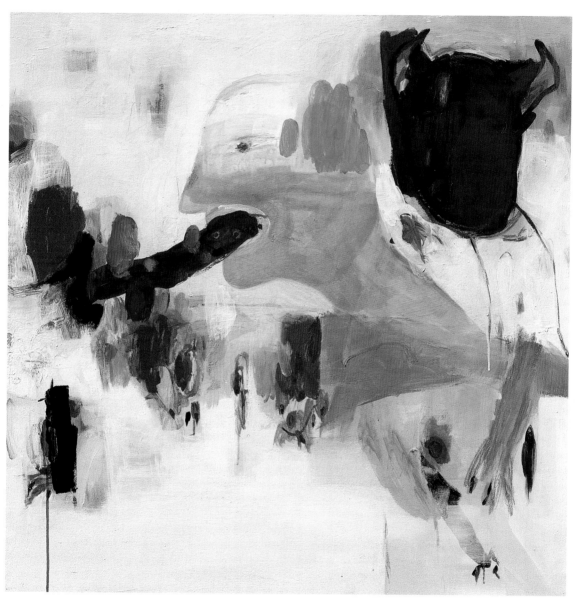

내가 알게된 모든 것들은 촉감으로 살찌우고 있다
I am letting a feel be fat as for all known things.
91×91cm, Acrylie on canvas, 2003

b. Catharsis of Joyous Desire

Park Nam Hee

박정란의
'유쾌한 욕망의 카타르시스'
박남희_예술학

작가 박정란이 두 번째로 개인전(문화일보 갤러리 기획, 2004년 9월 1일~14일)을 갖는다. 대략 3년 전부터 본격적으로 시작된 여자, 고양이, 개, 뱀과 같은 형상들의 다채로운 색조들로 조화를 이루는 작가의 작업이 최근 들어 더욱 자신감 넘치고 깊이를 더하는 욕망의 카타르시스로 드러나고 있다. 열정과 광기 그리고 재치가 팽팽하게 힘을 겨루고 있는 작가의 화면은 강한 원색의 색채와 과장된 형상의 몸짓으로 보는 이들에게 손을 내밀고 말을 건넨다. 화면 속의 형상들은 때때로 여름날 작렬하는 태양처럼 때때로 몰아치는 폭풍우처럼 뜨겁게 달아오르거나 거세게 들이붓는 에너지의 폭발과도 같은 힘을 지닌 것만 같다.

작가가 주로 다루는 이들 형상은 자신의 삶과 욕망을 대변하는 일종의 메타포로서 작업을 완성하는 데 있어 필수 불가결한 요인이다. 이 형상들은 페미니즘 시각에서 여성성의 상징으로서가 아니라 오로지 인간으로서 갖는 욕망과 광기 그리고 히스테리를 담고 있다. 즉 구체적 표현 대상인 인간, 고양이, 뱀은 각각 작가의 내면에서 요동치는 욕망의 상징들로서 존재론적 지평에서 의미를 파악하게 한다.

지난해 가졌던 개인전 '파토스적인 에너지'와 '동물성의 욕망너머'(한기숙 갤러리, 대구, 2003)에서 고찰되었던 바와 같이, 인간의 이미지는 원초적 생명력에서부터 비극적 파괴를 지닌 인간 본성의 실체로, 고양이는 여성의 성적 충동이나 쾌락의 상징으로, 뱀은 동물성 가운데서도 음(陰)에너지의 여성성으로 대변된다. 이들 상징이 근작들에서는 보다 자신감 넘치는 색채와 제스처로 제시되는데, 예컨대 붉은 색의 얼굴이 화면 가득 나타나는 〈자아의 이중구조〉(2004)가 이를 잘 보여

준다. 자신 안에 존재하는 삶과 죽음에 대한 충동과 뫼비우스의 띠처럼 시작과 끝도 없이 순환하는 욕망의 구조가 고혹스런 흰 고양이를 앞세운 고집스런 붉은 색의 여인 얼굴로 구체화된 것이다. 또한 〈히스테리아〉(2004)에서 확대된 허연 엉덩이와 붉은 색의 사지 그리고 개와 고양이의 합성된 모습 역시 인간적 욕망과 배설이 문제가 되고 있다. 이러한 상징으로 작가는 인간이 지닌 근원적 고독과 동물적 생명력 그리고 무의식적 욕망을 조명하고 있는 것이다.

물론 작가의 상징물들을 보다 효과적으로 호소력을 갖게 하는 것은 작가만의 조형언어 때문이다. 작가는 화려하면서도 강한 색을 구사하며 다소 변형과 왜곡에 가까운 과장적 형태를 화법으로 택하고 있다. 이는 작가의 무의식적 욕망과 동물적 에너지가 과감한 붓질과 제스처에 의해 보다 명확해지기 때문이리라. 그러나 이런 작가의 방식은 의도한 것이라기보다는 생득적 감각으로 촉수를 따라 이행하는 과정에 가깝다. 오랫동안 축적된 색에 대한 감각과 표현에의 욕구가 현재의 색채와 필치를 가져온 것이다. 또 하나 작가의 근작들에서 주목되는 화면 구성력은 자신만의 상징들을 과장과 왜곡으로 완성하면서도 거기에 위트를 가함으로써 말하자면 유쾌한 욕망의 카타르시스에 도달하고 있는 것이다.

이처럼 작가는 자신의 상징과 화법의 절묘한 조화로 보는 이로 하여금 강렬한 이미지임에도 불구하고 금세 친숙하게 하는가 하면, 무거운 욕망에 짓눌리게 하는 것이 아니라 유쾌한 욕망의 배설을 경험하게 한다. 그러한 까닭에 이 전시는 사회적 틀거지 안에 존재했던 자신의 귀속적 지위도, 자신의 내부에서 방어와 방해의 기제로 작용했던 현실원리도 초월함으로서 유쾌한 카타르시스라는 정신적 경험을 가능케 하고 있는 것이다.

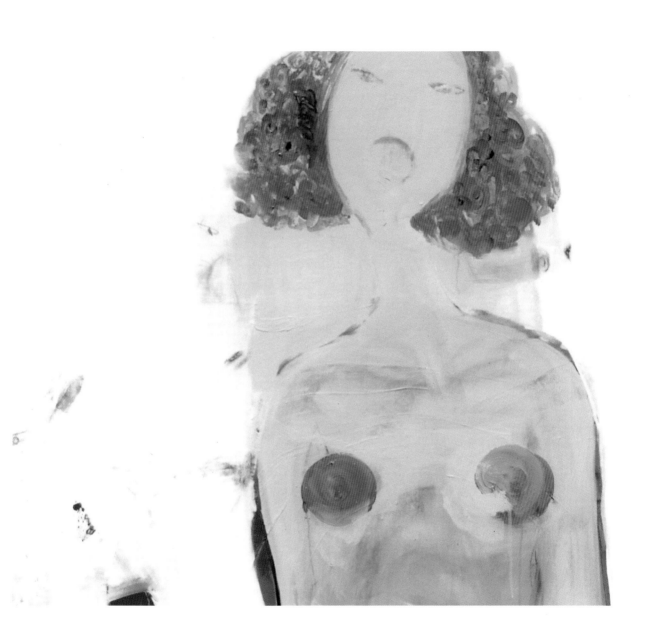

Park Jung Ran's
'Catharsis of Joyous Desire'
Park, Nam Hee_Art Studies

Artist Park, Jeong Ran is having her second exhibition. The figuration of Park's works concerning women, cats, dogs and snakes harmonized well with various colors began from about three years ago, and have recently been showing much more self-confidence and profound catharsis of desire. In Park's works, where passion, insanity and wit are powerfully resonant, she speaks and reaches out to the viewers with primary colors and exaggerated gestures. The forms sometimes seems like the scorching summer sun, sometimes like a hard blowing storm, and sometimes even seems to have the power of fiery and wild exploding energy.

These forms that the artist mostly presents are essential factors in completing her art works. They are kind of like a metaphor for speaking of her life and desire. Such forms do not symbolize femininity from a feminist's view point, but rather the desire, insanity and hysteria of human beings. Thus, each of the specified objects of humans, cats, and snakes are symbols of desire within the artist's inner world, thus can be interpreted from an existentialism point of view.

\As observed in her last year's 'Beyond the energy of pathos and 'animality' (2002, Gallery Han Gisuk, Daegu) exhibition, human images represent the basic nature of human beings from primary vitality to tragic destruction; cats symbolize women's sexual desire or sensual pleasure; snakes represent the feminine "Yin" energy found in animality. In her recent works, these symbols are suggested with much more confidence in coloring and gestures. For example, this is well demonstrated in such works as 〈Dual construction of Ego〉 where a red face appears all over the work. What lies inside her— the impulse about life and death and the endlessly circulating desire with no starting or ending point like the m???obius' strip—has been specified as a stubborn red faced woman with a seducing white cat in the front. Moreover, in 〈Hysteria〉(2004) the enlarged white hip and red limb and the combined image of a cat and a dog also deals with the desire and evacuation of human beings. With these symbols the artist seeks to illuminate the primary solitude, animal vitality and unconscious desires of human beings.

It is true that these symbols appeal with more effectiveness as a result of the artist's unique composing way of forms. The artist makes use of magnificent and yet powerful colors and chooses exaggerated figuration which is rather

closer to deformation and distortion. This is probably because the unconscious desire and animal energy of the artist becomes more clear with confident brush strokes and gestures. However, such a method is more a process of following the artist's innate sense rather than an intended act. The desire to express as well as the sense of color that had been accumulated for a long time brought out the colors and brush strokes shown today. Another noticeable thing in Park's recent works is the capacity to compose the scenes with her unique symbols not just with distortion and deformation but adding wit to it as well. Then the artist reaches the catharsis of joyous desire.

In this subtle harmonization of her symbols, techniques and styles the artist soon makes us feel closer to her works even though they are powerful images. They also enable us to experience a joyous expression of desire instead of being suppressed under the weight of desire. By transcending oneself that exists within social conventions and the realistic logics defending and disturbing inside the artist's inner world, Park, Jeong Ran's exhibition allows us to experience a mental joyous catharsis.

Hysteria 162×130cm_Acrylie on canvas_2004

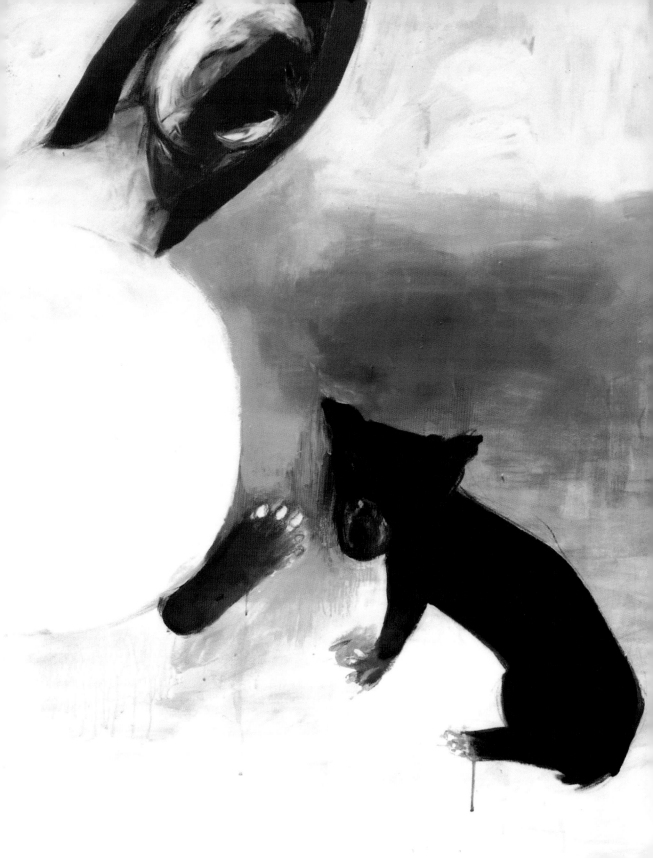

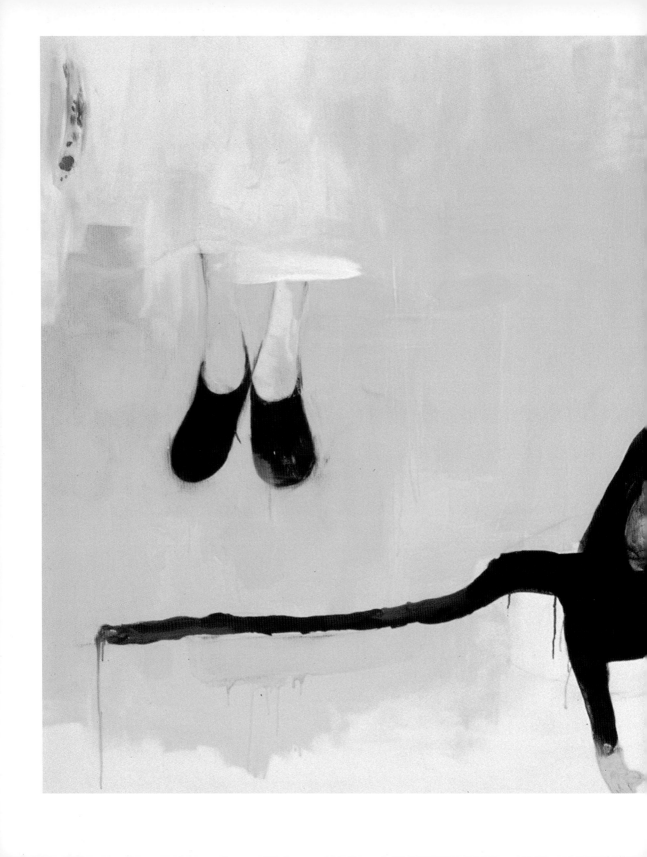

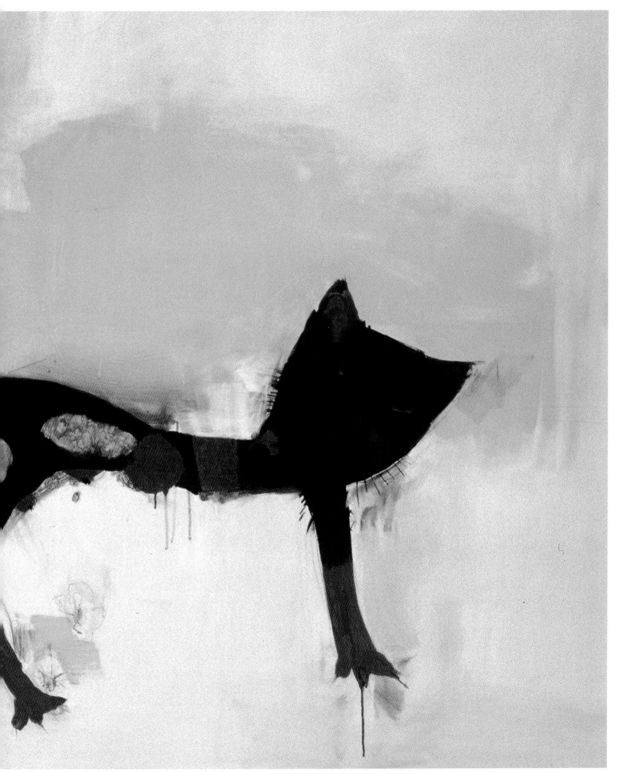

유쾌한 반란 An enjoyable rebellion 182×117cm_Acrylic on canvas_2004

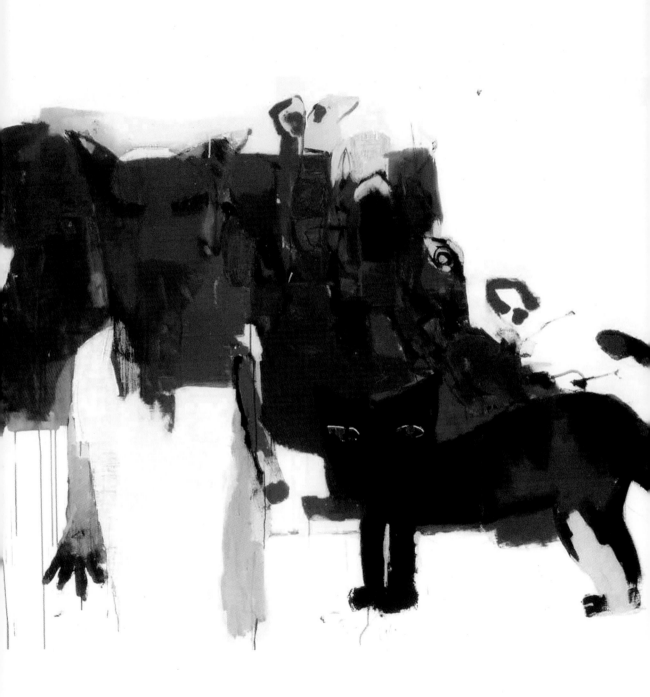

Pathos 162×97cm_Acrylie on canvas_2001

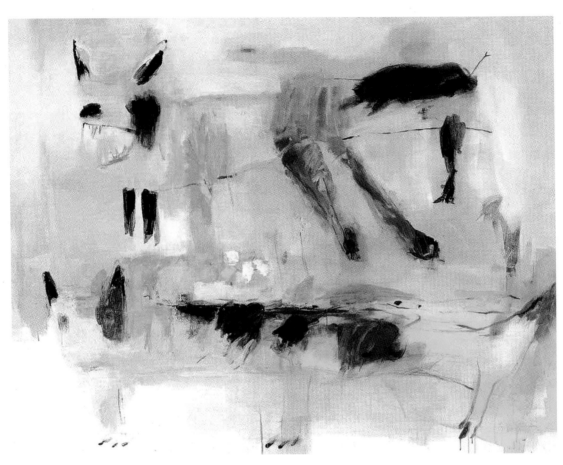

매혹적인 순수에의 갈망 Longing for the bewitching purity 162×130cm_Acrylie on canvas_2003

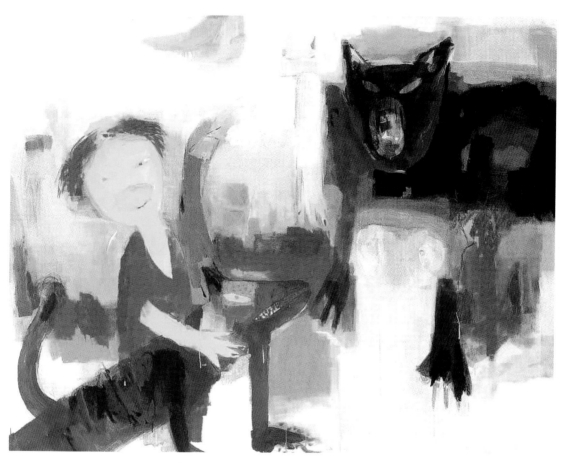

동물과 합성인간 그리고 해맑은 노란 독소 animal and compound man, a clear yellow toxin 162×130cm, Acrylie on canvas, 2003

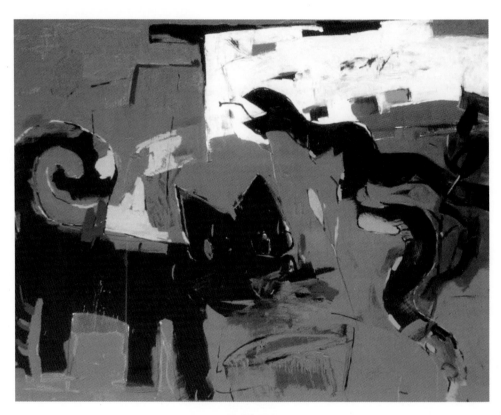

존재의 근간
The root of Existence
162×130cm_Acrylie on canvas_2001

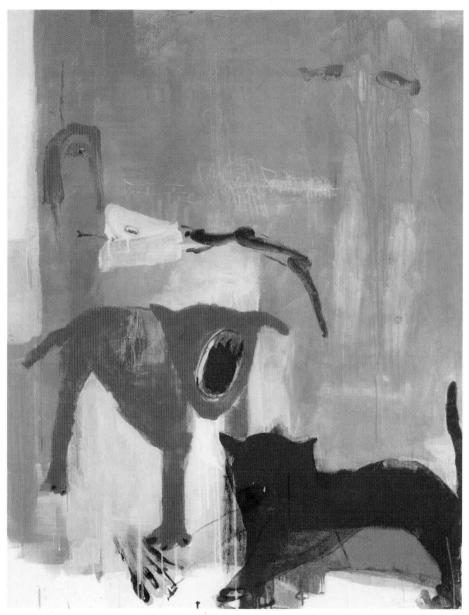

절뚝거리면서도 저만치 희망이 있기에..
Because though I limp, only I hit, and there is hope.
91×117cm_Mixed media on canvas_2002

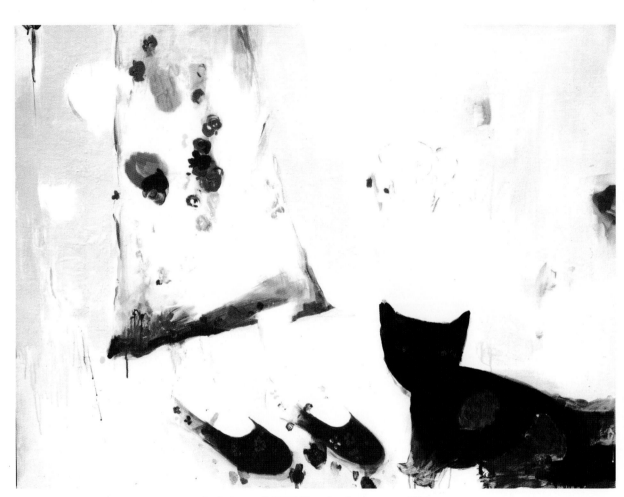

Against my will 91×117cm_Acrylie on canvas_2004

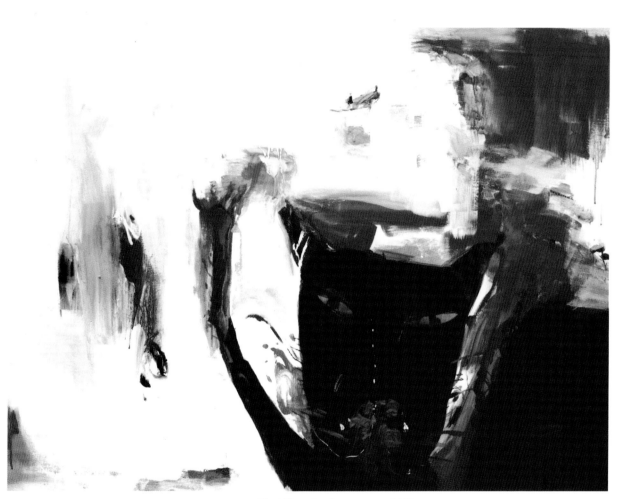

Loneliness 91×117cm_Acrylie on canvas_2004

Making love
91×72.5cm_Acrylie on canvas_2004

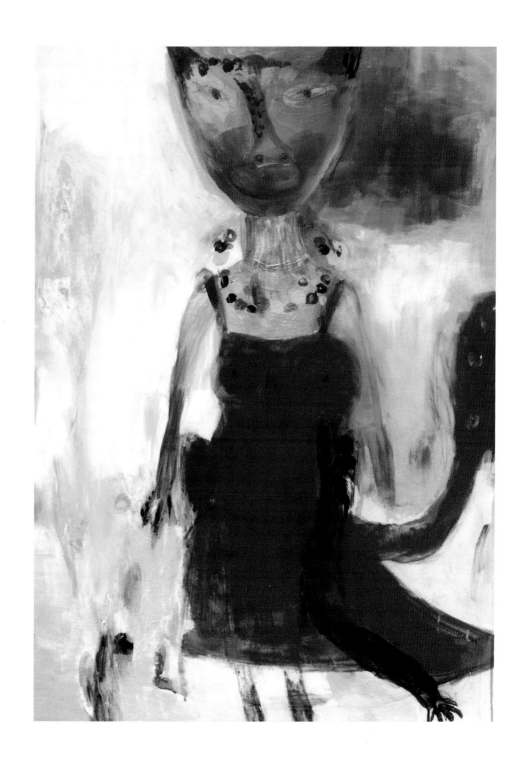

C.Homo hysteros

Park Jung Ran

호모 히스테로스
박정란_작가

예술가는 대상의 실체뿐만 아니라 그 이면의 본질에 항상 눈을 뜨고 있어야 한다. 즉 대상의 본질적인 기원에 대해서 항상 관심을 기울여야 하는 것이다. 이러한 점에서 예술가는 그 실상의 숨결을 느끼고 작품에 반영하는 것이 매우 중요하다. 예술의 언어는 영혼이며 이것은 다시 한 인간을 통해서 새롭게 형상화된다.

삶을 관조하는 예술가의 특별한 시선이란 새로운 미의식, 고정관념의 파괴, 일상으로부터의 창의적인 재발견 등을 의미하며 예술가는 이를 위한 작업을 수도 없이 하고 또한 고뇌하며 살아간다. 현대 생활을 이루고 있는 정서나 윤리, 의상, 유행 등에 대해서 지나쳐 버리기 쉬운 순간 및 영원한 모든 암시에 자신을 집중할 수 있는 것이 예술가의 특권이고. 지금까지의 지배적인 문화의 흐름을 재해석하고 다시 창조하여 문명이나 문화를 이루는 힘이 되었다. 문화사적으로 인간은 부단히 죽음이나 생명으로서의 아름다움에 대해서 관찰해 왔고, 삶의 이해는 삶이 죽음을 통해 사라지기를 바라는 잔인하고 환원적이며 그리고 이미 악마적인 지식에서만 가능해진다.

나는 피할 수 없는 인간의 죽음과 에로티즘, 동물적 잔혹이 갖는 광기 등을 상징적으로 표현하고자 했다. 나의 작품은 신비하면서도 기이하고 생동감 있는 그 아름다움을 끌어낸 것이다. 그것들은 열정적이면서도 서글픈 어떤 것, 추측해 봐야 할 여지가 남아 있는 조금은 모호한 어떤 것이다. 조르쥬 바타이유는 "예술은 치유되지 않는 상처에서 태동한다."고 했다.

나에게 상처는 무의식적이고 운명적인, 그리고 진실 되며 지금 현재의 것이다. 개인은 가장 내부 깊숙한 속으로 파고들어가 각자의 집단과 공유하는 심리적 메커니즘들을 넘고, 명확하며 조직화된 사고를 초월하여 예술작품은 자기 존재의 기초, 즉 무의식에서 자양분을 얻는다. 무의식적인 것에 대해서는 인간 내면의 연결고리가 개입되는데, 이것이 광기다.

일반적으로 예술에서의 광기는 창조적 세계에 대한 과민한 열망과 혼동되어 사용되어 왔고, 어떠한 한계를 넘어가기 위한 위험한 도구로 취급되었다. 게다가 몇몇 예술인의 광기는 그의 천재성과 결부되어 인류에게 희망적 메시지를 보여주었지만, 그렇다고 일부에서는 비정상적인 행태로 매도당하고 비난받았다.

광기는 무의식이라는 전제 아래서 규정되었다. 무의식이란 의미 없는 것에까지 확장시켜 생각하도록 허용해 주는 일종의 상징 논리 장치이다. 비로소 의미로 해결 안 되던, 미친 것에 대한 공포에서 점차 심리현상, 충동, 억압 등의 담론으로 이해된 공포에서 자신의 자리를 만든다.

존재론은 '나는 사유한다'의 우선성을 건너뛰어서 '음울한 메커니즘, 얼굴 없는 결정, 어두운 그림자의 전지평'을 탐색하도록 추구한다. 이 희미하고 어두운 밤의 영역을 가로질러서 사드와 고야, 푸코의 사고에서 우리는 이것과 만난다. 이것들은 대개 어둠의 이미지다. 그렇다고 나의 탐색은 어두움에만 갇혀 있지 않고, 오히려 밝고 찬란함을 강조하는 면이 존재한다. '밝은' 광기란 얼핏 생경해 보일지도 모른다. 그러나 원래 내가 인식하는 광기라는 개념은 위에서 언급한 광기의 메커니즘론을 일방적으로 추종하는 것이 아니었다.

나의 관심은 무의식에서 생기는 공간적 의미들인 성욕, 잔혹, 폭력, 공기 등 디스토피아적인 반항에 대한 공포에서 기인한 것이다. 무의식과 내재된 욕망은 인간이 원초적인 본능으로 인식하고, 이것을 내 작품에서 혼돈적 기호와 상징의 코드로 표현된다. 생명력의 강한 생동감을 잃지 않는 것이 무엇보다 중요하다. 그것은 또한 내 안에 존재하는 어떤 광인의 발상으로 불안과 공포로 변형되며 이질적인 낯설음이기도 하다. 나

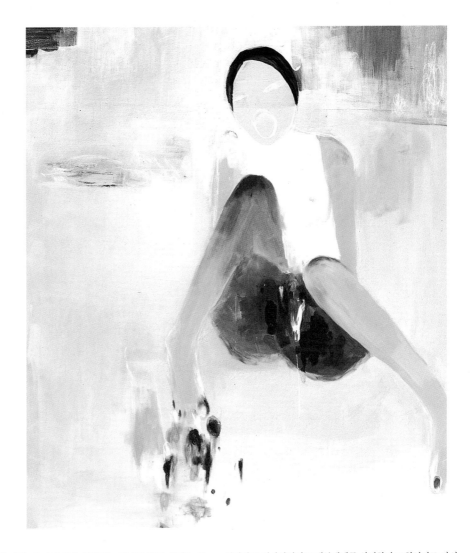

의 욕망은 나와 나 아닌 것을 구별하는 경계를 알지 못하는 것에 대한 공포에서 시작한다. 비존재와 환상이 기거하는 여성적 그로테스크로, 음침한 메두사의 이미지첨 기이하기도 애매하기도 하다.

　　외부적인 것이 아닌 삶의 본질 속에 잠재하는 자아의 이미지 속으로 더 나아가 인간 내부 깊숙이 들어가 영혼의 최악의, 더러운, 사악한, 부패한 이미지를 끌어내 보여주고자 했다. 이는 정신적인 외상의 경험에 따른 내적 반응의 표출이며, 이미지를 형상화시키고 내부세계를 상징화된 조형언어로 가시화하는 작업이다.

Homo hysteros
Park Jung Ran

Artists will form a new view on aestheticism, break away from fixed conception and rediscover daily routines with help of special insight. They have a privilege to focus on fleeting moments such as feelings, ethics, clothes and fashion and all the permanent clues. Their activities have been concerned with the reinterpretation and recreation of the trends of dominant culture or circular and cruel fashion.

The researcher tried to express the death of human beings, eroticism, and craziness like animals as symbolic motifs. The researcher sought to draw out beauty, which is mysterious, extraordinary and vigorous. It is concerned with something energetic, sad and ambiguous. Georges Batalille said, "Art is born from wounds unable to be healed." The wounds to the researcher are connected with the unconscious, fate, the truth and the present. An individual goes into the deepest part of the inner world and goes beyond the psychological mechanism that he or she shares with his or her group and transcends clear and structured thoughts so that artistic works thrive on the unconscious, or the baseline of his or her being. The unconscious is linked with a certain thing in the human mind, which is insanity. The challenges of craziness were

historically answered by the unconscious. The unconscious serves as a symbolic logical device allowing us to think of madness. This local device makes its own room from fear of things which one cannot understand, fear of insanity, psychological phenomenon, impulse and repression etc. Ontology seeks to go beyond the castle 'I think' and to look for grim mechanism, faceless things, and the whole horizon of dark shadows. Marquis de Sade, Goya and Michel Foucault depended on the world of dim and dark night. After all, these are the images of darkness.

I am interested in fears based on such distopia resistance as sexual impulse, cruelty and insanity coming from the unconscious. Unconscious and inner desires are regarded as human instincts, which are expressed with chaotic signs and symbolic codes. What is the most important thing in the work is not to lose the vitality of living force. It is also the flow of unconsciousness in me, which is converted into anxiety and fear, or alien strangeness. My desire comes form fear toward what is not known between things and me that are Not I. They are feminine grotesque where nonexistence and fantasy reside, advocating things absurd and ambiguous and being related to dark, material and animal-like images and Medusa.

Therefore the purpose of this study is to draw out and display the images of the worst of

the human spirit, things dirty and wicked, death
and corruption by getting deep into the images of
the self and the inner world of human beings
immanent tin the essence of life. This research is
designed to visualize the inner world with
symbolic and formative language by expressing
the experience of mental trauma and inner
response.

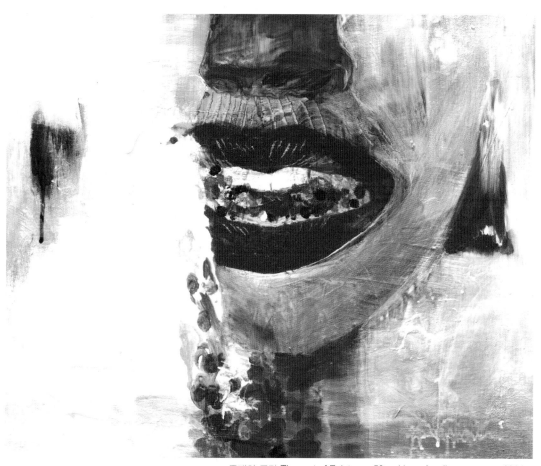

존재의 근간 The root of Existence 53× 41cm_Acrylie on canvas_2004

자아의 이중구조
Dual construction of Ego
162×130cm_Acrylie on canvas_2004

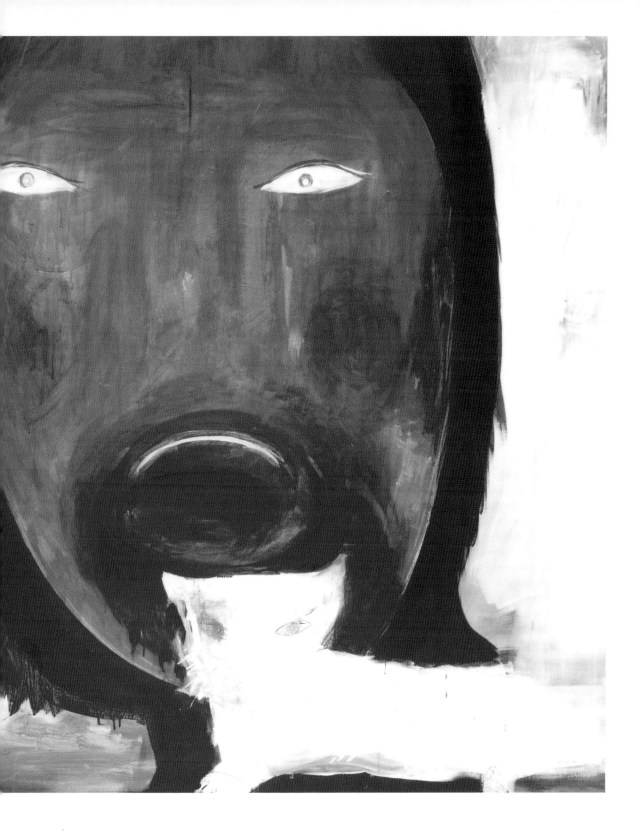

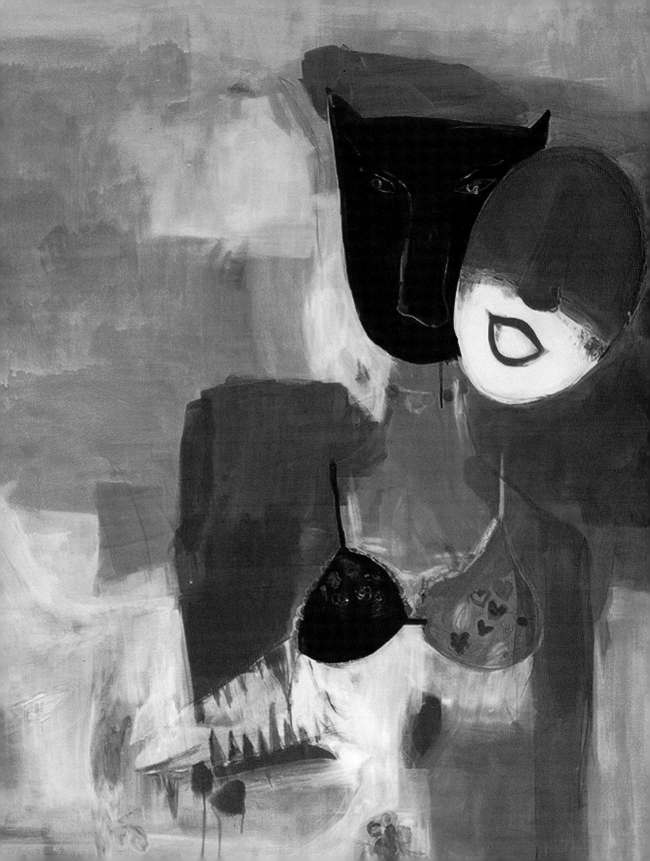

이중적 이미지
Dual images
162×130cm_Acrylie on canvas_2004

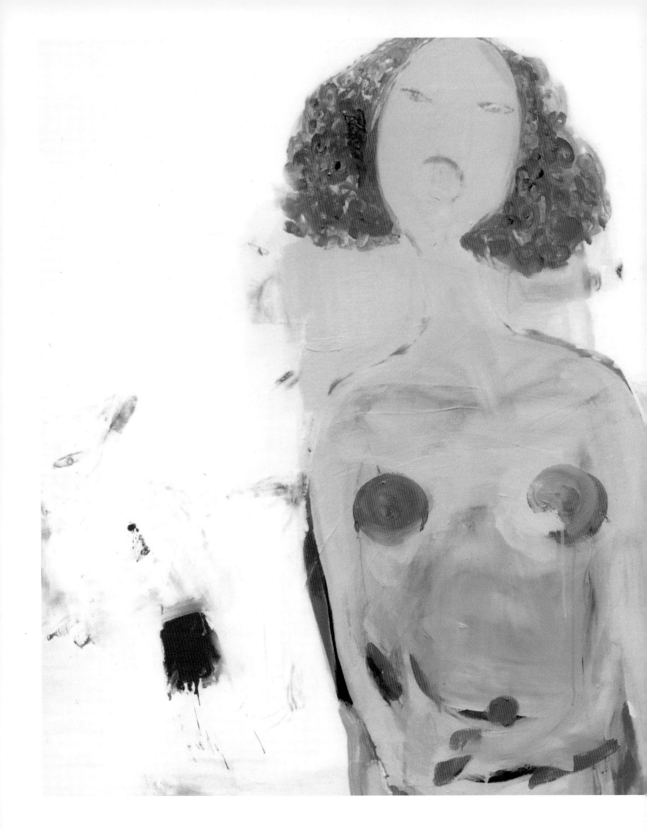

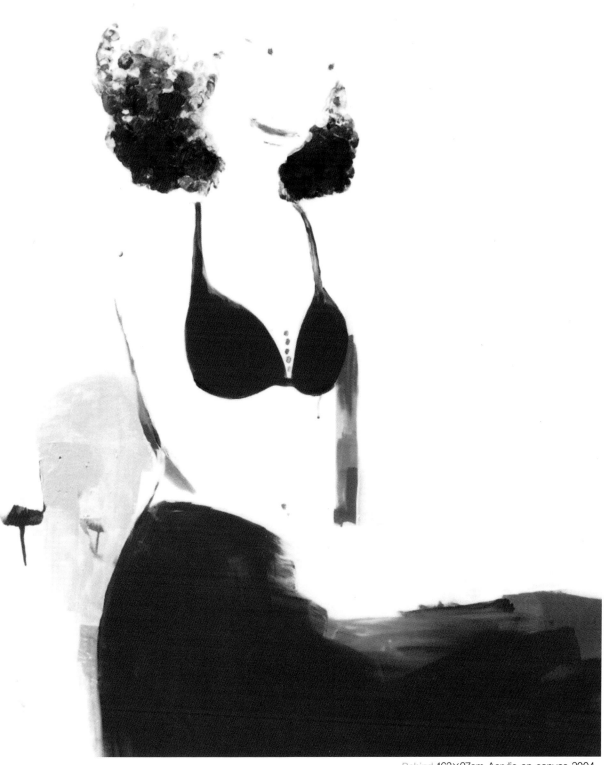

Behind 162×97cm_Acrylic on canvas_2004

마녀 The sorceress 91×72.5cm_Acrylie on canvas_2004

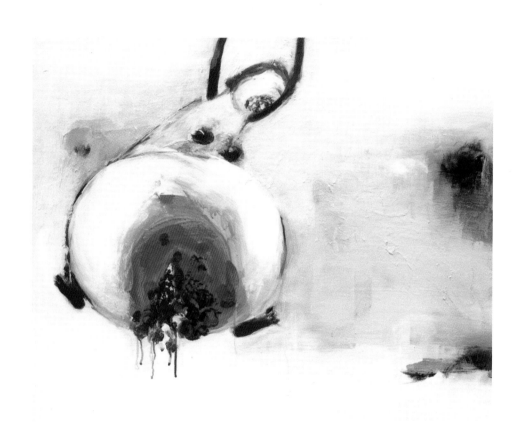

Hysteria 65×53cm_Acrylie on canvas_2004

The irony 73×60.5cm_Acrylie on canvas_2004

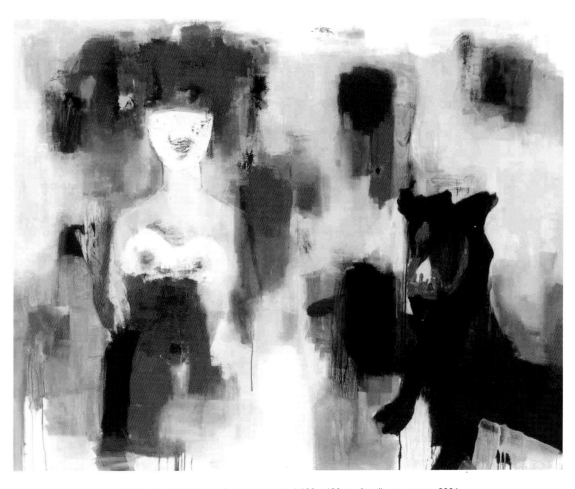

내부기호의 혼돈 Chaos of an inner symbol 162×130cm_Acrylic on canvas_2001

d.Her hysteria

Park Jung Ran_Kim Jang Ho

"번데기 껍질에 갇힌 것처럼 어둠을 벗어나지 못하던 나의 의식이, 순간 파열을 맞이하면서 나의 발작은 시작된다. 나의 몸에는 기묘한 교감의 직접통로들이 여기저기 나있다. 나의 신체 각 부위는 언제나 서로 즉각적으로 연결된다. 말하자면 나의 신체는 언제나 교감을 위한 절대적인 자리가 마련되어 있다. 나의 신체 각 기관은 이른바 히스테리라는 것이 공간의 극단을 매우고 있다.

촉각적 회화, 가슴과 뇌, 그리고 몸으로 전이되는 기이한 발상의 근원지를 찾아 헤매는 히스테리는, 나에게 아주 중요한 화두이다. 이 얼마나 매력적인 몰입인가. 히스테리를 부리는 나 혹은 여성은 지식, 언어, 존재의 결핍자이자 그 주체이기도 하다. 히스테리란, 그 역할이 조직화 될 수 없는 하나의 여성적 구조물로서 문화의 주변에 작용하는 하나의 신성한 영혼이다. '전통적인 히스테리 여성'의 모델인 마녀, 그녀들이 가졌던 지혜는 어쩌면 우리가 잃어버렸던 세상과 연결되었는지도 모른다.

비존재를 드러내고 변형시키며 침묵의 시간이, 대답 없는 질문으로 화해가 불가능한 분열을 야기 시킨다. 그러나 이 분열을 통해서 스스로 질문할 것을 강요받는다. 작품속의 불경이었던 것이 다시 작품에로 복귀하며, 나의 광기는 다른 출구에서 숨소리조차 못내는 갑갑증으로 폐쇄공포증을 앓는다. 나의 히스테리는 낯설음, 신비감, 그리고 불행을 전달하고 있다.

아름다움은 언제나 약간의 기이함, 순진함, 비의도적이며 무의식적인 기이함을 갖고 있으며 불규칙함, 다시 말해서 예기치 못한 것, 뜻밖의 요소, 놀라움이 독특한 기이함을 만들어주곤 한다. 나의 히스테리는 정신적 외상, 감정의 색채, 지적사유의 불행으로 '아름다운 한 단서'를 만든다.

여성의 신체적인 흐름, 즉 새고 스며드는 통제 불가능한 액체의 유체성에 대한 산 경험에 의한 존재방식으로 더 멀리 더 높게 익숙함과 즐거움으로 의미가 부여된다."

박정란_작가

"나는, 몸부림치는 그녀를 바라본다, 아니 느낀다. 찍 하고 긁어나는 저 파열이 낯설고, 아지랑이 같이 온 몸에서 뿜어 나오는 광기가 두렵다. 마치 그녀가 사이보그라도 되는 것처럼 신경회로가 잘못 접지가 되었나 하고 엉뚱한 상상도 하지만, 분명 저건 더 깊숙한 무의식 내지 신체의 은밀한 어느 곳에서 연원되었음을 짐작한다. 나는 그것을 'H' 라고 막연히 부르고 싶다.

'H' 는 그녀의 코드이다. 그녀의 그림 속에서 절규하는 그녀, 그녀의 주변을 맴도는 불길한 고양이, 신비로운 주황색과 노란색. 그 권원이 되는 화두는 'H' 다. 이 암호와 같은 코드는 그녀의 영혼에 찍힌 낙인과도 같다. 조물주는 여성이었으리라. '그' 였다면 어떻게 세상을 '낳았을까.' '그녀' 였다, 세상을 있게 한 것은. '그' 들은 '그녀' 를 두려워했고 한편 무시하고자 했다. '그' 만의 세상을 위해서 말이다. '그녀' 의 비밀은 그렇게 비롯했다. '그녀' 의 까닭 없는 아픔들은 태초의 그것이다. 세상을 낳은 고통. 'H' 는 '그녀' 의 몸에 새겨진 진실이자 고통인 셈이다.

다시 그녀를 본다. 그녀는 날고 있다. 진정한 고통 뒤에 오는 해탈인가. 돌이켜보면 내가 그 얼마나 얻고자 했던 것인가. 나는 이를 위해 내 의식과 몸을 스스로 고통의 채찍질 해야만 했다. 밖에서 오는 고통은 통증이 미약해짐과 동시에 찰나처럼 사라질 뿐이다. 그녀의 위대함은 안에서 솟구치는 고통을 부여잡고 인내함이다. 어느새 나의 그녀에 대한 동정은 동경으로 바뀌었고, 그녀는 나의 시선은 아랑곳하지 않고 내 안에 어떤 존재를 심어 놓는다. 그리고 그 존재는 어미가 잘근 씹어서 주는 먹이와 같이 부드럽기만 하다. 존재의 즐거움. I am Happy!"

김장호_도상학

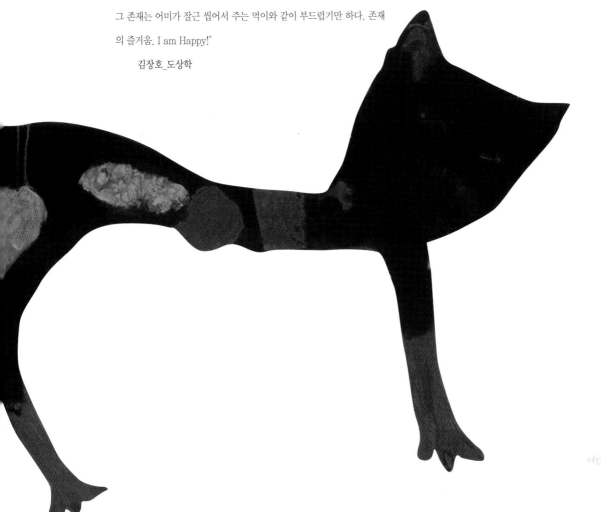

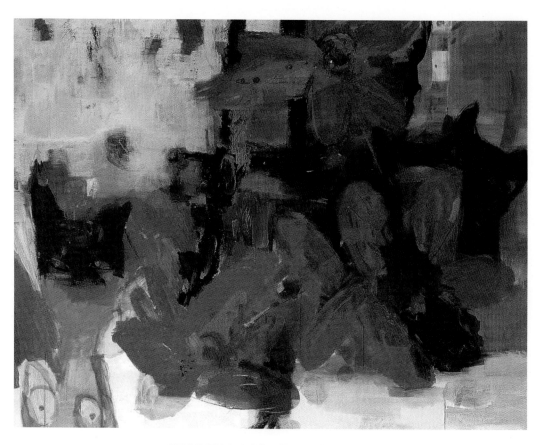

비존재와 환상이 기거하는 어둡고 물질적인 애매함
It is dark, material and vague that the fantasy coexists with the nothingness.
162×130cm_Acrylie on canvas_2003

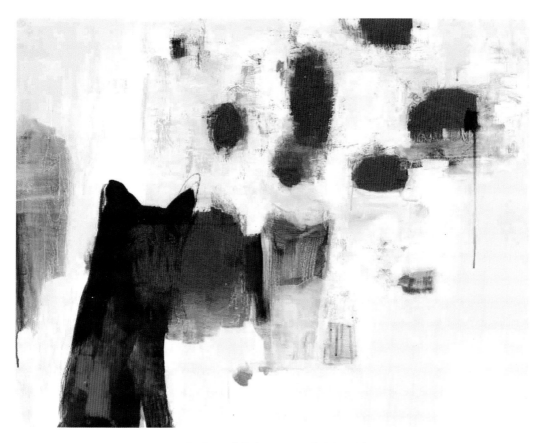

나는 온몸이 충혈되도록 독소를 흡입하고 싶다
I want to inhale a toxin till blood is to the full cold my whole body
41×32 Acrylic on canvas, 2003

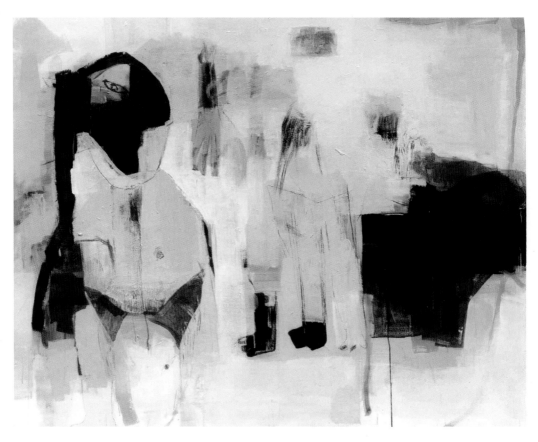

사건 The accident 162×130cm_ Acrylic on canvas_2002

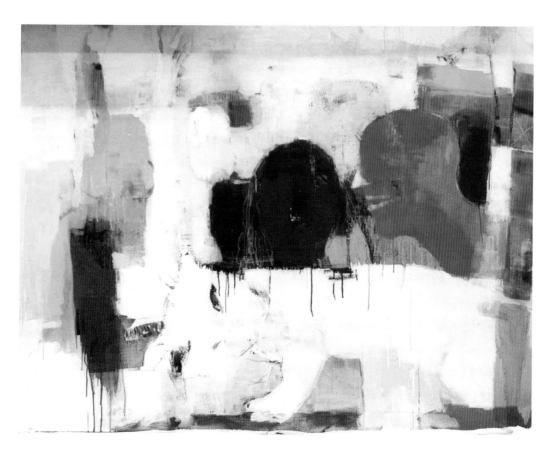

불쾌한 충격 Unpleasant shock 162×130cm_ Acrylie on canvas_2002

사이코 드라마 전 프로젝트 pcpi
내부 스케치_성곡 미술관_2003

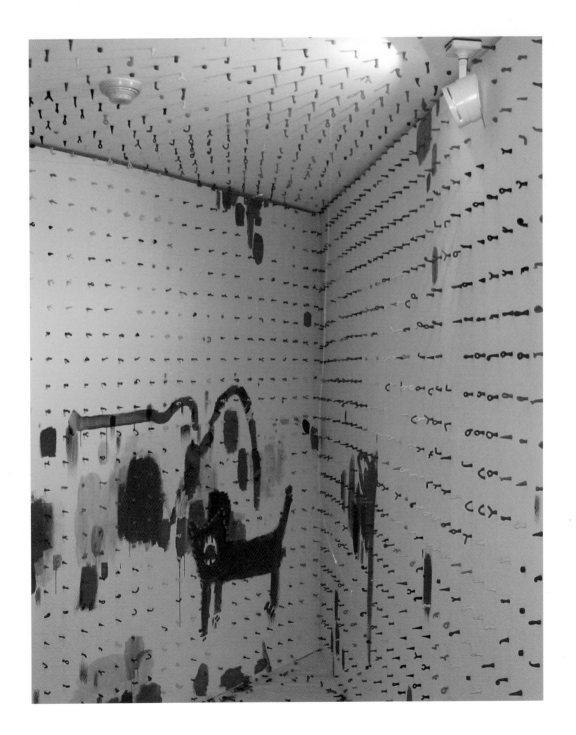

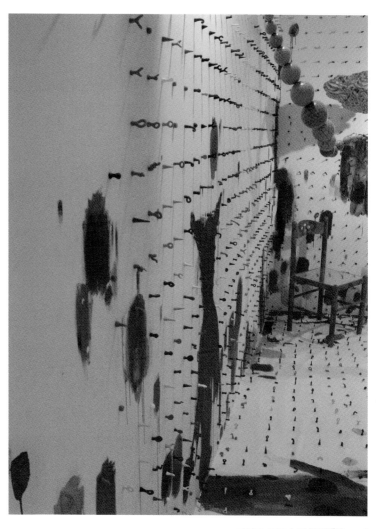

사이코 드라마 전 프로젝트 pcpi
내부 스케치_성곡 미술관_2003

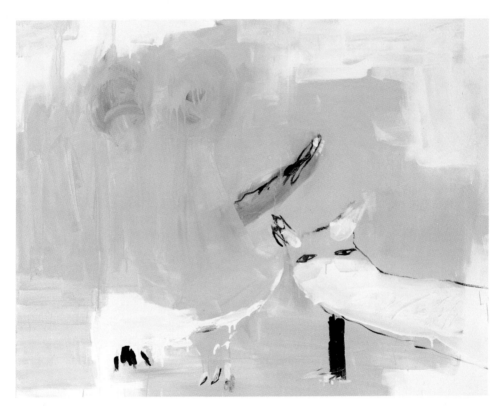

씹히지 않는 불안감의 유혹 Temptation of the anxiety that cannot chew. 91 × 117cm, Acrylie on canvas, 2003

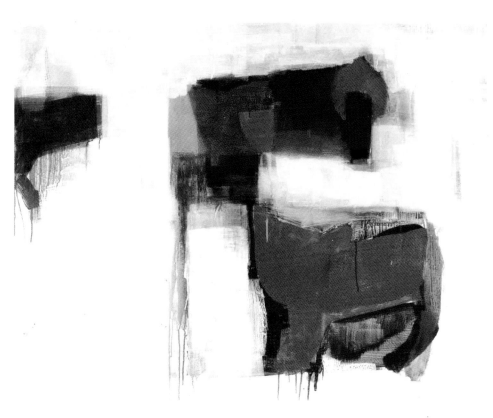

이외의 충돌 An unexpected collision 91×117cm_Mixed media on canvas_2003

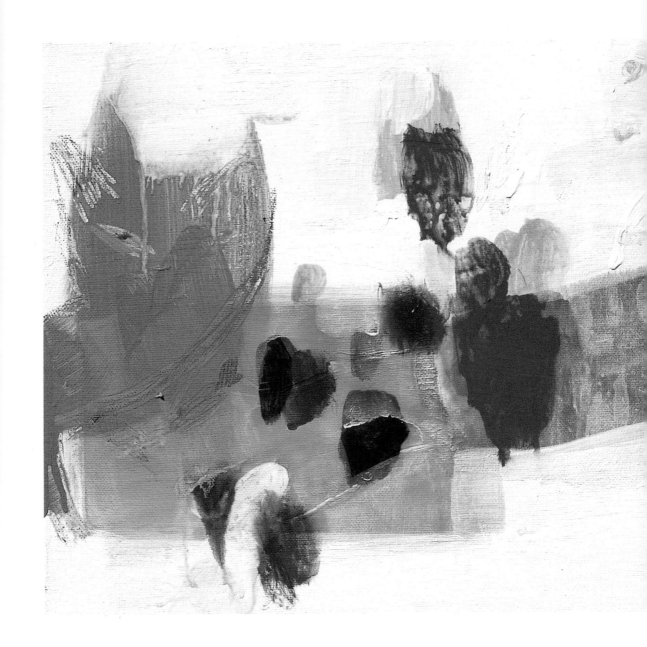

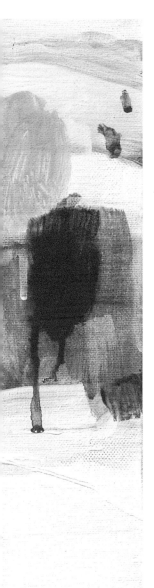

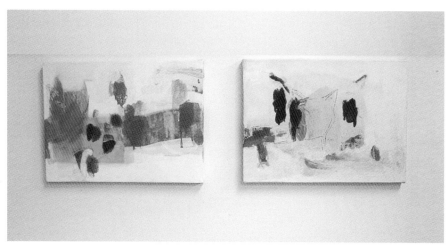

A tabby 41×32cm_Acrylic on canvas_2003

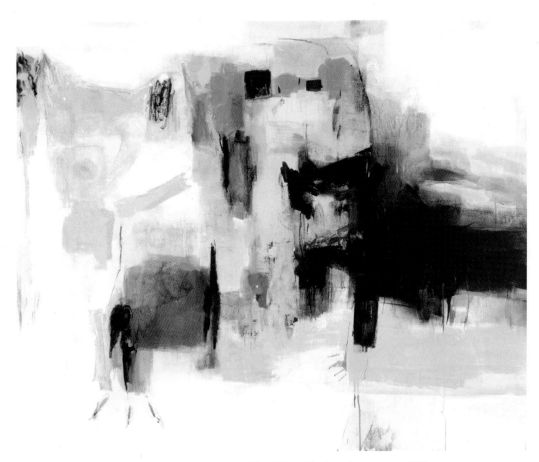

존재와 무 Being and Nothingness 162×130cm_Mixed media on canvas_2003

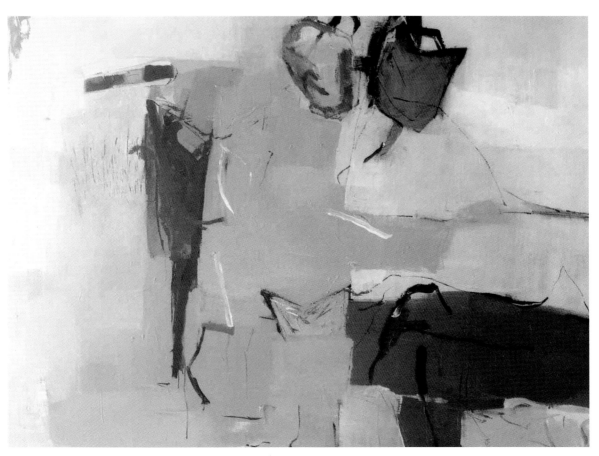

내부기호의 혼돈 Chaos of an inner symbol 162×130cm_Acrylic on canvas_2001

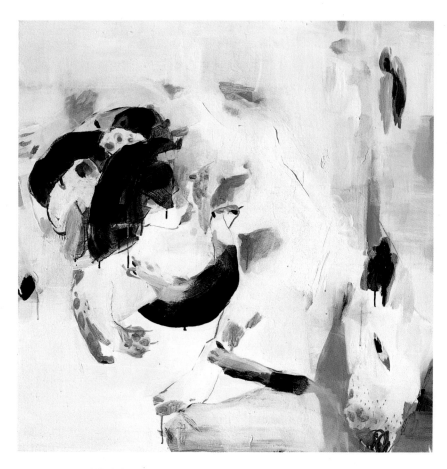

불안한 나날 An uneasy daily 91×91cm_Mixed media on canvas_2003

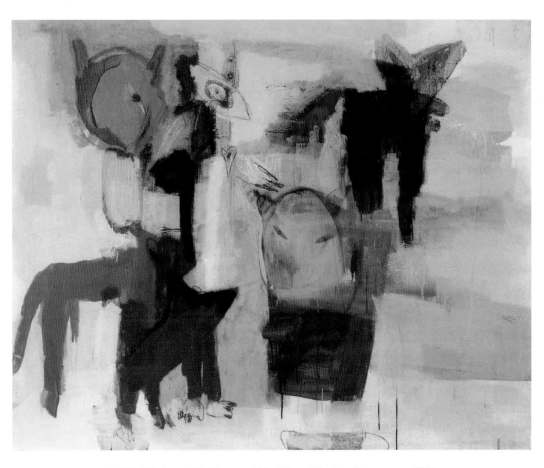

존재와 무 Being and Nothingness 162×130cm_Mixed media on canvas_2003

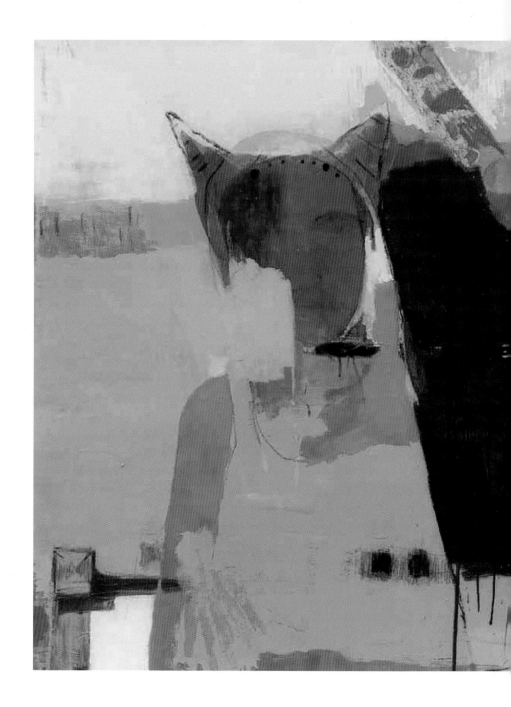

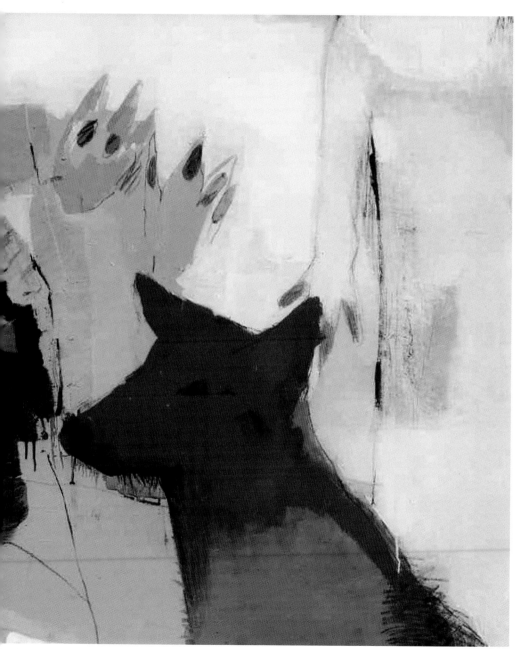

바라봄으로써 우리는 그것과 연결된다. We are connected to it with being close to it. 162×97cm_Acrylie on canvas_2002

신비함으로 가득 찬 것과 형이상학적인 것에 대한 갈망
Longing for things that are filled with being misterious and metaphysical
41×32cm_33×24cm_50×50cm_Acrylie on canvas_2003

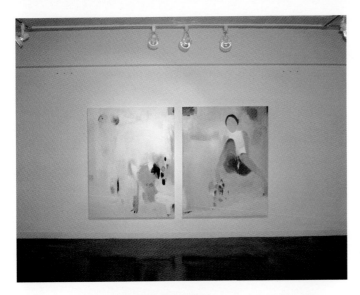

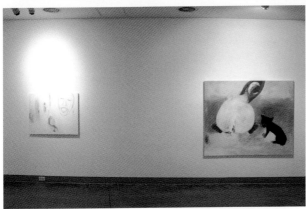

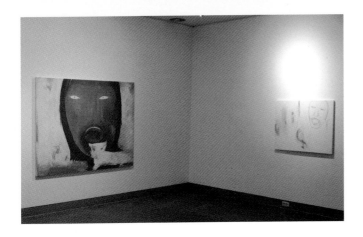

작가 약력

박정란

홍익대학교 대학원 회화과 졸업
홍익대학교 미술대학 회화과 졸업

개인전
2004 | 문화일보갤러리 기획, 서울
2003 |「석사학위청구전_회화에 나타난 '파토스적인 이미지' 표현연구_홍익대학교 현대미술관, 서울
　　　한기숙갤러리 기획, 대구
　　　'2인 기획'_인데코 갤러리, 서울

단체전
2004 | 'Vision and Prospect of Contemporary Korean Paintings'_Cheltenham Art Center, 미국
　　　'떠도는 영혼이 머무는 풍경'_에스파스 다빈치, 서울
　　　'Inc전'_인사아트프라자, 서울
　　　'behind전'_창 갤러리, 서울
　　　'시사회전'_대안공간 team_preview, 서울
2003 | '농담(Joke)전'_안양 롯데갤러리, 안양
　　　'THE BIBLE-Project a.i Space II전' _총신대학교, 양지
　　　'Project a.i Space I 전'_Art+Library Space_총신대학교, 서울
　　　'화인열전(話人熱展)'_Here & Now Images_한전 프라자 갤러리, 서울
　　　'싸이코드라마전'_Project 'PCP'프로젝트_성곡미술관, 서울
2002 | '잠실재건축 프로젝트전'_스톤앤워터 갤러리, 서울, 안양
　　　'GPS전'_Where is where_홍익대학교 현대미술관, 서울

경기도 안양시 박달2동 130-11 하늘빌리지 5동 402호 c.p_019-9288-6465 e-mail_pjr0505@hanmail.net

Park, Jung Ran

M.F.A Department of Painting, College of Fine Art, Hong-ik University
B.F.A Department of Painting, College of Fine Art, Hong-ik University

Solo Exhibition
2004 | Munhwa gallery Invited Exhibition, Seoul
2003 | M.F.A Thesis Exhibition_Hong-ik Museum of Contemporary Art Center, Seoul
　　　Hankeesook gallery Invited Exhibition, Daegu
　　　'2 Painters Invited Exhibition'_Indeco gallery, Seoul

Group Exhibition
2004 | 'Vision and Prospect of Contemporary Korean Paintings'_Cheltenham Art Center, U.S.A
　　　'The Landscape where wandering Souls rest'_Espace da vinci, Seoul
2004 | Inc Exhibition_INSA ART PLAZA, Seoul
　　　Exhibition of 'behind'_Gallery chang, Seoul
　　　Network space Team-Preview, Seoul
2003 | Exhibition of 'Joke'_Lotte Gallery An-yang Branch, An-yang
　　　'THE BIBLE-Project a.i Space II'_Chongshin university, Yongzi
　　　'Project a.i space'_Art+library space_Chongshin university, Seoul
　　　'Here & Now Images'_Kepco plaza gallery, Seoul
　　　'Psycho Drama'_Project 'PCP'_Sungkok Art Museum, Seoul
2002 | 'Jamsil re-construction project'_Stone & water Gallery, An-yang
　　　'GPS'_Where is where?_Hong-ik Museum of Contemporary Art Center, Seoul

Studio & Where to make contact
402-5Dong sky Village 11-130 Bakdal 2-Dong Manan-gu Anyang-si Gyeonggi-do Korea
home_031)441-6012 cell phone_82-19-9288-6465 e-mail_pjr0505@hanmail.net

박정란
자아의 이중구조
park jung ran
dual structure of ego

후원

éspace da vinci

책임편집 | 김장호
디자인 | 이유진

1판 1쇄 펴냄| 2004년 9월 1일

제2000-8호 (2000. 6. 24)
121-801 서울시 마포구 공덕1동 105-225
영업| 02_3273_5945 편집| 02_6409_1701 팩스| 02_3273_5919
이메일| 64091701@naver.com

www.davinci.or.kr

ISBN 89-89348-62-5 03600

미완성의 동화

Lee, Young-Su
incompleted fairy tale

다빈치'기프트

contents

미완성의 동화 속에 담긴 정감과 상념의 세계

　이영수는 눈앞에 있는 모든 생명이 호기심과 경이의 대상이 되는 동심의 세계를 어린시절 체험을 반추시켜 표현하고 있다. 비 오는 날 우산을 대신하여 연잎을 쓴 일이나, 물에 담긴 손 우물에 오는 작은 물고기, 가을 하늘을 날던 잠자리 등 작은 벌레와 식물들을 오가며 교감했던 자연과 사물의 존재감을 우수 어린 시선과 발견으로 재현해내고 있다.

　이 동심의 근저에 자리한 작가의 마음은 가난했으나 부족함이 없었던 마음의 풍요가 자리한다. 도시와 농촌의 경계에 살았던 작가의 어린시절은 작은 골목이 있었으므로 숨을 곳이 있었으며 버스로 몇 정거장만 지나면 논과 개울이 있고, 가난한 아버지와 함께 물고기를 잡을 수 있었던 추억이 서려있다.

　고요히 사물을 바라보는 관찰과 호기심, 눈앞에 펼쳐진 세계에 대한 경이와 감탄, 사물에 쉽게 공감하는 작가의 감성이 어울려 여리고 그윽한 내면의 세계를 형성하였다.

　이러한 서정적인 내면은 부주의로 밟힌 달팽이의 죽음을 보고 자책하고 어린 시절 동네 아이들이 함부로 죽인 잠자리의 죽음을 반성하는가 하면 잎이 자라나는 나무의 성장을 등치시켜 자신이 잎을 피우고 있다고 상상한다.

　　당신은 지금 무얼 하고 있습니까?
　　영수는 지금 잎을 피우고 있습니다.

　나무의 성장을 관찰하고 자신의 몸이 나무처럼 자라난다는 상상, 혹은 한 잎의 나무가 떨어지는 것을 안타까이 지켜보는 어린 꼬마의 시선은 작가가 세계를 바라보는 방식이자 지향하고자 하는 마음의 행로이다.

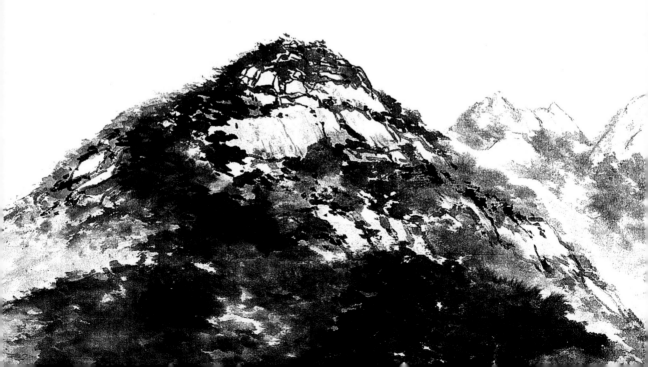

몸은 성장했지만 세계의 아름다움은 이미 골목을 뛰놀던 어린 꼬마의 세계로 고정되었다.

낮은 시선으로 바라볼 수 있기에 보여 졌던 작은 이야기의 세계, 개미와 자벌레와 가을을 기다린 달팽이... 한 잎의 떨림이 경이롭던 순간의 감동은 어린 꼬마의 시선이 아니면 도저히 포착되지 않은 세계인 것이다. 그러므로 작가는 이 완벽한 한 순간을 잡기 위하여 어린 꼬마의 사색에 침잠해 있고, 이 사색은 이미 다 자란 영수를 위한 동화인 것이다.

사색과 과거회귀, 불교적 개달음을 동반한 미완성의 동화는 아름다운 우화가 없는 이 즈음의 풍경에서 현실의 우화를 만들어가는 이영수의 독특한 방법론이라 하겠다.

연재만화 꼬마 영수의 하루에서 담았던 자전적 스토리의 내용은 만화적 표현의 수묵 점묘화로 이어져 암석기(巖石氣) 어린 독특한 질감의 표현과 단순한 선조가 어우러져 흑백의 화면을 회상과 동심이 어우러진 상념의 공간으로 전환시킨다. 이 상념은 소소한 사건을 공간화 시키고 시간적 정적의 여운 속에 다시는 돌이킬 수 없는 기억의 한순간을 평면의 화면위에 재생시킨다.

화면의 평면성 속에 담긴 시간의 무한은 지금도 계속 흘러가고 있는 중인 일상의 점경 속에서 영구히 재생시키고자 하는 기억의 단편들이다. 과거의식의 일종이자 현재의 영원한 진행형인 미완의 욕망을 부각시키고 있다.

여리고 어리숙하며 말하지 못하는 것들의 추억, 말하지 않아도 무수한 말을 건넸던 사물과 존재의 몸짓, 단 한번도 그러한 순간의 떨림이 되지 못했던 현재의 불완전성, 이 모든 발설(發說)의 동화들은 고독과 우수의 깊이감을 더하고 있는 중이다.

금번 작품들에서는 점경의 명확한 구도와 명암 속에 사건은 공간화 시키고, 심리적 내면의 표정을 풍부히 하며 지적 상상력을 불러일으킬 다양한 장치를 마련함으로써 이전 작품에 비해 더욱 성숙하고 밀도 있는 표현이 가능해졌다는 것이 특징이라 하겠다.

2000.7.24
월전미술관 학예연구원_류 철 하

World of emotions & ideas within a incompleted fairy tale

Lee Young-Su is expressing his reminiscent of childhood memory when everything that laid out in front of a young generation was the object of curiousity and wonder. Such as using the lotus leaf in the place of umbrallela when raining, or feeling the small fishes swimming past your fingers within a well, are being reproduced though the melancholy young eyes.

Eventhough the mind of an artist who stands in the middle of this juvenile basis might be poor, but there exists an aboudance of peacefulness within his mind. Because the artist lived in the border of a city and a country side when he was young, there existed a small alley where he ould hide, a rice field and a stream just few stops by the bus, and a memory of going fishing with his poor dad.

A curiosity and a observational side that stares his object quitely, an admiration and a marvel for the world that laid out in front, as well as his senses that easily allow him to sympathize with the objects formed a secluded inner world deep within himself.

This type of lyrical inner self might feel guilt conscience to see a snail that's accidently been stepped on, a regretful feeling towards remembering a dragon fly that has been killed carelessly during his childhood, or even equals himself to a tree that's growing a new leaf in thinking that he himself is growing it as well.

What are you doing right at this moment?
Young-Su is growing a leaf.

Examining a tree's growth and imagining that his own self is growing along with the tree, or seeing with regret a leaf falling is the mind's path that the artist wishes to use to look at the world.

Although the body might be grown, the beautiful world is still fixated at the juvenile world of when running along the alley as a kid.

A small fairy tale world that could have been only visible because of the small viewing perspective, a snail that waited for the Fall along with the ant and the worm...the excitement of one single leaf shaking is the world that could only be captured through the eyes of a child.

Therefore, in order to grasp onto this perfect single moment, the artist is absorbed in the child's contemplation, and this contemplation is a fairy tale for the already grown Young-Su.

Contemplation and past regression, an incompleted fairy tale accompanied with Buddist enlightment is a particular method of Lee Young-Su to create reality and allegory.

Contents of the serial comics, the self-portraited days of child called Young Su, has a comical expression with indian ink sketch to combine peculiar quality expression and a simple filament to divert us into the conceptional area full of recollection and juvenile mind.

This conception makes a trivial event into a space, and resusciate the one part of the memory that could never be turned back onto a single flat screen.

An endless time that fills the time within the flat surface is a bits and pieces of memory that is longing to be played forever. It is embossing on the passion of imcompletion that is somewhat a past cermonial sort, as well as current passion.

Memories of unspoken fragile & foolish things, many words exchanged with non-speaking objects and their gestures, the current incompleteness of those that did not even give a shiver when thought of, all these divulging fairy tales adds onto the depthness of the solitude and melancholy.

Within the recent work of art, by preparing a various devices that could invoke psychological inner expression, as well as intelligent imagination by solidifying the space of artwork composition, it could be considered a distinctive feature compared to last artwork as a more mature and able to expressive itself.

July 24th, 2000.
Ryu Cheol Ha,
Assistant Art & Science Study Room of Wol-Jeon Art Museum

Le monde de l'émotion et de la pensée dans le conte inachevé.

Lee Young Soo représente le monde de son enfance où toute la vie était l'objet de la curiosité et la merveille pour lui, s'en rappelant l'expérience de son enfance : il reproduit à travers ses yeux mélancoliques son sentiment de l'existence sur la nature et la chose s'en souvnant de la feuille du nénuphar qui lui servait de parapluie, du petit poisson qui nageait dans ses doigts et de la plante et du insecte ainsi que la libellule qui volait sur le ciel.

Il existe la richesse du mental dans l'esprit de l'artist qui était pauvre mais riche psychologiquement. Et il ne quitte pas pour toujours le souvenir de son enfance. Dans son enfance, il est habité la banlieue de la ville où il y a eu la cachette agréable pour lui. On voyait le ruisseau et le champ dans son pays natal où il pêchait avec son pére pauvre.

Dans son pays natal, l'artiste a formé son identité et sa sensibilité : son goût de la contemplation et de la curiosité, la merveille et l'admiration devant le monde, la correspondance avec la nature.

Comme il avait une telle sensibilite lyrique, il avait des remords en voyant la mort de l'escargot qui a été mort sous les pieds des passants et s'inquiètait de la mort de la libellule qui a été morte par des enfants malicieux. Et il a cru qu'il cultivait une plante imaginaire en supposant qu'il la voit.

Monsieur Lee, qu'est-ce que vous faites?
Mainetnant, Young Soo cultive une plante.

On peut voir la vision du monde de l'artiste et son parcours spirituel à travers le souvenir de son enfance : il a imaginé qu'il grandissait comme l'arbre, le regardant et il s'est inquiété de la chute de la dernière feuille.

Il est déjà grandit physiquement mais sa vision du monde demeure encore dans son enfance où il jouait à coeur joie. On ne peut apercevoir le conte de fée, la fourmi, l'arpenteuse, l'escargot qui attend l'automne et l'agitation merveilleuse d'une feuille que a travers le regard de l'enfant innocent. L'artiste est donc obsédé par le regard de l'enfant pour saisir le moment parfait. Young Soo qui est déjà grandit considère le regard de l'enfant comme son conte de fée.

Le conte inachevé, ainsi que sa réflexion, son retour du passé, son illumination bouddhique, sont la source de Lee Young Soo pour créer sa propre monde dans la vie sans conte.

D'abord, l'artiste a dit sa propre histoire dans la bande dessinée intitulée <Une journée de Young Soo> d'où il developpe la pointillage en encre de Chine. Et il représente l'espace en noir et blanc par l'expression unique du sentiment matériel de la roche. Enfin il change cet espace pour celui de ses pensées sur son enfance. D'où il représente le détail dans l'espace et fixe le moment de son souvenir irrévocable dans le silence du temps sur la toile.

C'est l'infinité du temps que sa mémoire fragmentaire désire représenter pour toujours sur la toile dans la vie quotidienne. D'où il met l'accent sur le désir inachevé, c'est-à-dire une sorte de conscience passée et presente.

Dans ses contes où la solitude et la mélancolie ne disparaissent pas, on voit le souvenir enfantin, irrévocable, le mouvement de l'existence et de la chose, l'imperfection présente qui n'a pas possédé ce moment attendu.

Dans ses oeuvres récentes, représentant son histoire dans l'espace par la composition nette et le claire-obscur, préparant plusieurs éléments dans cet espace pour rappeler l'imgination intellectuelle par la conscience expressive, il finit par atteindre à l'expression plus dense et plus mûr par rapport à ses oeuvres dernières.

J'aime bien Henry David Sorrow, le moine bouddhiste Beop Jeong, Charles Schultz, le peintre Chang Uk Jin et Park Su Geun, etc.
Je veux être un esprit mûr pas comme les autres.

Je voudrais faire un voyage. Quand même je n'aurai pas le temps de le faire, je chercherais à trouver la liberté d'esprit. A la place de voyage réel, je lirai et réfléchirai pour découvrir mon véritable moi.
Si je retrouve l'essence de la chose en surmontant le préjugé, l'hypocrisie, l'idée fixe, je comprendrai sa vérité. Je crois que c'est le mon mieux.
Je ferai de mon mieux pour la retrouver! Je ferai de mon mieux pour être un esprit mûr et reflechi! Je réfléchirai sur moi et la source de ma création artistique. Et je semerai le champ de ma création au printemps comme un paysan, pour moissoner le champs en automne. Alors, la source de ma création artistique ne se épuisera pas pour toujours. J'essayerai de porter mes fruits comme le paysan traveilleur.
Avec mon désir d'être fidèle à moi-même...

le 24 juillet, 2000.
Ryu Cheol Ha,
chercheur des sciences et arts au Musée de Wol Jeon.

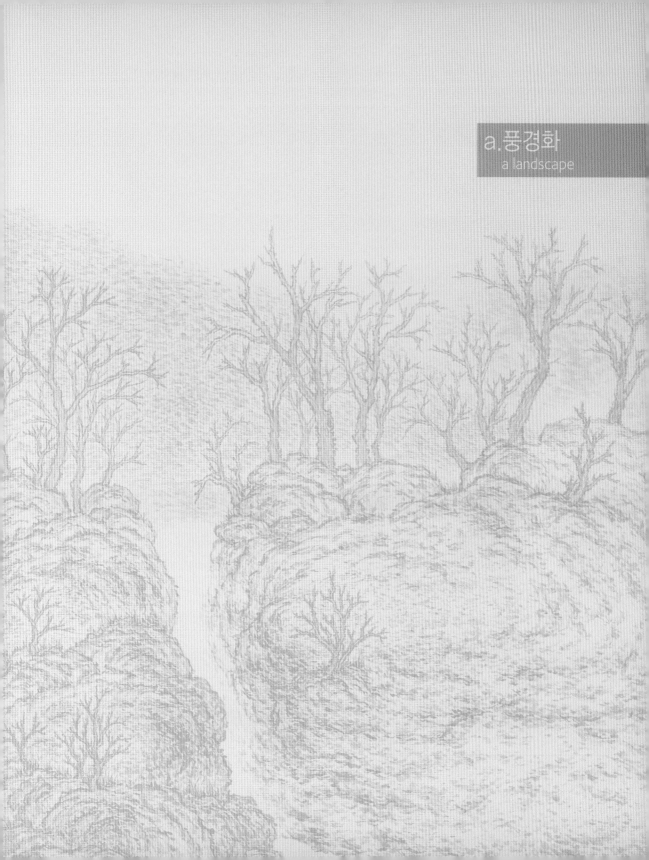

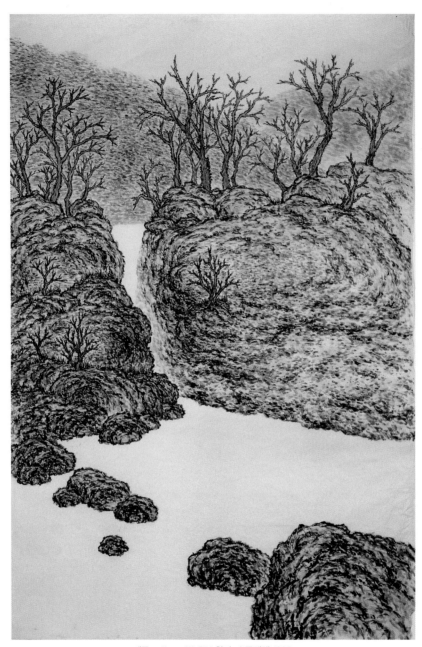

계곡 valley 171x277 한지, 수묵채색 1999

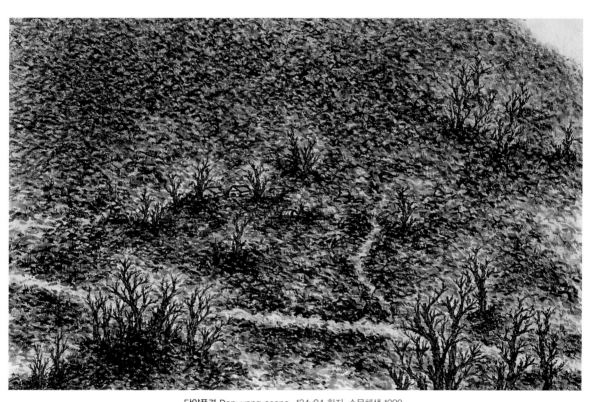

단양풍경 Dan-yang scene 134x84 한지, 수묵채색 1999

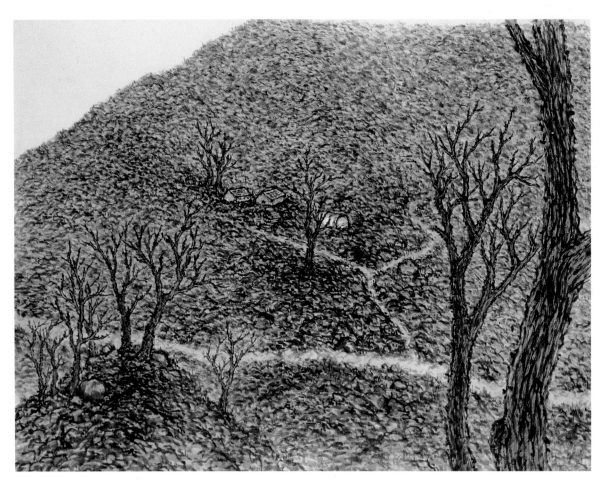

단양풍경 Dan-yang scene 159x120 한지, 수묵채색 1999

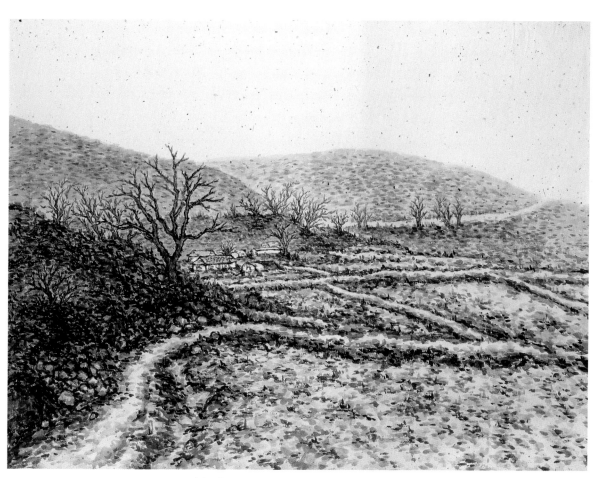

강화풍경 Gang-hwa scene 134x84 한지, 수묵채색 1999

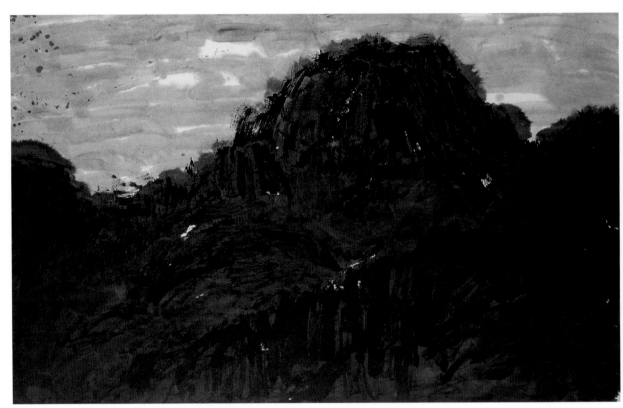

인왕산 In-wang mountain 136x86 한지, 수묵 1999

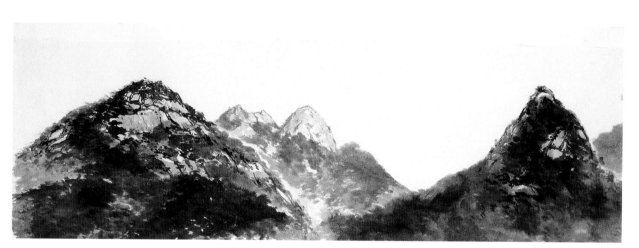

북한산 Book-han mountain 135x43 한지, 수묵 1999

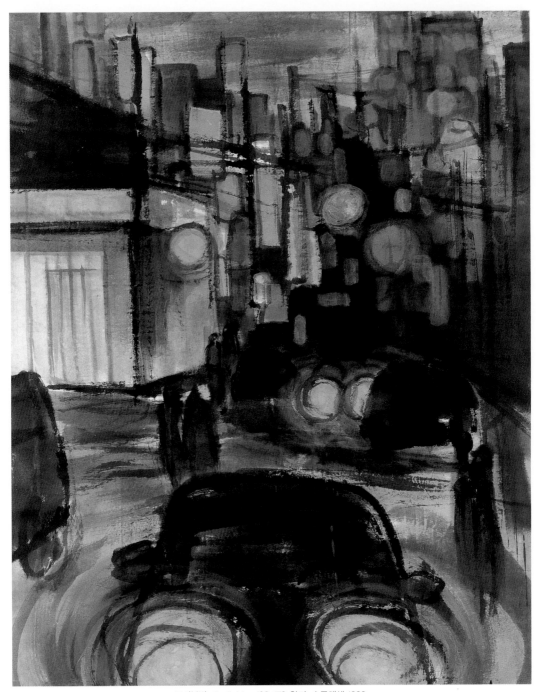

도시불빛 city lights 136x173 한지, 수묵채색 1999

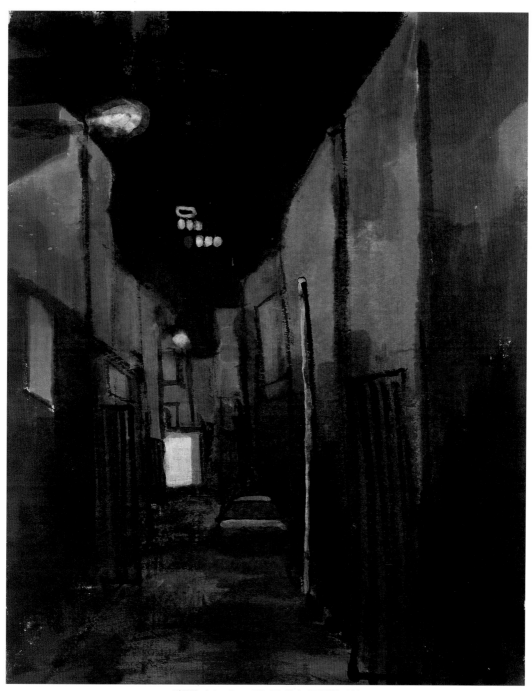

밤골목 night alley　136x173 한지, 수묵채색 1999

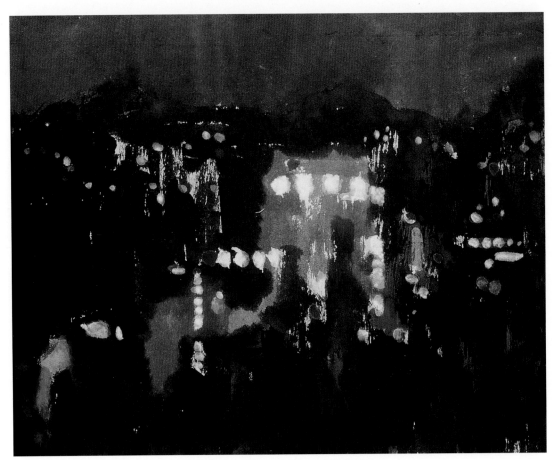

야경1 night view I 42x34 한지, 수묵채색 1999

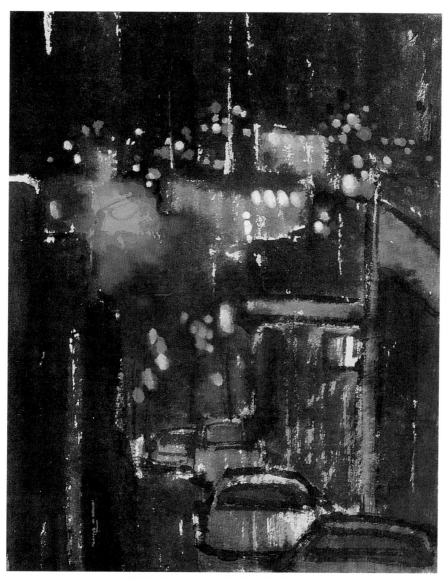

야경2 night view ll 34x42 한지, 수묵채색 1999

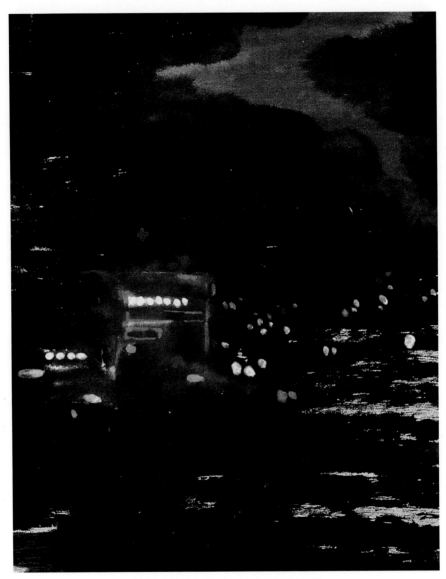

야경3 night view III 34x42 한지, 수묵채색 1999

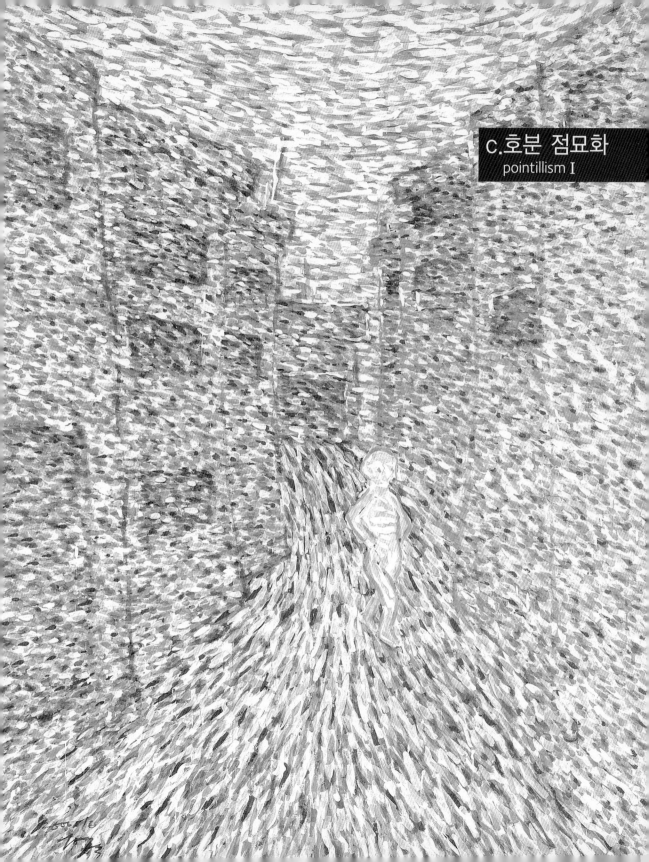

어머니와 나 mother and I (75x120)x2 한지, 먹, 호분, 채색 2000

손 hands 130x160 한지, 먹, 호분, 채색 2000

그림 그리는 사람 person drawing a picture 74x143 한지, 수묵채색 2000

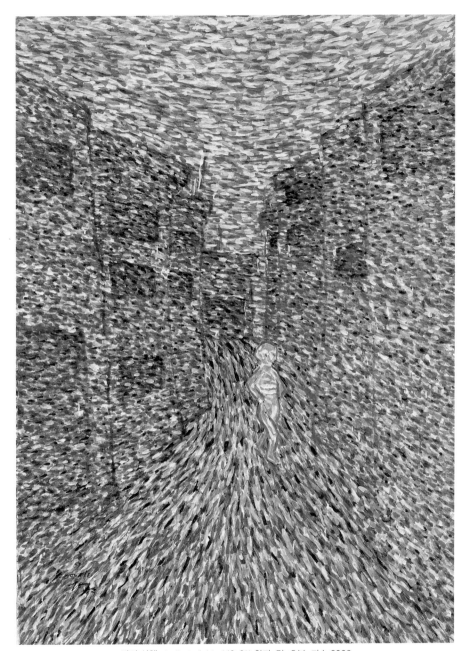

밤길 산책 stroll at night 149x211 한지, 먹, 호분, 과슈 2000

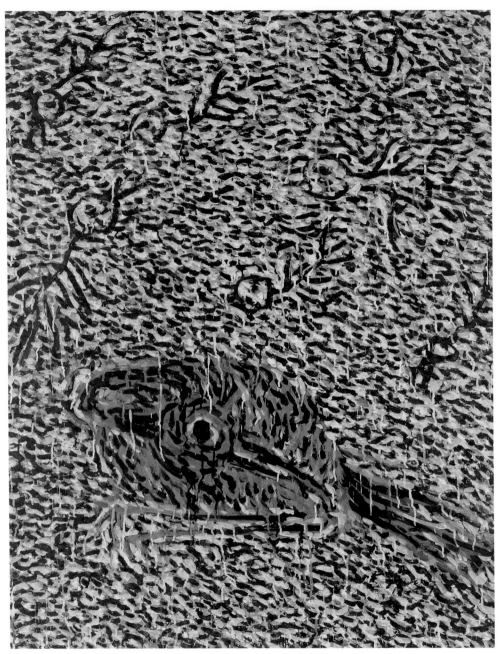

홀로 남은새 a bird that's left by itself 133x169 한지, 먹, 호분, 과슈 2000

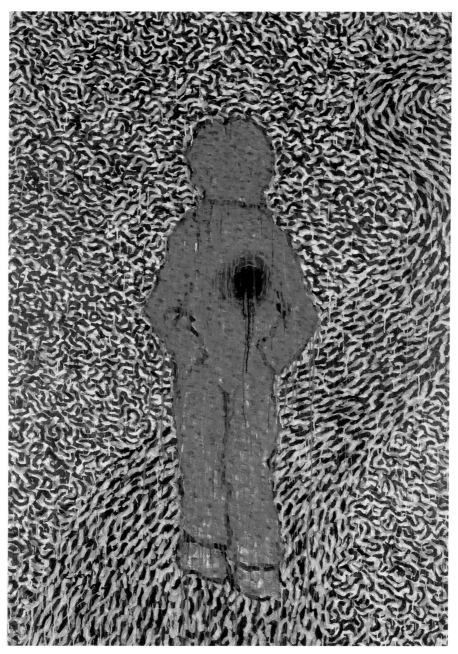

홀로 가는길 walking the road by oneself 162x227 한지, 먹, 호분, 과슈 2000

'자연' 과 '동심' 에 관한 상념

내가 추구하는 행위, 표현하는 시각 이미지들을 정리하며, 어느 순간 스스로 '자연' 과 '동심' 이라는 단어를 떠올리게 되었다.

사실 작가로서의 테마로는 좀 덜 매력적이고 덜 자극적인 이러한 주제는 어디서부터 온 것일까? 왜 좀 더 강력한 에너지를 가진 도전적이고 저항적인 목소리를 내지 못하는가? 스스로 자문해 볼 때도 있고 불만인 적도 있었지만... 어떻게 할 수 있는 도리가 없다.

이것이 '나' 라는 존재가 가지고 있는 특징이라는 것을 인정하고 극복해 나아가는 수밖에.

자연과 동심에 관한 것이 내 머릿속의 전부는 아니지만, 분명히 나의 사유구조 속에 커다란 비중으로 존재하는 것임에는 틀림없는 듯하다. 그 근원을 찾아 들어가면 나 개인의 성장과정, 즉 유년의 시절을 돌아보지 않을 수 없다.

나의 부모님은 두 분 다 시골출신이다. 그 나이 때에 많은 분들처럼 서울이라는 도시가 고도로 성장하고 팽창하면서 시골의 젊은이들을 도시로... 도시로... 끌어들이던 시절이었다.

배우지도 못하고 농사만 짓다가 서울로 올라온 부모님은 여느 시골출신들처럼 도시에서 힘들게 일해서 정착하게 된다.

내가 태어나서 성장한 곳은 시골도 아니고 도시도 아니었다. 어릴 때는 시골에 가까웠던 반면 점점 성장하면서는 도시로 변해버린 것이다.

나와 친구들의 아지트였던 산을 깎아서 붉은 민둥산을 만들더니 그곳에 건물들이 속속 들어서고, 물고기 잡으러 헤집고 다니던 개울은 점점 발을 담글 수 없는 악취 나는 하수구로 변하더니 급기야는 하수관을 묻고 덮어서 감추고, 그 위로 자동차가 씽씽 달리기 시작했다.

그리고 늘어나는 자동차와 도로, 신호등, 계속해서 후퇴하듯 뒤로 뒤로 도망가는 숲들... 조금씩 성장하며 이러한 모습들을 끊임없이 보아야만 했고, 더 이상 물러 설수 없는 지경에 이른 지금까지 계속되고 있다.

마치 사람들은 생태계에 있어 점령군 같은 존재였다. 거침없이 밟고 밀어 붙였다. 정말로 필요한 집과 땅을 위해서가 아니라 자신들의 오락을 위해, 약간의 편리함과 더 많은 먹을거리를 위해 코너까지 밀어 붙였다.

이제야 많은 사람들이 환경을 이야기 한다. 하지만 여기에도 이기심은 존재한다. 환경을 지켜야한다는 논리를 들여다보면 거기에는 '우리가 살려면' 이라는 동기가 숨어있는 것이다.

그러니까 진정으로 다른 생명체들을 위하고 지구에 함께 사는 파트너로서 존중하는 것이 아니라, 환경재앙이 두려운 나머지 이제라도 보호하자는 것이다.

사람들이 지금보다 좀 덜 어른이 된다면 어떨까?

즉, 모든 어른들이 어릴 때의 순수함을 조금이라도 가슴 한 켠에 지니고 있다면, 돈만을 위해서 세상을 살지 않는다면, 건설회사 사장이 되어서도 이익만을 위해서 일하지 않고, 백두대간을 파내서 건설자재로 사용하는 비양심적인 행위 따위는 하지 않고, 개

인의 이익 때문에 파괴만을 일삼지 않는다면. 대지와 생명을 무작정 죽이지 않고 파트너쉽을 이용해서 공생하는 방법을 찾는다면........ 모두가 이렇게 되길 바랄 수는 없겠지만, 작은 생명까지도 존중하고 배려할 줄 아는 섬세한 마음. '동심'은 환경과 평화로 가는 것을 원하는 많은 사람들에게 전파되어야 할 어떠한 사상으로서의 역할을 할 수 있을지도 모른다.

내가 표현해온 이미지들을 꺼내어 보고, 나 자신의 성장과정을 반추해보면 내 스스로의 행위가 무엇을 의미하는지 이해가 된다. 무엇을 하고자 했는지, 그리고 앞으로 무엇을 하고 싶어 하는지. 자연의 풍경에서 도시야경으로 또 만화적 이미지의 과슈 그림에서 최근의 만화적 표현의 수묵 점묘화까지... 연재만화 '꼬마영수의 하루' 역시 이와 같은 내용을 담은 자전적 스토리의 내용이 주를 이룬다.

다소 사색적이며 과거 회귀적이고 불교적인 색채를 띠는 경향도 있는데, 이 역시 나의 정신 구조의 일부분이며 일정부분 작업에 녹아있는 부분이기도 한 듯 하다.

지금의 작업은 수묵점묘의 회화작업이 주를 이루고 있고 수묵화라는 장르에 매료되어 있지만, 나의 생각을 표현할 수 있는 적절한 수단으로서의 매체를 만난다면 그리고 여건이 허락된다면 그것이 만화든, 글이든, 조각이든, 웹아트든 간에 구애받지 않고 자유롭게 표현 될 수 있을 것 같다.

'자연'은 명사가 아니었다고 한다. '스스로 그러한 것'이라는 동사였는데 의미가 굳어져서 명사처럼 쓰이는 단어라 한다. 비틀즈의 'Let it be'나 老子의 '無爲自然'도 비슷한 의미로 받아들이고 있다.

사람들이 어린이처럼 순수한 동심을 되찾거나, 사람들이 자연을 제 몸처럼 느낀다면, 지금보다 조금은 세상이 덜 폭력적이고 살 만하지 않을까 하는 생각을 해본다.

<div align="right">2004. 10. 14 이영수</div>

A thought towards
"Nature" and "Juvenile mind"

While I was organizing my thoughts and actions expressed, I suddenly begun to think about the word "nature" and "juvenile mind."

From where did I come up with such non-stimulating and unattractive subject to call this a writer's theme? Why could I not express more defying and resisting voice with much more energy? There was times when I was discontent with myself and even consulted to myself, but there is nothing I can do.

Just to live on and try to cope with this speciality that I "myself" possess.

Nature and juvenile mind is not the only thoughts on my head, but it is for sure that they seem to take up a large space within my thinking and reasoning. To trace back where it all started from, I could only turn back to my childhood which shaped my personal growth & feelings.

Both of my parents are from the countryside. During their time, Seoul was a place where it growed faster and faster as days went by, and attracted many young people from the countryside to the city itself.

Just like other countryside people who were not educated, then settled down at the city after strenuous hardship.

Where I was born, it was neither the city nor the countryside. What was more close to a countryside kept growing into more like a city as time went by.

They started cutting down trees from the hill which we used to play as a hiding place to make it look as if it was bold. Buildings started to be built more and more. Streams that we used to play around and catch fishes became smelly sewer that we could not dip our feet in. Furthermore, drainpipes were put in to conceal the fact, then were covered up with concrete to allow cars to pass over it.

We continued to see more cars, roads, signal lights, and also saw the forests getting pushed back as if it was retreating. I continued seeing these facts as I grew up, and it is being continued unto this very day, where there is no place to move back anymore.

People were like a forceful occupants to the nature's habitats. They stepped on and pushed back without any hesitation. Not for necessary houses and lands that they have absolute need for, but also for their recreation to provide them with more convenience and more things to eat.

Only now people begin to talk about environment. But within this exists selfish mind as well. If we listen to the logic about why we should protect the environment, it lies a motive of "in order for us to live as well" hidden within the logic.

So the truth is not being truly concerned for the other living thins on Earth to live in harmony as a partner and protect the environment as late as it may be, but because people are afraid of the consequences that the environment deterioration would bring down forth.

What if people became less of an adult than now?

In other words, if they possess even little bit of the

innocence they had during their childhood, not live life only for the money, not work only for the profit even it became a construction company owner, doing an unconscious act such as digging up the Baek-du Mountains to use it as a building material, not devote in destruction for one's own benefit, and not killing the land and lives recklessly but to find a way of living together through a partnership...

Of course we cannot expect everyone to become like this, but a "juvenile mind" that allow detailed mind as to respecting even a smallest lives, could become an important key in leading many people into the environmental peace that should be relayed to many more people.

To bring out forth the images that I expressed, and thing back towards my growth period, I begin to understand what my actions meant. What it wanted to do, and what it wants to do in the future as well.

From the nature scene to the night view of the city, also from the cartoon like image to lately indian ink sketch...

A serial comic "days of kid Young-Soo" has these stories within it as somewhat of a rotating stories for a content. Although it has a tendency of being mostly fractioned, past recurring, and coloration of Buddhism, this also is somewhat a part of my mind structure, as well as a part that has molded within my work.

My current work consist mostly of indian ink sketch, and am fascinated by the genre of indian ink, if I suddenly meet up with a medium that could express my thoughts, if conditions allow as well, I believe it could be expressed regardless of whether it is a cartoon, writing, sculpting,

web art, or more.

"Nature" was not always a noun to begin with. It was a verb to the word "naturally such", but the word became the meaning and is as we know now. Even the Beatles song "let It Be", or the The philosophy Lao-tzu; causeless and spontaneous seems to be taken in as similar definition.

If people regain their innocent juvenile mind like children, or if they felt the nature as if it was part of their body, I begin to think that this world that we live in today would be much less violent and actually livable.

2004. 10. 14 Lee young-s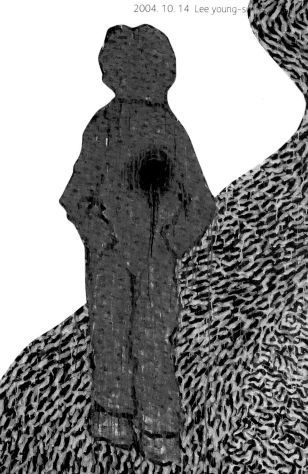

Reflexion sur la nature et la candeur

Alors que j'essayais d'arranger mes actions et les images "à voir" que j'exprime, les mots nature et candeur d'enfant me sont venus soudain à l'ésprit. Parfois je me demandait d'où venaient ces mots qui n'étaient pas vraiment charmants ni stimulants pour un thème d'artiste. Et parfois je me plaignais de mon incapacité à sortir une voix plus forte ou plus aggressive à l'énergie plus forte. mais je ne pouvais qu'accepter ce qui était en moi et ce que je devrais surmonter.

Il n'y a pas que la nature et la candeur d'enfant dans ma tête, pourtant c'est évident qui joue un grand rôle dans la construction de ma réflexion. si on veut chercher l'origine il faut regarder mon évolution personnelle; mon enfance. Mes parents sont de la campagne. Comme tous les gens de leur géneration, ils étaient aussi attirés par la croissance et le développement de Séoul comme les autres jeunes de la campagne. Mes parent n'ont pas eu d'éducation. Ils étaient agriculteurs dans leur village quand ils sont venus à Séoul. Ils ont rencontrés les difficultés et ils ont travaillés dur pour s'installer comme les autres personnes venues de la campagne.

Le quartier où je suis né et où j'ai grandi était ni à la campagne ni en ville. Quand j'étais petit, c'était plutot la campagne mais c'est devenu petit à petit une ville.

La montagne qui était mon terrain de jeu avec mes amis a été détruite et on y a construit partout des bâtiments. Le ruisseau où on pêchait des poissons est devenu un égout qui est tellement sale qu'on ne peut plus mettre les pieds dedans. On l'à finalement enterré et sur ce grand tunnel d'égout courent maintenant les voitures. Les voitures, les routes, les feux rouges qui se multiplient et les fôrets qui s'enfuient de plus en plus comme si elles reculaient. Cela continue jusqu'à maintenant et ca ne peut plus continuer. La vie des humains a été comme celle des soldats d'occupation. Ils ont marchés et poussés sans hésiter. Ils ont poussés à fond non pas pour la maison et la terre nécessaire mais pour leur plaisir, pour un peu plus de comfort et plus de choses à manger.

C'est maintenant que l'on parle de l'environement. Mais il y a encore l'égoïsme que l'on ne peut passer sous silence. Si l'on observe cette notion de sauvegarde de l'environnement, on peut tout de suite trouver la motivation 'si l'on voulait vivre dedans'. Si on protège l'environnement, ce n'est pas parce que l'on s'inquiète des autres êtres vivants et qu'on les respecte comme partenaire mais parce qu'on a peur de la catastrophe écologique.

Si les gens étaient moins adultes que maintenant? Si on gardait un peu de pureté des enfants au fond du coeur. Si on ne vivait pas pour l'argent. Si on ne travaillait pas pour son intêret même. Si on est le patron de la société de construction. Si on ne detruisait pas la nature pour l'utiliser comme matériel de construction, ce qui est un acte inconscient. Si on arrêtait de detruire pour un intêret individuel. Si on trouvait une facon de cohabitation sans tuer la terre et les êtres vivants au hasard.

On ne peut pas éspèrer que tout le monde fera comme ca, mais le coeur sensible qui respecte et pense même au plus petit et plus insignifiant des êtres vivants; la

candeur de l'enfant pourait jouer le rôle de philosophie pour les gens qui cherchent la paix et l'environnement.

A force de faire sortir les images que j'ai exprimé et de ruminer le processus de ma croissance, on comprendra ce que veut dire mon acte, ce que je cherche à faire à l'avenir. Du paysage de nature au paysage de la ville de nuit, de l'image de manga en gouache à la peinture pointillée en encre chinoise, 'La journée de petit Young-Su' , BD en feuilleton, aussi ils racontent tous une histoire autobiographique. On peut voir la tendance qui est plus au moins méditative, qui remonte le passé, qui a une couleur buddhiste. Cette tendance fait probablement partie de mon ésprit et de mon travail. La plupart des oeuvres de maintenant sont la peinture pointillée en encre chinoise et je suis passioné par le genre de peinture en encre chinoise mais je suis ouvert à toutes les possibilites d'utiliser d'autres médias que ce soit manga, écriture, sculpture, webart etc pour m'exprimer mieux.

Le mot 'nature' n'était pas un substantif à l'origine. Il était un verbe qui signifiait 'être par soi-même', il est devenu un nom. 'Let it be' de Beatles ou la nature tel qu'elle est'de Lao-tzu, ils sont aussi à peu près le même cas.

J'imagine que si les gens retrouvaient la candeur de l'enfant ou s'ils considraient la nature comme leur propre corps, le monde serait moins violent et plus facile à vivre qu'aujourd' hui.

Le 14 Oct 2004
Lee Young-Su

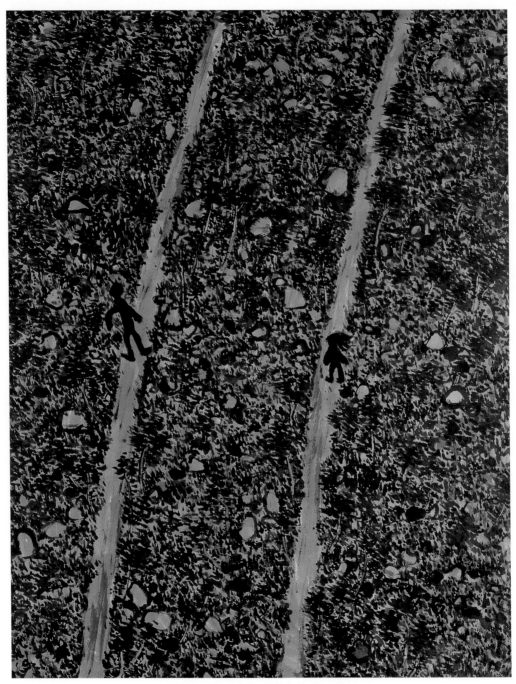

두 길 two roads 138x173 한지, 먹, 과슈 2000

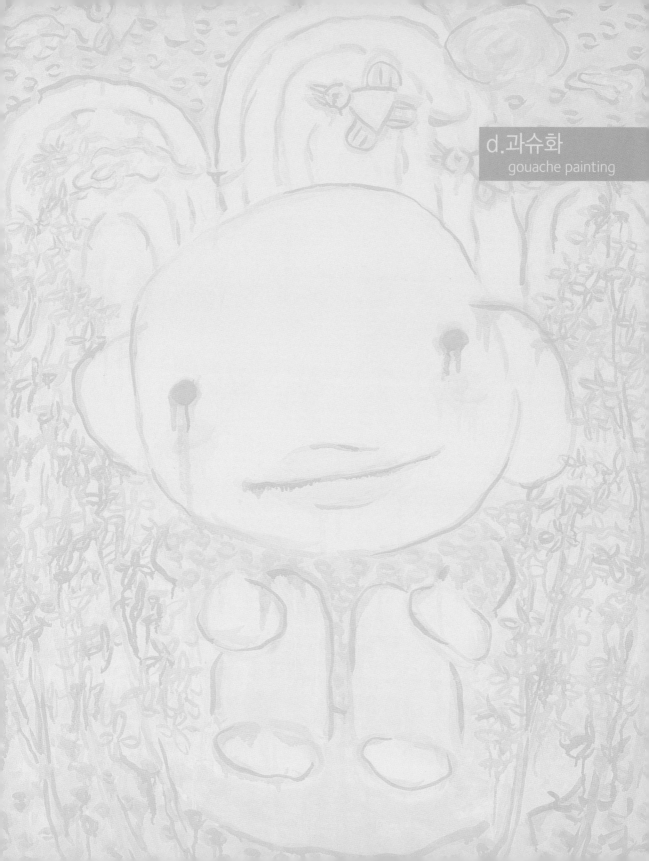

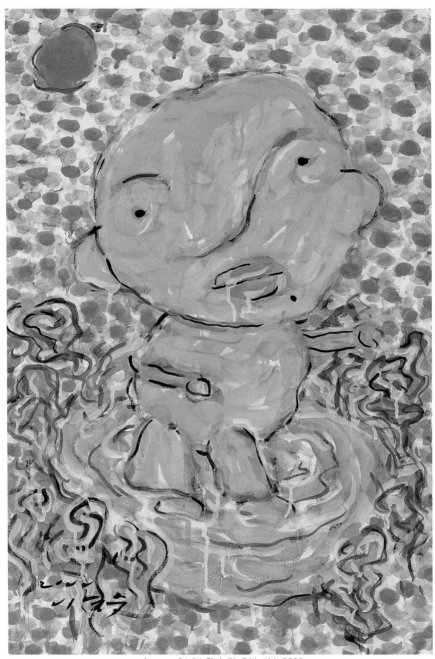

人 man 64x94 한지, 먹, 호분, 과슈 2000

남과 여 man and woman 139x172 한지, 먹, 호분, 과슈 2001

봄 spring 91x117 한지, 먹, 호분, 과슈 2001

凶 incompleted fairy tale

어느날 someday 74x116 한지, 먹, 호분, 과슈 2001

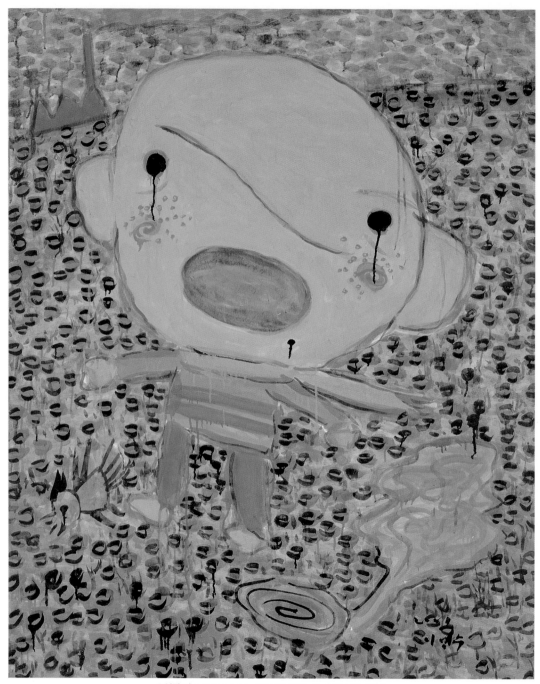

오염된 땅 polluted land 130x162 한지, 먹, 호분, 과슈 2001

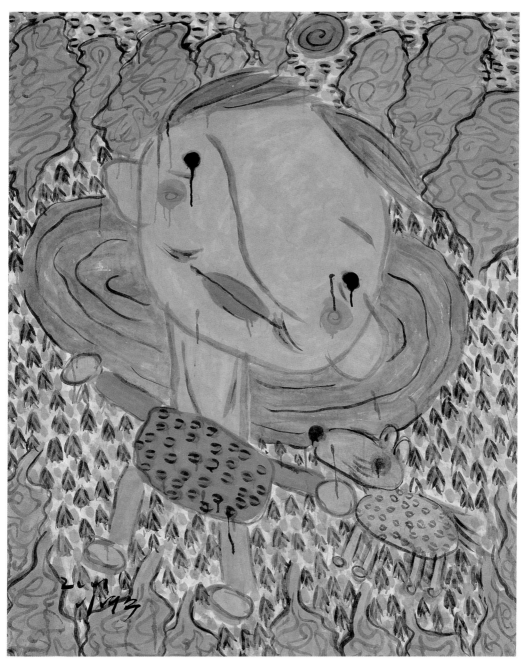

산책 a stroll 130x162 한지, 먹, 호분, 과슈 2001

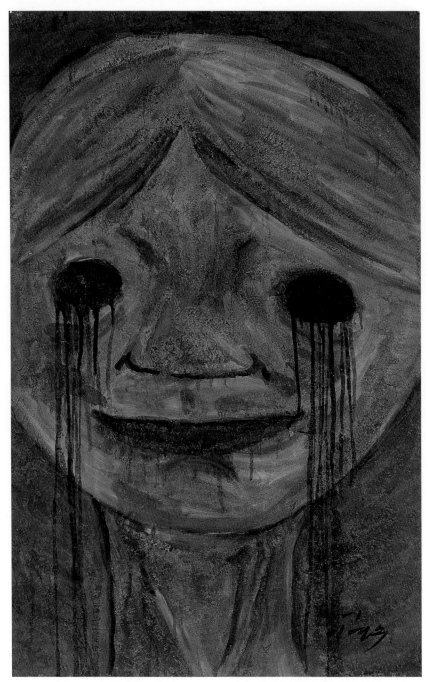

웃는얼굴 smiling face 75x117 한지, 먹, 호분, 과슈 2001

e.점묘화
pointillism II

점묘로 풀어가는 소담한 대화

이영수는 대부분의 화가들의 화두이자 숙명인 개성과 '달라져야 함'에 대한 고민을 진지하게 펼쳐왔다. 다량의 사생과 에스키스, 작품 제작을 통한 끊임없는 연구는 그 고민의 과정을 여실히 보여준다. 필자는 그와 5년여 간의 학창생활을 같이 하며 그간의 작업과정을 보아 온 동료로서 그의 그림에 대한 이야기를 하려고 한다.

우선 그의 대학 재학시절 작품 속에서 우리의 산천을 소재로 하면서도 전통 산수화법과는 다른 무언가 자기만의 필법을 구사하려한 흔적을 발견할 수 있다. 끊임없이 이어지는 붓 터치는 매우 근면한 인상을 심어준다. 수고스러우리만치 겹겹이 중첩되는 점의 집산은 우리 산천의 소박하고도 토속적인 특성을 잘 나타낼 뿐 아니라, 큰 폭의 화면에 그러한 점묘가 가득 참으로 인하여 화면의 밀도감까지 가져왔다. 그것이 비록 미술대학 속의 제한된 틀 안에서 탄생한 것이라 할지라도 우리 산천이 그의 시각과 손길로 인해 다시금 '다른' 모습으로 화폭 위에 나타났다고 본다. 이 점찍기는 이번 전시에 발표된 작품과도 기법 면에서 연원으로 생각할 수 있기에 무엇보다 중요한 부분이라 하겠다.

잠시 시간의 순서대로 눈을 이끌어 그의 작업과정을 되짚어보자. 전통회화를 전공한 작가로서 항상 현대와 끈을 놓지 않으려 했던 그는 소재 면에서도 많은 고민을 하였다. 우리의 산천을 사생하면서 작품으로 연결시키기도 하였지만 눈을 조금 더 가까운 곳으로 돌려 주변의 도시풍경을 그림 속에 펼쳐 보였다.

'달라져야 한다'는 작가의 화두는 항상 머리 속에서 떠나지 않았고 그림을 그리지 않는 시간에도 그 고민은 계속되었다. 작업실 주변 밤길을 산책하며 '다르다'는 것의 의미와 실천을 묻는 근원적인 질문 외에도 컴컴한 어둠 속에서의 빛의 표현과 동양화에서의 색채기법 등을 고민하였다. 그리하여 한동안은 야경의 표현에 골몰하게 되었다. 서양화의 빛의 표현과 동양화에서의 빛의 표현의 차이점을 연구하는 과정이기도 했다. 이전 산수 표현의 연구와는 사뭇 다른 방향의 것이었지만 야경 역시 점의 자유로운 운용을 통한 표현처럼 즉흥적 작업으로, 어두운 색조와 강한 색조가 계산 되지 않은 분방한 필치로 조화를 이루며 밤 풍경을 표현했다는 점에서 이전 작업과 일말의 연결성을 찾을 수 있겠다.

전통은 곧잘 현대와 멀어진, 단순히 '옛것을 지칭하는 개념으로 오해되고는 한다. 그러나 전통 이라는 것은 "시대를 뛰어넘어 빼어난 옛것이 살아남은 상태"로 과거에서뿐만 아니라 현재에서도 분명한 가치를 가지는 개념이다. 작가는 분명 전통 회화를 연구하는 과정에서 그러한 전통의 의미를 놓치지 않으려 애썼다. 그가 간간이 만화제작 활동을 통한 실험을 하고 있었다는 것이 그 좋은 근거이다. 여기서의 그는 소재 역시 자전적인 이야기 구조를 가진 "꼬마 영수의 하루"라는 제목의 현실적 소재로 작가의 어린 시절을 닮은 꼬마의 하루 일과를 추억하는 에피소드가 이어진다. 여기서는 꾸밈없고 소박한 한국의 이미지를 추구하는 작가의 성향이 배어 나온다. 비록 웹을 통하여 보여 지는 그림이지만 한지를 바탕으로 한 동양화를 연상시키는 분방한 필치가 쓰이고 있어 그의 다른 회화작품과 동떨어진 작업이 아니라는 것을 느낄 수 있다. 작가의 말에 따르면, '만화'라는 장르의 한정에서 느껴지는 듯이 상업성과 대중성으로의 지향성이 다분한 만화 제작활동이 자칫 자신의 회화작업을 가볍게 하지 않을까 하는 정체성에 대한 갈등도 있었다고 한다. 그러나 한편으로 그는 이 작업이 오히려 그가 추구하는 동양화의 현실적 구현과 현재와의 소통으로 연결되기를 노력하고 있다.

이는 또한 작가가 생각해 왔던 '다르게 할 수 있는 용기'에 해당된다 하겠다. 만화와 동양화의 공통분모를 찾으면서 하나로 좁혀가려는 시도는 그의 작업을 '다르게' 하는 힘이 될 수도 있는 것이다. 특히 물감을 흘리고 튀기는 등의 무작위적인 행위는 작가 자신이 찾아낸 한국적 특성이자 감성으로 그의 만화작품과 회화작품 모두에서 나타난다 기법뿐만 아니라 만화제작의 경험과 고민이 그대로 표출된 듯이 커다란 화폭에 만화적인 인물묘사와 붓 터치들이 그려지기도 한다. 호분과 과슈를 함께 사용하며 만화적인 필치의 인물들이 강렬한 규모로 떠오르는 그의 작품들은 작가로서의 고민과 실험정신, 에너지를 느끼게 한다.

점찍기의 기법은 대학 재학시절 우리 산천을 표현하며 근면히 찍어대었던 점들에서 한걸음 나아가 호분이 섞여 밀도와 두께감을 이루고 화면 전체의 분위기를 관장하는 커다란 힘이 되었다. 호분이라는 재료를 화면의 거리감을 생성케 해주는 매개체로 삼아 운용하고 있는 것이다. 이들은 다시 말해 그가 바라본 그림 세계와 현실세계의 조합된 표출 시도였다고 하겠다.
지금 여기에 펼쳐진 작품들은 그 수많은 시도와 고민의 결정체이다. 만화적 감성을 가지지만 결코 가볍지 않은, 회화성을 지닌, 그러나 계산된 꾸밈이 없는 작품으로의 다가감이 지금의 작품에서 느껴진다. 밀도감을 이루려고 인위적으로 가미했던 호분의 힘도 이제는 떨쳐버리고 오로지 먹과 색만으로 그림에 힘을 실으려고 시도하고 있다. 수많은 점이 모이고 흩어짐에 따른 미묘한 색(톤)의 변화가 매우 매력적이다. 호분의 도움 없이도 화면에 질감을 부여하는 방법을 터득한 듯 하다.

소재 면에서는 자연의 정서를 관객에게 전달하고 작은 마음의 동요와 공감을 불러내려는 의지가 다분히 전해진다. 단편적이고 일러스트적인 표현에 머물고 말지도 모르는 위험 부담을 안고서도 작가는 관객과의 소담한 대화를 시도해보려는 듯한 형상을 그려내었다. 새와 나무, 해와 달 등이 인간의 모습과 교묘히 합성된 형태는 비록 도시에서 나고 자랐지만 자연에의 막연하고도 아련한 동경과 향수를 품고 있는 현대인들에게 포근한 메시지와 위로를 던지는 듯하다.
과거에 비해 한층 정리되고 강약의 변화를 가진 점들은 계산되면서도 계산되지 않은, 자연과 자유를 추구하면서도 방종하지 않으려는 중용과 조화에로의 위태위태하면서도 재미있는 외줄타기를 보는 듯하다. 그리하여 고대의 정감을 가진 암석의 표면과 같은 무게감을 지니면서도 살아 움직이는 현재의 이야기가 숨어있는 점묘와 선묘가 화면 위에 어울리게 되는 것이다. 화강암질 바위에 점점이 선각되어진 암각화의 인상이다. 작가로서의 기나긴 여정의 첫 발걸음이지만 뛰어날 것이 살아남아 전해내려 왔다는 전통의 개념처럼, 그의 지난 작업들 중 빼어난 부분이 이번 전시 작품 속에 배어들어 있음이 분명하고 앞으로도 그러한 과정을 통해 그의 의지가 그림 속에 유쾌한 모습으로 살아 숨쉬기를 바란다.

홍익대학교 미술학과 박사과정_유윤빈

A Small Talk Progressed by Pointillism

Lee, Young Su has seriously agonized the matters of individuality and "Should be different"that are most painters' topic and destiny. His plenty of sketches, rough sketches and continuous studies show the process of his agonizing. The writer is going to talk about his paintings as a colleague who have spent the same school life together with him for 5 years and seen the process of his working.

First, we can find the trace in his works of college days that even while he picked up our mountains and streams as a subject matter, he tried to have a command of his own painting style, something different from traditional landscape painting. His brush stoke continuously gives us very diligent impression. The gathering and scattering of dots laboriously overlapped in many folds not only shows well our mountains and streams' simple and local characteristics, but also brings even the sense of density in the picture due to the fullness of that pointillism in a large size picture. Even if they are the ones that were born in the limited framework, that is, art college, I think that mountains and streams are appeared again in his paintings with a different shape, due to his own view and touch. Since this pointillism can be regarded as the origin of the works that are presented in the exhibition this time in the aspect of technique, it may be the most important part.

Let's look back the process of his working for a moment by making our eyes follow the order of time. He, who always have tried not to lose the connection with the present age as a painter in spite of studying traditional painting, also had much agony even in the subject matter. Though he connected it to his works while he sketched our mountains and streams, he turned his eyes into the closer places and expressed the city view in his paintings.

The topic of "Should be different"always stayed in his mind, and that agony had been continued even while he did not paint. In addition to the fundamental question, what is the meaning and practice of "Being different", he also agonized the expression of light under darkness and the color technique in oriental paintings taking a walk around his workroom in the night. Thus, he was absorbed in expressing night view for a while. It was also the process that he studied the difference of expressing light between western paintings and oriental paintings. Even if it was the one very different from the previous study of expressing mountains and waters, we may find a slight of connection with his previous work in that he also expressed night view with the impromptu work like the free expression of dots and the harmonized wild touch, in which dark and strong colors were not calculated.

It used to be misunderstood that tradition means the concept simply designating the old ones, far from the present age. However, tradition is the status that "the excellent old ones survive jumping over the ages and the concept that has distinct value in the present day as well as in the past. Obviously, the painter tried not to lose that meaning of tradition while studying traditional paintings. It is the good evidence that he sometimes have experimented on it through his activities of producing cartoons. Here, his subject matter is also the realistic one under title of "A Day of Little Youngsu" that has his own autobiographic story structure, in which the episodes are continued to remember a certain little boy's day like his childhood. Also here, the painter's tendency seeking the unvarnished and plain image of Korea is shown. Even if it the painting on the web, we can feel it not to far from his other painting works since he uses the wild touch that reminds us of oriental painting based on Korean paper. According to the painter, as we can feel from the definition of "cartoon"genre, he said he also had the conflict about identity that the activities of producing cartoons, which tend to orient commercialism and popularity, might probably make his work insignificant. But, on the other hand, he is trying to make this work connected to the

communication with the realistic realization of oriental paintings and the present. This may be also regarded as "the courage that can do differently", which the painter has thought so far. His attempt to make them narrow as he seeks common denominator between cartoons and oriental paintings can be also the strength that makes his works "different"ones. Especially, the random behaviors such as dropping and splashing dye stuffs are Korean characteristics and emotions that he himself found, and they are expressed in both his cartoon works and painting works. In addition to technique, sometimes the cartoon-style character sketch and brush touch are drawn in the large picture as if his experiences of producing cartoons and agonies are expressed as they are. His works, which use together shell powder and gouache and in which the cartoon-style characters strongly rise, make us feel his agony, experimental spirit and energy as a painter.

His pointillism technique, which he diligently marked dots expressing our mountains and streams in his college times, advanced forward one more step from those dots, and shell powder is mixed thereby it creates sense of density and thickness, and it become the great power that controls the whole atmosphere in the picture. In other words, he is managing it while he uses shell powder as the mediator that creates the sense of distance in the picture. That is, they may be called the expression attempts, in which the painting world he saw and the real world are combined together.

The works displayed here are the crystals coming from his numberous trials and agonies. We can feel that the works have the cartoon sensitivity, but they are not light at all, they have painting quality but they do not have the calculated ornament, they are accessing to those style works. He threw away even the shell power of powder, which was artificially added to obtain the sense of density, and now he is attempting to make paintings powerful only with ink stick and colors. The subtle color change by numerous dots' gathering and scattering is very attractive. He seems to master how to give the sense of quality to the picture even without shell powder.

in the aspect of subject matter, his will to deliver nature's emotion to the audience and call out small agitation of mind and sympathy from them is clearly perceived. Even facing the risk that it may stay just as the fragmentary and illustrative expression, the painter drew the shape that he seemed to try a small and plain talk with the audience. The shape that birds, trees, sun and moon are skillfully synthesized with human shapes seems to deliver the soft and comfortable message and comfort to the present people, who still hold in mind vague aspiration and nostalgia for nature even if they were born and have grown in the city.

The dots, which have been more arranged than the past and have the change of strength and weakness, seem to give us the risky excitement like riding a single strip between moderation and harmony as they seek the calculated and the uncalculated at the same time, and they seek nature and freedom but do not dissolutely at the same time. Thereby, the pointillism and line drawing, in which the sense of weight like the surface of a rock in ancient times stays, lives and moves and the present story is hidden, are harmonized in the picture. It is the impression about the rock painting, where the line drawing is dotted one by one on the granite stone. Even though it is the first step in his long journey as a painter, it is obvious that the excellent parts among his past works stay in them of this exhibition like the concept of tradition that excellent ones have survived and have been transmitted. And I hope that his will also pleasantly lives and breathes in his paintings through this kind of process in the future.

Yoo, Yoon Bin
Doctoral course of Fine Arts, Hongik University

Un petit discours par la pointilliage

Lee Young-Su fait des recherches depuis longtemps sur la question de la différence(être different) et de la 'personalité' qui est à la fois le commencement et le déstin de la conversation entre la plupart des peintres. Les recherches à travers plusieurs dessins, ésquisses et les productions des oeuvres montrent bien le processus de sa réflexion. Je parle de ses tableaux en tant que collègue qui le regardait travailler pendant 5 ans d'étude á la même université. Tout d'abord, dans ses oeuvres realisées pendant ses études universitaires, il prend le paysage coréen comme sujet mais on peut déjà trouver des traces de sa manière de peindre qui est surement différente de celle du paysage traditionel.

Les touches de pinceau sans cesse suivies donnent une impression d'assiduité. Le rassemblement des points superposés en plusieurs couches qui représente beaucoup de travail exprime bien notre paysage naïf et régional et il a réussi à donner la densité sur la surface de la peinture grâce aux pointillages qui complètent la grande toile.

Même si c'était une création encore très académique, on ne peut pas nier que notre paysage apparaît sous une forme différente par son regard et sa touche. Cet acte de faire le point est important parce qu'il peut être considéré comme l'origine des oeuvres de cette exposition au niveau de la technique.

Revenons sur le développement de son travail. Il a fait les études de peinture traditionnelle mais il a toujours voulu se rapprocher de la peinture contemporaine. Il a donc beaucoup réfléchi à propos du thème. Il a réalisé une vue de la ville qui est plus proche de nous dans sa peinture autant que le paysage de la nature. La pensée qu'il faut changer' persiste toujours dans sa tête continue à le préoccuper même quand il ne peint pas. En plus de la question essentielle sur le sens et la réalisation de 'different', il reflechissait sur l'expression de la lumière et la technique de la couleur dans la peinture orientale dans l'obscurité de la nuit sur le chemin au tour de son atelier. C'est ainsi qu'il était concentré sur la manière d'exprimer le paysage de nuit pendant un moment. C'était aussi le temps de recherche sur la difésrence d'expression de la lumière entre la peinture occidentale et la peinture orientale. C'était bien différent de la recherche précédente sur l'expression du paysage, mais le paysage de nuit était aussi un travail d'improvisation comme l'expression par l'usage spontané de points. On peut voir un lien avec ses anciens travaux au niveau de l'harmonie de la couleur sombre et de la couleur forte faite avec les touches totalement spontanées qui ne sont pascalculées du tout.

On prend souvent à tort la tradition comme un concept qui est bien loin du présent, qui indique seulement le passé. Mais la tradition doit être considérée comme un concept qui a une valeur non seulement pour le passé mais aussi pour le présent car elle est la chose du paseé qui a survécu à travers les époques. L'artiste a essayé de ne pas lâcher ce sens de la tradition pendant sa recherche sur la peinture traditionnelle. On peut voir ces essais dans la production des mangas. Le thème dans cette production est aussi réaliste. Elle a une histoire autobiographique.

Ces productions parlent du thème réaliste; 'La journée de petit Young-Su' est construite sur des faits autobiographique. On y trouve les épisodes de la journée d'un petit garcon qui ressemble à l'enfance de l'artiste. Ici, on voit l'intention de l' artiste qui cherche l'image de la Corée qui est simple et sincère. Malgré ces peintures montrées sur le web, il a toujours un lien avec ses autres tableaux grâce à ses touches libres qui évoquent la peinture orientale faite sur un papier traditionel 'Han'. D'apres l'artiste, il s'est posé beaucoup de questions, il était inquiet que ces manga passe pour des oeuvres légères en raison de leur coté commercial et populaire. En même temps il fait des efforts pour que ce genre de travail soit en lien entre la réalisation contemporaine de la peinture orientale et la communication avec le présent.

Ces efforts correspondent au courage de faire 'différent' auquel pense toujours l'artiste. A travers la recherche des choses communes entre manga et peinture orientale, son essai de les unir peut être l'occasion de

faire un travail différent. On peut parler surtout des actions au hasard comme laisser couler et jeter de la peinture que l'on voit dans sa BD et dans ses peintures comme la sensibilité et le caractère coréen qu'a trouvé l'artiste. On trouve les descriptions du personage BD et les touches du pinceau comme si les techniques, l'experience de la production de BD et sa reflexion se présentaient tels qu'ils sont sur la toile. La poudre de coquille et le gouache sont utilisés ensemble, les personnages de BD se présentent fort dans ses oeuvres qui font sentir ses réflexions, son esprit d'exprimentation, et son énergie.

La technique 'pointillage' commence par les points qu'il faisait avec application pendant ses études à l'université. Elle est devenue une force encore plus grande qui dirige l'ambiance générale de la peinture avec sa densité et son épaisseur à l'aide de la poudre de coqillage. Autrement dit, c'était un essai de faire sortir la composition du monde de la peinture qu'il regarde et le monde réel. Les oeuvres d'ici sont le cristal de ses nombreuses souffrances artistiques et ses tentations. On trouve aussi dans ces tableaux d'aujourd'hui une approche qui a la sensibilité de la BD mais qui n'est pas vulgaire du tout, qui est encore pictural mais qui n'a pas d'ornement calculé. Il ne compte plus sur la poudre de coqillage qui donne la densité artificielle, il tente de donner la force à la peinture avec seulement l'encre et la couleur. Le changement subtil de couleur(ton) venant du rassemblement et de la dispersion des points est très charmant. Il semble qu'il a réussi à donner la matière sur la toile sans l'aide de la poudre de coquillage.

Au niveau de la matière, on sent plus son intention de transmettre le sentiment de la nature et de le retranscrire l'agitation et la sympathie du coeur. L'artiste a exprimé une forme qui tente une petite communication avec les spectateurs au risque de rester illustratif et fragmentaire. La forme synthétisé de l'oiseau, l'arbre, le soleil, la lune et l'humain donne un message chaleureux et d'encouragement aux gens d'aujourd'hui qui gardent la nostalgie pour la nature bien qu'ils soient nés et qu'ils aient grandi dans une grande ville. Les points plus rangés qu'avant et qui ont plus de nuances donnent l'impression de voir le funamble qui est à la fois calculé et non calculé, qui cherche la nature et la liberté mais qui va à la modération et l'harmonie. Il a donc le poids comme la surface du rocher qui a l'émotion ancienne mais qui est encore vivant. L'histoire d'aujourd'hui se cache derrière les points et les lignes. C'est comme un dessin sculpte sur le mur de granit. C'est le premier pas vers le long voyage en tant qu'artiste, mais comme l'idée de tradition; les choses supérieures survécues et transmises, les meilleures parties de ses oeuvres précédentes sont représentées dans les oeuvres de cette exposition. Et j'espère que sa volonté vivra gaiement dans ses peintures tout au long des années futures.

You Yoon Bin
Doctorat de l'art à l'université de Hong ik.

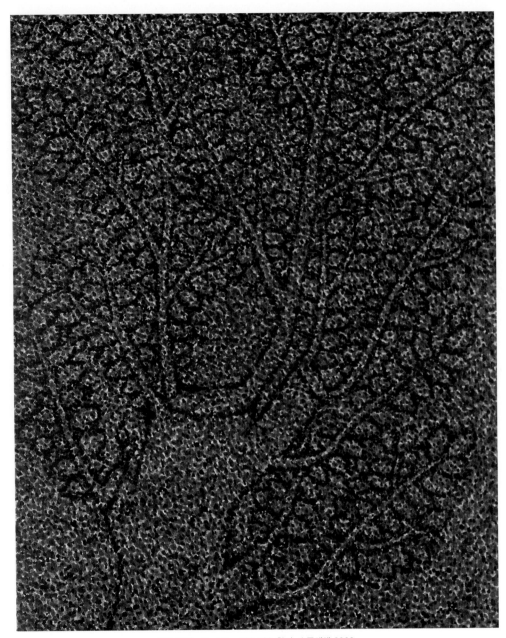

생의 의지 will of life 130x160 한지, 수묵채색 2002

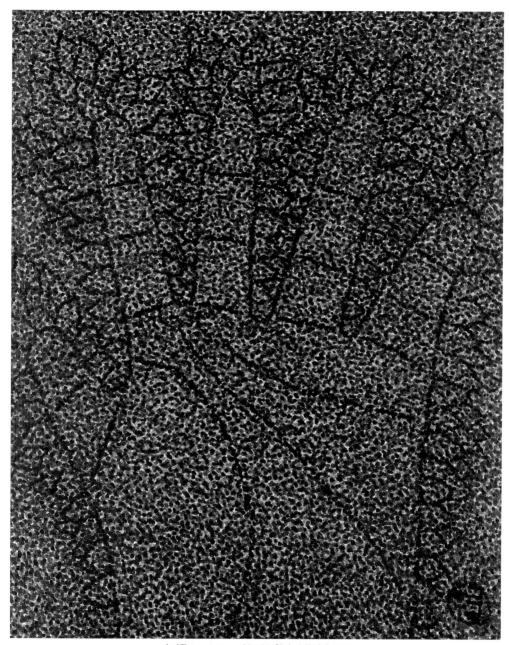

손나무 hand tree 130x160 한지, 수묵채색 2002

얼굴연못 face pond 160x130 한지, 수묵 2002

비둘기 dove 130x160 한지, 수묵 2002

손우물 hand well 160x130 한지, 수묵 2003

뒷모습 rear view appearance 130x160 한지, 수묵 2002

까치발 careful walk 130x160 한지, 수묵 2002

손우물 hand well 160x130 한지, 수묵채색 2003

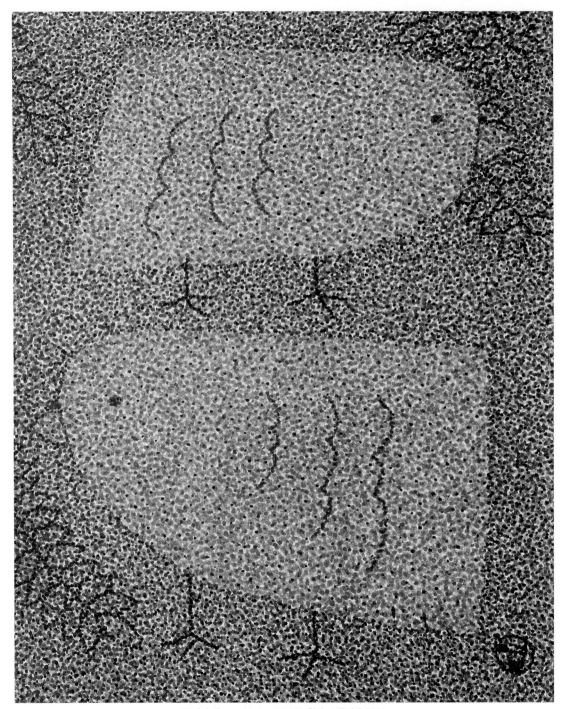

두 마리 새 two birds 130x160 한지, 수묵채색 2003

손과 달팽이 hand and a snail 160x130 한지, 수묵채색 2003

이리오렴 come over here 130x160 한지, 수묵 2003

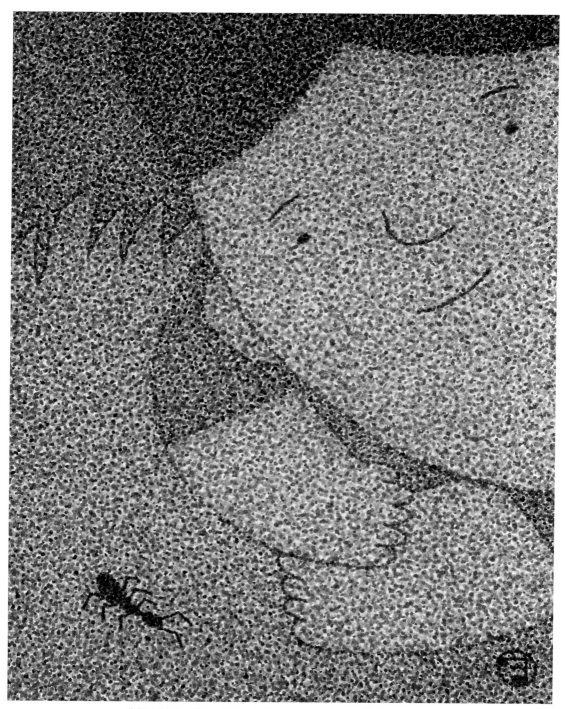

개미를 바라보는 아이 a children looking at a ant 130x160 한지, 수묵채색 2003

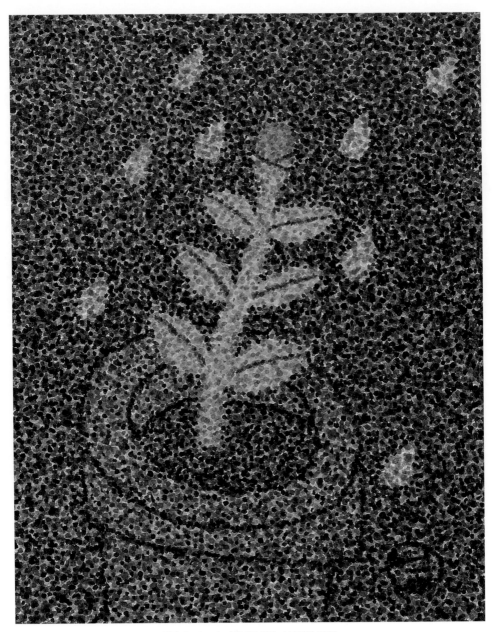

단비 timely rain 70x87 한지, 수묵채색 2003

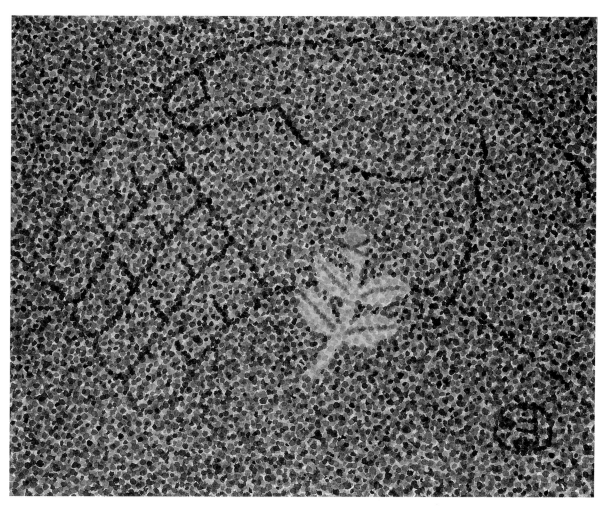

내가 지켜줄게 I will protect you 87x70 한지, 수묵채색 2003

새 bird 87x70 한지, 수묵채색 2003

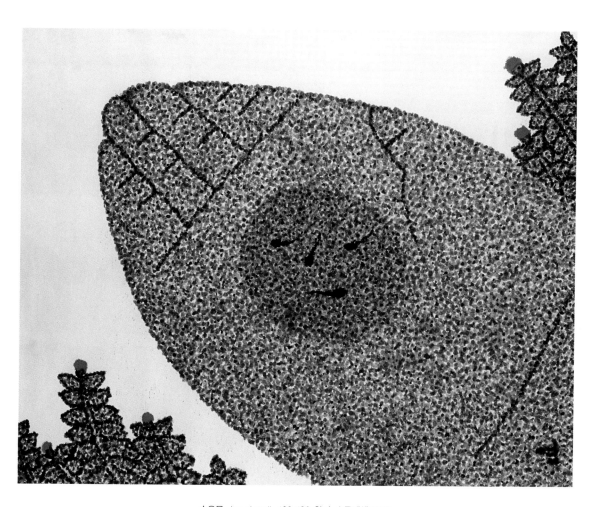

손우물 hand well 160x130 한지, 수묵채색 2003

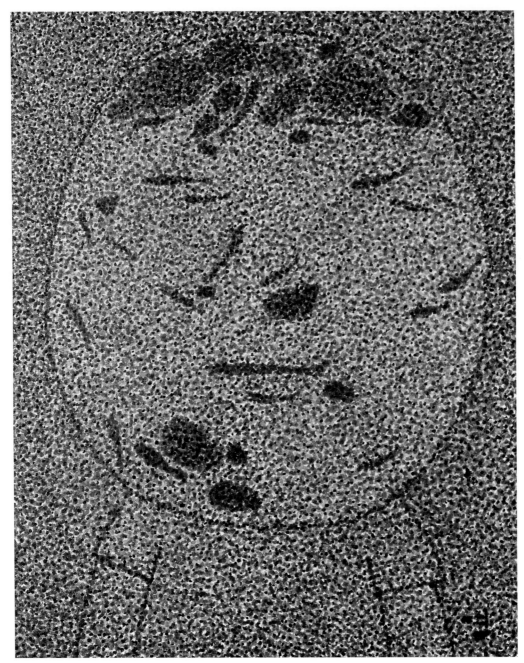

얼굴연못 face pond 130x160 한지, 수묵 2003

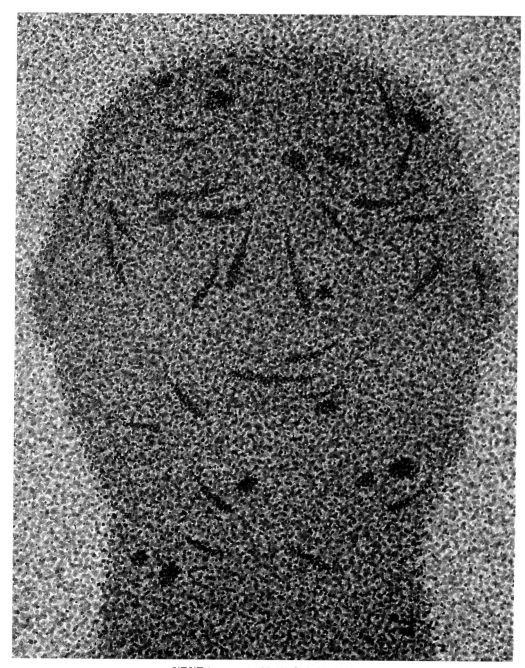

얼굴연못 face pond 130x160 한지, 수묵 2003

손우물 hand well 160x130 한지, 수묵채색 2003

손과 잠자리 hand and dragonfly 160x130 한지, 수묵채색 2003

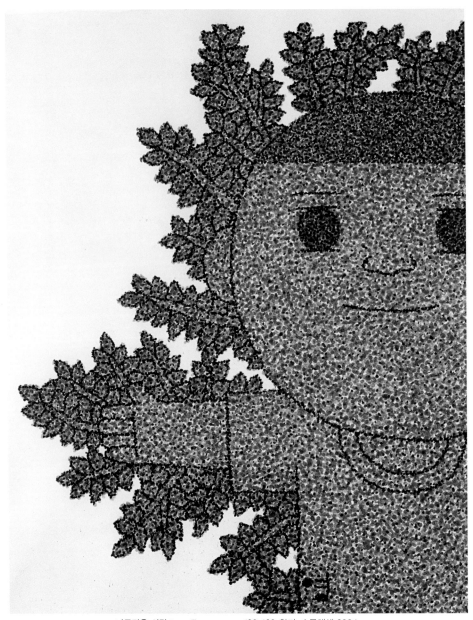

나무같은 사람 tree-like person 130x160 한지, 수묵채색 2004

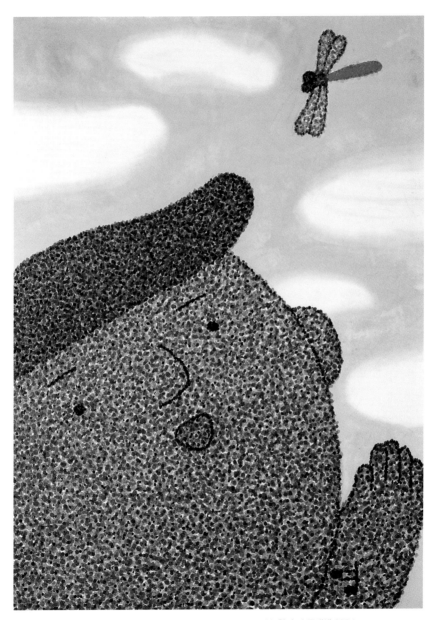

잠자리와 소년 a dragonfly and a boy 100x139 한지, 수묵채색 2004

incompleted fairy tale

봄 spring (80x130)x4 한지, 수묵채색 2004

발을 담그다 dipping both feet 120x75 한지, 수묵채색 2004

달팽이 snail 66x48 한지, 수묵채색 2004

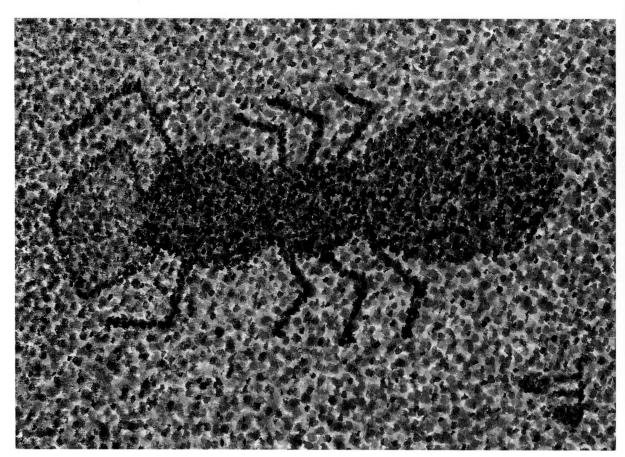

개미 ant 66x48 한지, 수묵채색 2004

손우물 hand well 160x130 한지, 수묵채색 2004

꽃과 소녀 a flower and a girl 160x130 한지, 수묵채색 2004

바람부는 날 windy day 160x130 한지, 수묵채색 2004

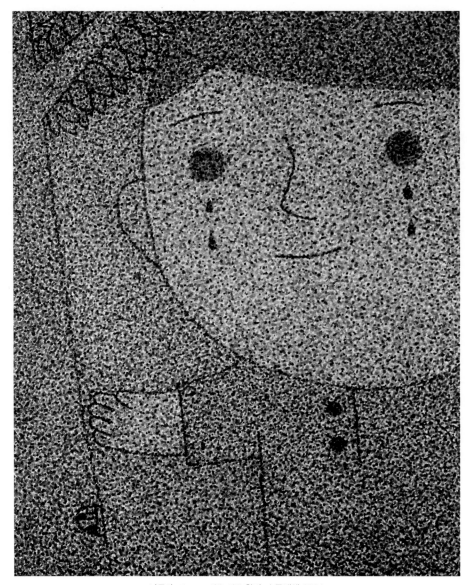

나무야- tree- 130x160 한지, 수묵채색 2004

멍멍아 이리온 come here doggie 130x160 한지, 수묵채색 2004

돌아눕지 못하는 이유 reason for not being bable to turn over in bed 160x130 한지, 수묵 2004

무당벌레와 소년 ladybug and a boy 130×160 한지, 수묵채색 2004

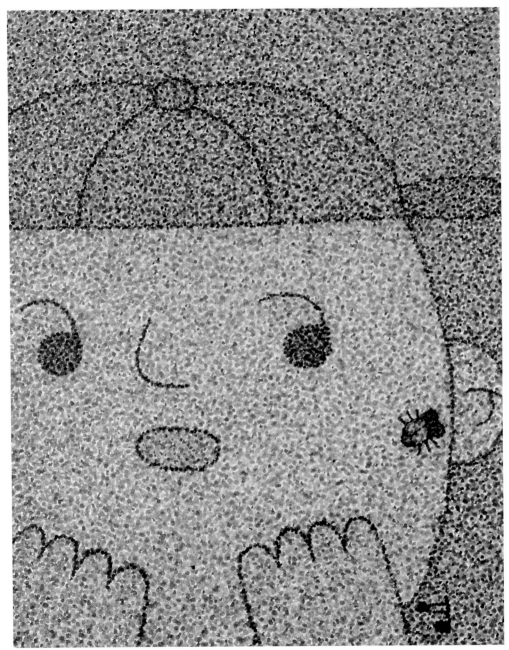

파리가 들려주는 이야기 story told by a fly 130x160 한지, 수묵채색 2004

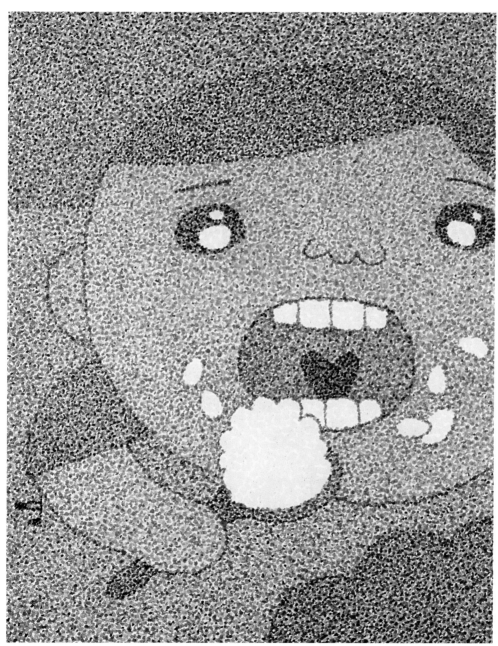

엄마가 좋아하는 방식으로 밥먹기 eating the way mother likes 130x160 한지, 수묵채색 2004

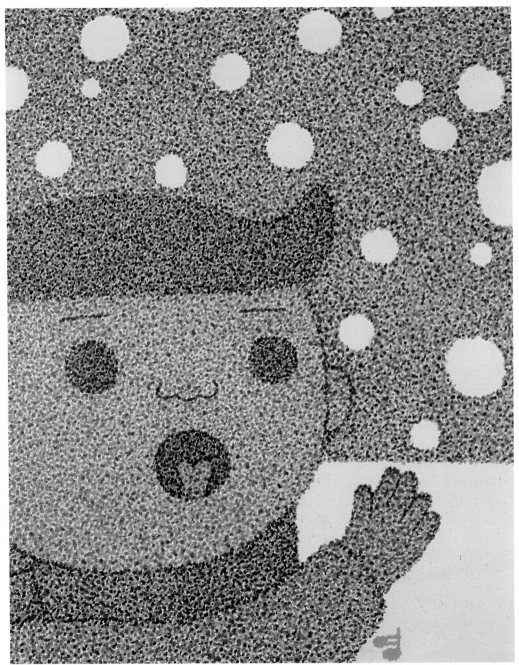

눈내리는 날 snowy day 130x160 한지, 수묵채색 2004

점묘로 풀어가는 소담한 대화展_관훈갤러리
A Small Talk Progressed by Pointllism_Kwanhoon Gallery

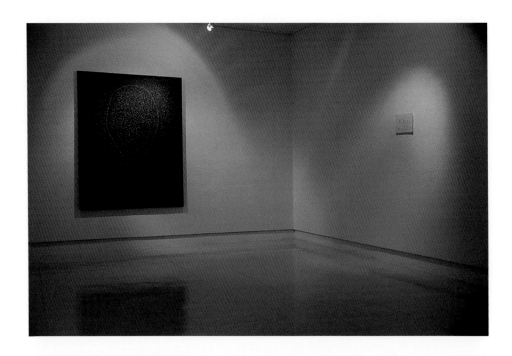

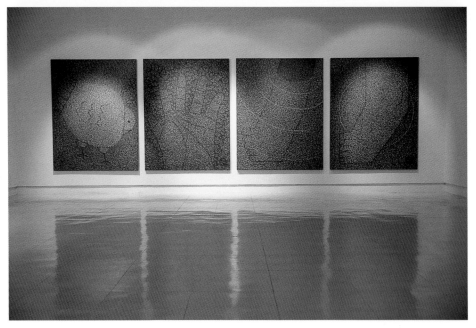

94 incompleted fairy tale

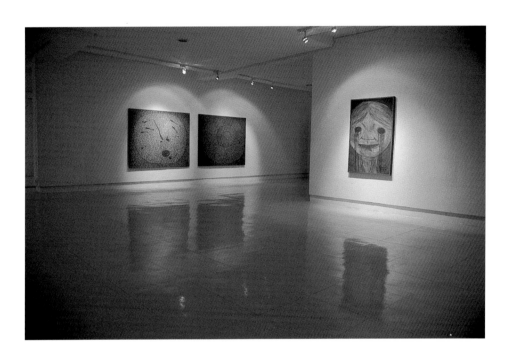

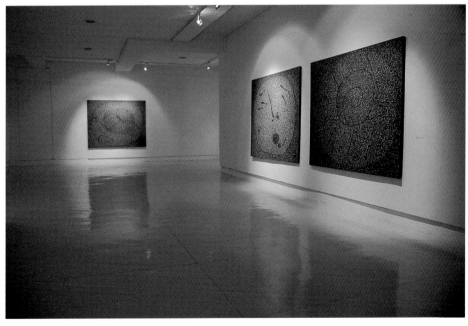

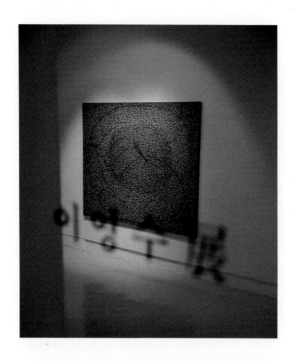

96 incompleted fairy tale

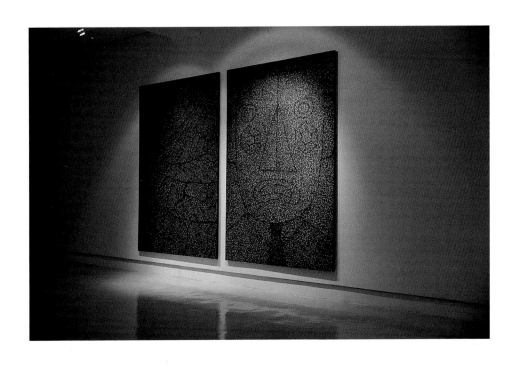

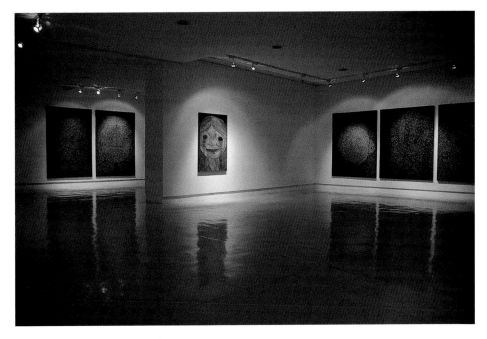

마음으로 여행을 할 것이다. 여건이 주어지지 않는 건 어쩔 수 없다. 생각만 굳어있지 않다면 좋을 것이다.

여행을 못가는 대신 책을 읽으며 그리고 내 주변을 살피며 남들이 넓은 것을 보고 다닐 때,

나는 좀더 마음으로 넓고 나의 내면 속에 깊은 것을 끄집어내기 위해 노력할 것이다.

내 마음속의 가식과 껍질과 편견과 고정된 사고의 쓰레기를 걷어내고

내 마음 깊은 곳에 있는 정화수와도 같이 맑은 것을 끄집어내어 화면에 보여준다면,

그것은 진실한 것이고 솔직한 것이므로 내가 할 수 있는 최대한의 것이고 최고의 정도(正道)라고 생각한다.

이것을 끄집어내기 위해 노력하자! 그리고 나를 깊이 있고 풍부한 에너지를 가진 인간으로 만들기 위해 노력하자!

나를 끄집어내는 훈련을 하고 내 마음속에 내 그림의 밑천이 될만한 것들을 계속해서 심고,

마치 농나를 짓듯이 가을에 추수하기 위해 봄에 씨앗을 심듯 지금 이 순간순간이 봄이라 생각하고 씨앗을 심자!

그러면 분명히 나의 창작 샘은 마르지 않을 것이고,

그러면 나는 부지런한 농부처럼 그것을 늘 작업으로 수확하듯이 끄집어내어 열매를 맺게 해야겠다.

나에게 늘 진실하게 되었으면 하는 마음으로.......

2000년 7월 24일

I will travel through my mind. It does not matter whether the conditions permit or not.

As long as my ideas are not frozen. In replace of travelling, I will read more, and make observation of those things around me, and when others are viewing a bigger, larger world, I will try harder to pull out the deeply hidden self within me. If I pull apart all the hypocrisy, skin, and bias within my mind, as well as my trashy-like fixated way of thinking, and try to pull out the clean part that's purified deep withinmy mind, I believe that is the truth, honesty, and the most I could ever do to show my utmost degree of respect to be shown.

Let me try harder to pull this out! And try even harder to allow me to be transformed into a human with abundant energy!I will continue to train myself to pull what lies in me, and keep planting in my mind what could become the basis of my work as if farming, to think towards planting seeds in spring to be harvested in fall, let's think that now is the spring time and plant some seeds! By doing such, my creative fountain would never go dry, and to keep it that way, I should continue pulling myself as if a farmer would continue to devote on his crop to finally yield in a fruit.

A thought to be always truthful to myself...

July 24th, 2000.

Je voudrais faire un voyage. Quand même je n'aurai pas le temps de le faire, je chercherais a trouver la liberté d'ésprit.

A la place de voyage réel, je lirai et réflechirai pour découvrir mon véritable moi.

Si je retrouve l'essence de la chose en surmontant le préjuge, l'hypocrisie, l'idée fixe, je comprendrai sa vérite. Je crois que c'est le mon mieux.

Je ferai de mon mieux pour la retrouver! Je ferai de mon mieux pour être un ésprit mur et réflechi! Je réflechirai sur moi et la source de ma création artistique. Et je semerai le champ de ma création au printemps comme un paysan, pour moissoner le champs en automne. Alors, la source de ma création artistique ne se épuisera pas pour toujours.

J'essayerai de porter mes fruits comme le paysan traveilleur.

Avec mon desir d'être fidéle a moi-même...

le 24 juillet, 2000.

1993 서울미술고등학교 졸업
2000 홍익대학교 동양화과 졸업
2002 홍익대학교 동양화과 대학원 졸업

개인전
2005 미완성의 동화_관훈갤러리 본관 1,2층
2003 점묘로 풀어가는 소담한 대화_관훈갤러리 본관 2층

단체전
2004 '색色'전_아름다운가게 홍
　　　파주 어린이책한마당_파주출판단지
　　　A4 자유전_민주화운동 기념사업회 전시실
　　　1주년기념 3,6,9전_아름다운가게 홍
　　　서울미술고등학교 동문전(엘로우)_세종문화회관
　　　봄의 아코디온전_롯데갤러리 기획, 안양
2003 한국현대미술전-東으로_서안미술대학, 중국
　　　서울미술고등학교 동문전(출현)_종로갤러리
2002 홍익대학교 총동문회전_공평아트센터
2001 제4회 부천만화축제_부천종합운동장
　　　홍익대학교 총동문회전_공평아트센터
　　　와원전_홍익대학교 현대미술관
2000 필묵전_덕원미술관
　　　악스&코믹스 초대전시_르데코 갤러리, 일본시부야
　　　홍익대학교 총동문회전_공평아트센터
　　　상수동 이야기전_공평아트센터
　　　와원전_종로갤러리
　　　한국정서의 산책전_종로갤러리
1999 한.일 교류전_홍익대학교 현대미술관

수상
2004 의재 허백련기념 광주MBC 수묵대전 입선_의재미술관
2002 동아미술제 입선_과천현대미술관
2000 대한민국미술대전 입선_과천현대미술관
　　　동아미술제 입선_과천현대미술관
　　　뉴 프론티어전 입선_서울시립미술관

책
2005 이영수-미완성의 동화_다빈치 기프트
2004 꼬마영수의 하루2-두번째이야기_초록배매직스
2000 꼬마영수의 하루_초록배매직스

공연
2004 어린이뮤지컬 〈춤추는 당근이의 세가지 선물〉
　　　포스터 및 애니메이션 원화_과천시민회관 대강당, 센트럴시티 체리홀, 노원문화예술회관 대공연장

작품소장
홍익대학교 박물관

주소　　　경기도 성남시 수정구 신흥1동 6115번지, 우 461-814
전화　　　019-487-4489
이메일　　han20s@lycos.co.kr
홈페이지　www.young-su.wo.to

Lee, Young-Su

Studies
1993 Graduated from Seoul Arts High School
2000 B.F.A. in oriental painting, College of Fine Arts, Hongik University
2002 M.F.A. in oriental painting, Hongik University

Solo Exhibitions
2005 incompleted fairy tale (Kwanhoon Gallery)
2003 A Small Talk Progressed by Pointllism (Kwanhoon Gallery)

Group Exhibitions
2004 'Hue' exhibition (Beautiful store Hong)
 Paju children's bookyard (Paju publishing company)
 A4 freedom exhibition (exhibition hall of Democratization movement memorial division)
 1 year commemorative 3.6.9 exhibition (Beautiful store Hong)
 Seoul Arts high school alumni exhibition <Yellow> (Sejong center for the performing arts)
 Spring accordian exhibition (LOTTE gallery project, Ahnyang)
2003 Korea modern arts exhibition-To East (Seoahn college of arts, China)
 Seoul Arts high school alumni exhibition <Emergence>(Gongpyong Art Center)
2002 Exhibition of Hongik Schoolmates (Gongpyong Art Center)
2001 The 4th Buchun cartoon festival (Buchun athletic stadium)
 Exhibition of Hongik Schoolmates (Gongpyong Art Center)
 Exhibition of Wha-won (Gongpyong Art Center)
2000 Exhibition of "Pilmuk" (Dukwon Gallery)
 Aacs & comics invitational exhibition (Galerie le Deco, Shibuya, Japan)
 Exhibition of Hongik Schoolmates (Gongpyong Art Center)
 Exhibition of "Sangsu-Dong Story" (Gongpyong Art Center)
 Exhibition of Wha-won (Jongro Art Center)
 Exhibition of "Promenade of Korean Feeling" (Jongro Art Center)
1999 Exhibition of Exchange between Korea and Japan (Hongik Museum of Comtemporary Art)

Prizes
2004 Aceepted for Commemorative Ink Painting Exhibition for An Artist baeknyun Huh Held by Gwangju MBC
2002 Aceepted for The Dong-a Grand Art Exhibition (National Museum of Comtemporary Art)
2000 Accepted for The Exhibition of Korea Fine Art (National Museum of Art)
 Accepted for The Dong-a Grand Art Exhibition (National Museum of Comtemporary Art)
 Accepted for The Exhibition of New Frontiers (Seoul Municipal Museum of Art)

Books
2005 <Lee, Young-su, incompleted fairy tale> published by Davinci Gift
2004 <A Day of Little Younsu 2> published by Chorokbae Magics
2000 <A Day of Little Younsu> published by Chorokbae Magics

Performance
2004 Children musical <Three presents from the dancing carrot>
 Origination of poster and animation
 (Kwachun civil hall auditorium, Central city cherry hall, Nowan art center auditorium)

Art collection
Hongik University museum

Address 6115, Shinheung1-Dong, Sujeong-Gu, Seongnam-si, Kyunggi-Do, Korea
Tel 82-19-487-4489
E-mail han20s@lycos.co.kr
Homepage www.young-su.wo.to

미완성의 동화

Lee, Young-Su
incompleted fairy tale

1판 1쇄 펴냄| 2005년 1월 20일
편집| 김장호 디자인| 이유진

협찬

제2000-8호 (2000. 6. 24)
121-801 서울시 마포구 서교동 375-23 카사플로라
전화| 02_3141_9120 팩스| 02_3141_9126
이메일| 64091701@naver.com

다빈치'기프트
www.davinci.or.kr

89-91437-29-X 03600

LEE, DONG-CHEOL

How can I paint, make, present?

다빈치기프트

Contents

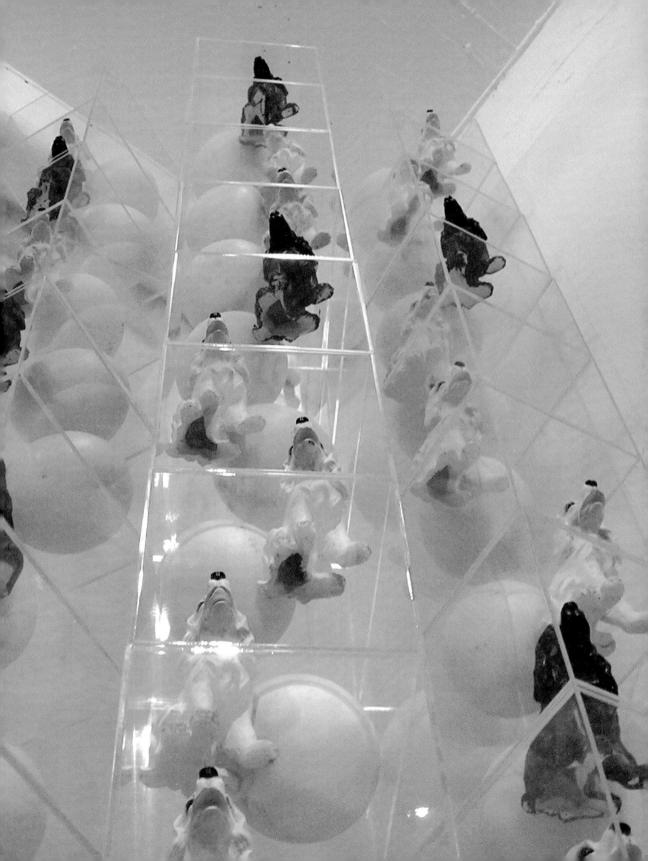

1
작가의 말

1. 작가의 말

어떻게 그릴 것인가?

어떻게 만들 것인가?

어떻게 제시 할 것인가?

나는 이세가지 화두부터 출발한다.

미술의 각 장르가 혼합되고 해체되며, 다양화가 심화되면서

가치기준이 상대화되고 와해되어가는

불확실하고 불연속적인 상황 속에서 내가 표현하고자 하는

하나의 특수한 대상을 어떻게 추상적으로 취급할 것인가 하는 점이

늘 관건이다.

복제시대의 불확실한 현실 속에서 내 존재에 대한 물음이

결국 내 그림에서 인간 실존에 대한 물음으로 확대되어

물고기, 불, 고목으로 형상화 되며

다시 알(卵) 껍질속의 이질적 생명 탄생으로 시각화 된다.

알(卵) 껍질과 그 속에 드러난 동물들을 한 화면에 공존시켜

관람자들에게 실존적 자기이해를 통한

복제시대에 존재하는 우리의 정체성을 살펴보게 한다.

그리고 우리가 실체요, 실존이라 착각하며 고집하는

허상들을 한번쯤 부정해 볼 수 있는 동기를 제공하려는데 그 의미를 두었다.

나의 작은 소망은 내 그림이 관람자들로 하여금 읽히기를 바란다.

그것은 제시된 대답이 아니라

제시된 하나의 질문으로서!

2005년 10월 포천 작업실에서

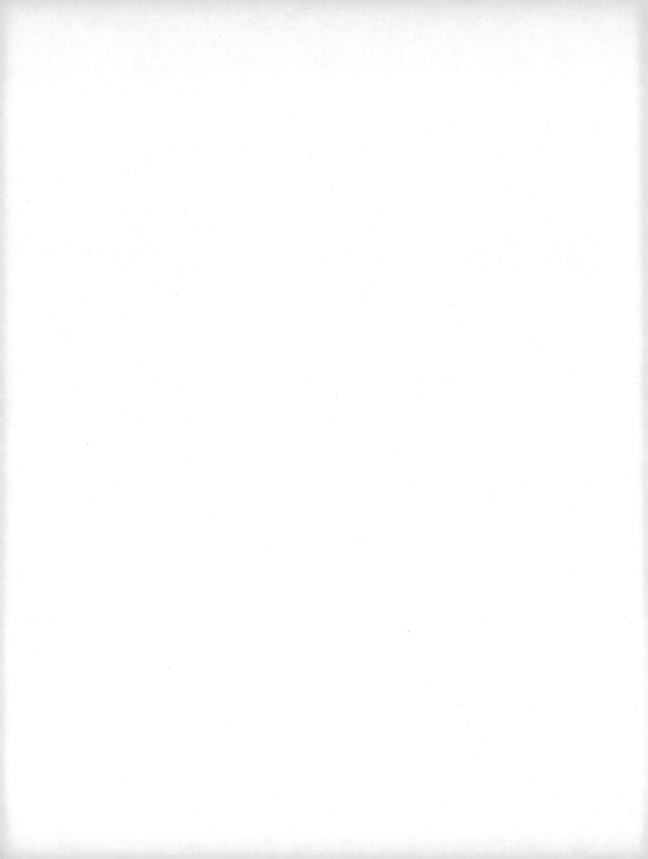

2

나의 작업에 대한 중심 화두

2. 나의 작업에 대한 중심 화두

이동철

a. 어떻게 그릴 것인가?

나의 초기 평면작업은 독일 신표현주의의 영향을 받았으며 주로 먹을 재료로 하였다. 화면에 등장하는 소재로는 불, 물고기, 고목들이 제시 되었다. 먼저 물고기는 내 개인적인 이상향인 동시에 신적인 진리를 의미하며, 불은 '불변하는 것은 진리다' 라는 철학적 해석으로 인간이 만들어 놓은 진리를 말한다. 신적인 진리의 형상이 물고기로, 인간이 명명(明命)한 일반적 진리의 상이 불로 상징화되어 나타난다.

이러한 두 진리의 상징적 형상을 한 화면에 공존시켜 실존적 자기 이해를 통하여 진정한 참이란 무엇인가라는 물음을 갖게 하려는 것이다. 또 고목은 내가 살아오면서 인지할 수 있었던 시간성을 의미한다. 계절의 끝없는 순환을 통한 장구한 세월의 생명력을 가진 고목에 짧고 덧없는 우리 존재를 대비시킴으로써, 우리가 실체요 실존이라 착각하고 고집하는 허상들을 한번 쯤 부정해 보고 또 관념화된 상식과 편견으로부터 자유로워보자는 것이다.

1912년 뒤샹은 회화를 포기했다. 그것은 회화에 반대하기 위해서가 아니라 19세기 말 이래로 급속히 발전했던 사진술의 발달로 아우라를 상실한 재현미술의 의미를 재발견하기 위함이었다고 볼 수 있다. 그 후 독일 신표현주의 등장으로 인한 새로운 형상성을 추구하는 평면회화가 80년대 국제적으로 확산되면서 회화의 위기가 극복되는 듯 했으나 최근 영상매체의 범람 속에서 더욱 위기를 맞이한 것이 사실이다.

독일 유학시절 한 학생과 평면회화에 관하여 토론을 한 적이 있었다. 그 학생의 관심은 주로 개념미술과 설치미술이었는데, 그리는 평면작업이 너무 어려워서 만들고 설치하는 방향으로 작업을 하겠다고 말했다.

요즈음 다수의 전시장 분위기나 미술학도들의 생각을 들어보면 영상매체나 설치 입체작업을 하면 아방가르드요, 평면회화 작업을 하면 시대에 뒤떨어지는 것으로 인식하고 있는 듯하다. 물론 양적 풍부와 접촉의 빈번함이 시대유행이 될 수 도 있을 것이다. 그러나 영상매체의 물결이 범람하여 땅을 덮었을 지라도 그것을 바다로 볼 수 없으며, 그 범람지에 방파제를 만들고 선박장소를 만들며 농부에서 어부로 전환된 삶을 살 것인가 하는 점은, 무비판적으로 시대유행에 값싸게 편승하려는 우리들의 습관적 위기의식은 아닐까? 우리는 이러한 질문을 스스로 하면서 의미론적인 각성을 통해 작업에 임해야 할 것이다. 결코 영상매체의 중요성을 가볍게 여기자는 것은 아니며, 좀 더 진지한 탐색을 통해 문제점을 보완하며 작업에 응용하자는 것이 필자의 생각이다.

형상회화의 생존가능성에 대하여 오직 기적만이 그 종말을 피할 수 있다고 진단한 클림트, 또 그의 진단에 대해 바셀리츠는 역사를 만들기 위해서 계속 그려야 한다고 주장하면서 회화의 종말을 거부한다. 이러한 논쟁은 요즘 새로운 매체계발이라는 시대의 파도 속에서 창작하는 작가나 학생들이 들으면 조금은 식상하며 진부하게 들릴지도 모르겠다. 그러나 필자의 소견으로는 아직도 평면회화가 미술개념의 총체적인 관계개선에 중요한 의미를 가지고 있다고 생각한다.

그 이유는 인간이 이미지로 사고하는 한 이미지의 생산, 소통, 인식, 재생산의 유기적 관계를 종식시킬 수 는 없기 때문이다. 다만 "이미지 만들기의 방법이 회화의 범위를 훨씬 뛰어넘은 지 이미 오래인 것이 문제라는 것" 이다. (1997년 6월 독일 Demeburg에서 있었던 Heinrich Heil과의 인터뷰 기사 중에서) (http:www.mip.at.en 1124-content.html).

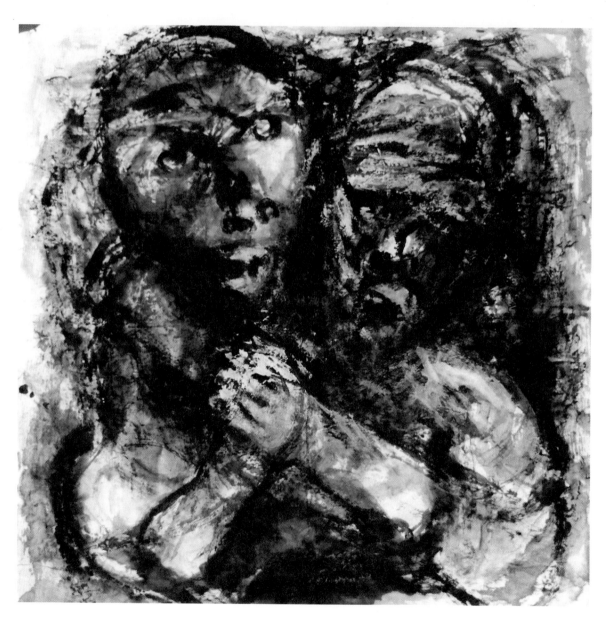

인간 70x70x70 먹, 화선지

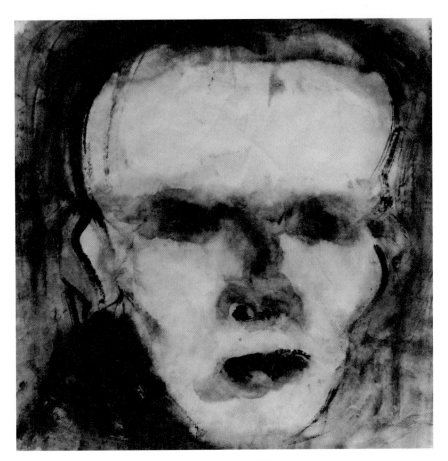

인간 30x30 먹, 화선지

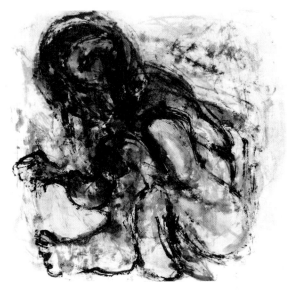

인간 70x70x70 먹, 화선지

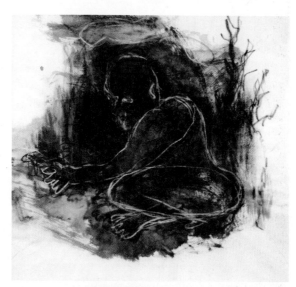

인간 70x70x70 먹, 화선지

인간 70x70x70 먹, 화선지

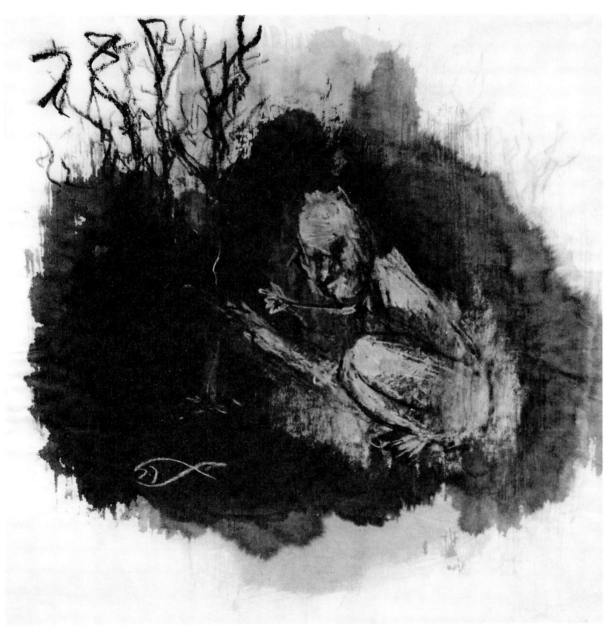

인간 70x70x70 먹, 화선지

b. 어떻게 만들 것인가?

만든다는 것은 입체작품을 의미한다.

관념적이고 코드화 된 시선을 가지고 바라본다면 만드는 작품은 조각도 아니고, 그림도 아닌 괴상한 물건으로 보일 수도 있을 것이다. 인상파 그림이 최초로 전시되었을 때, 고갱이 타이티의 풍경을 그렸을 때 혹평이 이어졌다. 그것이 그림이냐는 것이다. 그런가 하면 존 케이지가 4분 33초라는 이른바 침묵 소나타를 써서 현대음악이라고 주장 했을 때 역시 음악으로서 부정되었던 사실을 우리는 잘 알고 있다. 이렇듯 관념적이고 코드화 된 시선은 새로운 개념을 볼 수 있는 시력이 형성되지 못하고 스스로 무기력한 증상을 보인다. 그리고(회화), 만들고(입체) 심지어 시각적인 것을 넘는 모든 것(음향, 동작, 제스처)까지도 서로 다른 것들을 향해 파생해 가면서 복수 매체적인 작품의 장으로 이어지는 시대 현실이다. 이런 현상을 독일 미학자 볼프강은 시, 공간적으로 상이한 출처를 가진 것들이나 동시대의 것들이라도 서로 다른 이질적인 것들이 결합하여 한 작품이나 한 사회 속에서 통용되는 현상이라고 지적한다. 표현의 힘과 시각성이 무엇이건 간에, 평면회화와 입체조각 사이의 영역에서 자신을 한 걸음 떨어뜨려 놓으려는 태도가 복합적으로 얽힌 그럴듯한 표현은

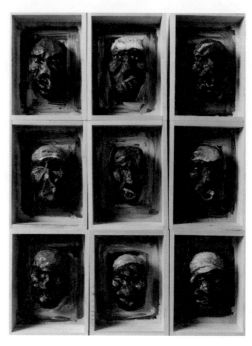

인간 60x80x20 혼합재료

앞으로 계속 이어질 수밖에 없을 것이다.

무언가를 표현하기 위해서 만들어야 하고, 만들기 위해서 그려야하는 현대작업의 복잡한 제작 과정은 장르의 개방개념으로 접근하지 않으면 안 되는 시대상황이 되어버렸다. 우리가 편식하면 영양실조 걸리 듯, 작품도 탈장르, 통합장르, 그리고 개방개념 속에 들어있는 양념(각 장르별 특성)을 첨가하여, 튀기고, 볶고 해서 요리되어야 건강하고 맛있는 작품으로 거듭나지 않을까? 마치 퓨전 음식처럼 말이다.

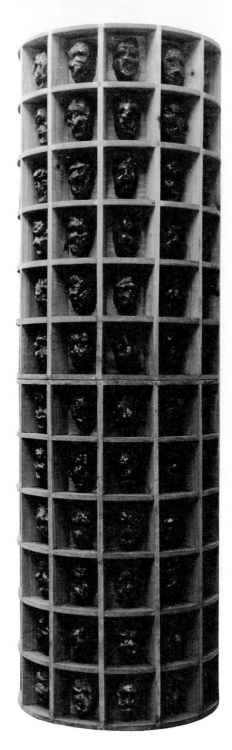

인간 지름100×높이250×깊이20 혼합재료

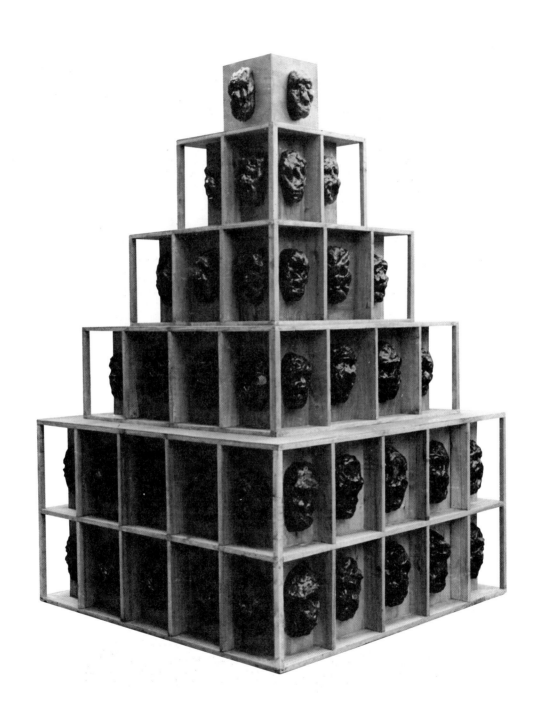

인간 150x150x250 혼합재료

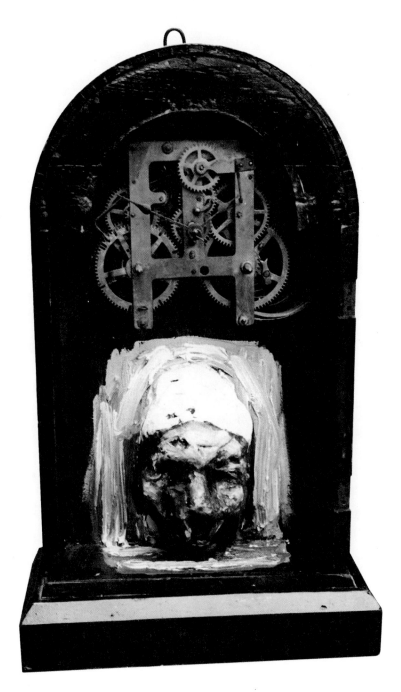

인간 20x30x25 혼합재료

인간 20x30x25 혼합재료

인간 20x30x25 혼합재료

인간 50x40x40 합성수지

c. 어떻게 제시 할 것인가?

일반적으로 어떤 것을 제시해서 작품화한다는 것은 기존의 완성된(레드메이드) 사물이거나, 아니면 제작과정에 있는 미완성품(?)일수도 있을 것이다. 그렇다면 문제는 무엇이 사물이고, 무엇이 작품일 수 있느냐 하는 의문이 생긴다. 다시 말해서 작품과 사물의 한계성을 어떻게 구분지울 수 있겠는가 하는 점이다. 근대미학의 최대 물음은 감성적인 것이 합리성을 어떻게 보장받을 수 있겠는가 하는 것이었다. 반면 현대미학의 최대 물음은 동시대 속에서 일어나는 제반 행위들을 어떻게 예술이라는 개념적 울타리 속에 포함시킬 것인가 하는 것이다. 이러한 문제들을 좀 더 심도 있게 생각해보기 위해서 마리안제 슈타니스체브시키의 저서 〈이것은 미술이 아니다〉의 본문 중 일부분을 발췌해서 우리의 사고를 도와보자.

미켈란젤로의 천지창조와 시스틴 성당의 프레스코화가 아무리 웅장하고 아름답다 하더라도, 이들은 우리가 알고 있는 의미의 미술은 아니다. 이들은 종교적, 정치적 권위의 도구였으며 그 웅장함은 기독교 유일신의 권력, 즉 신의 지상주권으로 나타난 교황청의 권력을 시각화시킨 것이라고 주장한다. 그는 미켈란젤로의 시스틴 프레스코화의 역할과 창작동기는 오늘날 우리가 미술이라고 부르는 것과 판이하게 다르다고 말하며, 우리가 이해하는 미술은 그 작품

도요새 100x10 나무, 오브제

에 대해 절대적 권위를 가진 미술가에 의해 창조된다
는 것이다. 그 당시 미켈란젤로는 이 프레스코 화들을
그리고 싶지 않았으나 그의 후원자인 율리우스2세가
이를 그리도록 명령했다고 한다. 현대의 미술은 교황
의 명령에 따르는 것이 아니라 창작자 자신이 스스로
만들고자 하여 창작되는 것이며, 미술작품 제작에 따
른 통찰적 시각과 권위는 외부의 정치적, 종교적 주인
이 주는 것이 아니라 개인에서 나온다는 것이다. 그는
또 미켈란젤로의 작품을 미술이라고 여기는 것은 당
시의 역사적 상황과 현재상황의 엄청남 차이를 무시
하는 것이라고 설명한다. 다만 시스틴의 프레스코 화
를 미술이라고 간주하는 것은 그것을 그 고유 맥락에
서 잘라내는 것이다. 우리는 과거의 이미지를 있는 그

윤고딕130_TT80x80x150 나무, 브론즈, 오브제

대로 받아들이지 않고, 우리가 관찰한바나 이해하는 양상과 합치되는 부분만 받아들이려는, 즉 선입견
이라 부를 수 있는 우리자신들의 역사적 한계 때문에 우리는 이 성당의 프레스코 화들을 미켈란젤로나
율리우스2세나 16세기의 가톨릭교도와 같은 시각으로 볼 수는 없지만, 대신 우리는 이 종교적 구조물을
미술작품으로 간주한다고 그는 주장한다."(〈이것은 미술이 아니다〉, 현실과문화연구 펴냄. p.53)

우리가 안다는 것은 모두 인식론적 경험의 산물이라고 할 수 있다. 그러므로 작가가 어떤 사물을 보고,
느끼며, 생각해서 그리고, 만들고, 제시하든지 간에 우리는 동시대의 문화적 상징과 언어를 사용해야만

하고 또 그렇게 해야만 소통을 통한 의미의 전달이 가능하리라고 생각한다. 상이한 국가, 상이한 시기, 심지어 동일한 시대와 공간의 경우에도 상이한 집단들은 예술의 본질에 대해서 서로 다른 이해방식을 취해왔다. 결론적으로 어떻게 제시 할 것인가 하는 물음은, 사물과 작품의 한계구분을 어떻게 할 것인가 하는 물음과 일맥상통한다고 볼 수 있다. 이제 미술의 영역이 거의 무한대로 확장된 동시대의 미술에서, 미술-비미술의 경계를 묻는 일 자체까지도 예술행위가 될 수도 있다고 생각된다. 그러므로 어떻게 제시 할 것인가 하는 물음은 현장에서 작업을 하는 모든 작가들 개개인이 지적, 예술적 판단에 전적으로 의지 할 수밖에 없을 것이다.

유효기간 60x50x20 가죽가방, 여권

자연 30x30x15 나무, 유화

꿀벌 50x50x280 양봉통, 유화

존재 30x40x30 이쑤시개, 불상, 의자, 오브제

존재 80x80x350 불상, 벽난로, 오브제

허수아비 40x60x160 오브제, 유화

균열 80x60x100 나무

붓과 칼 80x80x160 오브제

무제 80x80x150 나무, 브론즈

기억911 50x50x200 오브제

존재 100x100x120 오브제

메져키스트를 위한 기타 20x30x120 오브제

논리도구 100x100x7 오브제

꿀벌 지름60x높이70 오브제, 유화

부부 200x300x25 혼합재료

거북이 100x50 무쇠가마솥, 오브제

3

존재와 복제 사이, 환경재앙에 대한 경고

3. 존재와 복제 사이, 환경재앙에 대한 경고

고충환(미술평론)

복제의 산실

이동철의 작업실은 그대로 복제 실험실이자 복제 공장이었다. 몇 평 안 되는 작업실 바닥과 공간은 온갖 동물 모형들이 차지하고 있어서 발 디딜 틈도 찾아보기 어려웠다. 작가는 그 숨 막힐 듯한 공장 한쪽에 쪼그리고 앉아 동물들을 복제해내고 있었던 것이다.

숨 막히게 하는 것은 어느 작업실이 그런 것처럼 좁고 밀폐된 공간이나 어지럽게 널려 있는, 미처 처리되지 못한 물건들 때문만은 아니었다. 기묘하게 들릴 수도 있겠지만, 작가가 복제한 동물들이 발산하는 어떤 알 수 없는 열기가 그 원인이었다. 하나같이 똑같은 크기와 모습을 한 생쥐들, 강아지들, 돼지들은 마치 표백한 듯한 순백색의 몸과, 그 몸에 맞지 않는 이물질과도 같은 검은 눈과 코를 반짝거리고 있었다. 검은 눈은 무표정한 익명의 모형들에 살아있는 표정을 부여하고 있었고, 그래서인지 그 모형들은 왠지 모형으로서의 자신의 정체성을 거부하고 있는 듯 느껴졌다.

실제로 살아있는 동물들의 눈이 무표정하고 느낀 적이 있다. 특히 새나 쥐 그리고 파충류들의 눈이 그러한데, 대개는 그것들이 무얼 쳐다보고 있는지, 무슨 생각을 하고 있는지, 호의적인지 아니면 적대적인지조차 종잡을 수 없는 경우가 많다. 허나 비록 모형에 지나지 않지만 작가가 빚어 만든 동물들의 눈에서는 일말의 존재감이 느껴졌다. 그리고 작업실의 그 허다한 모형들 속에서 살아 움직이는 백구 한 마리가 기묘한 대비를 이루고 있다. 실제와 허구, 원본과 복제와의 차이를 분명히 인식시켜 주고 있는 그 개는

복제 동물을 향한 작가의 의식 속에서 그 차이를 허무는 하나의 징후, 징표 같은 것이기도 하다. 그렇게 실제와 허구가 교차하는 가운데 작가는 그 살아있는 개와 함께 산책하는 자기와, 비록 죽은 모형이긴 하지만 신을 흉내내는 자기와의 사이에서 존재의 상실감을 느낀다. 그리고 정체성을 묻는다.

복제 이미지들

이동철은 동시대를 복제의 시대로 규정한다. 그리고 만연한 복제된 이미지, 복제된 사물들, 복제된 생명체에 반응한다. 그 복제물들 속에서 존재의 상실감이라는, 정체서의 혼란이라는 시대의 화두를 발견한다. 알려진 바와 같이 복제 이미지를 최초로 인식한고 그것이 미술의 풍경을 바꾸어 놓으리라고 예견한 사람은 발터 벤야민이었다. 복제 이미지의 출현은 이미지의 민주화를 실현하기도 했지만, 이와 함께 일품 회화가 간직하고 있던 아우라, 오리지널리티, 유일무이성, 거의 종교적인 경험이나 다를 바 없는 일말의 경외감(그림 앞에서 모자를 벗게 하는)을 미술로부터 걷어내기도 했다.

그런가하면 미셀 푸코는 복제 이미지를 유사(類似)와 상사(相似)로 구분했다. 여기서 유사가 원본을 흉내 낸(미메시스) 것으로서 원본과 사본과의 은밀한 차이를 간직하고 있다면, 상사는 사진이나 제록스 프린트에서처럼 원본과 사본과의 차이를 묻는 것 자체가 무의미해져버린다(원본 대한 사본의 재해석의 과정에 적극적인 의미를 부여하는 패러디나 알레고리는 상사보다는 유사에 가깝다). 그리고 마침내 장 보들리야르는 동시대를 실제보다 더 실제 같은 이미지, 더 이상 어떠한 원보에도 연유하지 않는 이미지, 이미지의 이미지가 만연한 하나의 허구적 시대로 본다. 원본과 사본과의 어떠한 차이도 찾아볼 수 없는 복제 이미지가 시각적 경험은 물론 미술의 지형도마저 바꾸어 놓고 있는 것이다. 그리고 컴퓨터가 이런 복제 이미지를 퍼트리는 첨병 역할을 수행하고 있으며, 그럼으로써 실제세계와 가상세계의 경계를 하루가 다르게 허물고 있다.

복제 이미지는 도외시하더라도 살아있는 생명체를 복제하는 것에 대해서는 어떻게 이해해야 할까. 음식물로 치자면 유전자 콩을 비롯한 각종 유전자 변형 식품이 자연 식품을 밀어내며, 우

리의 식탁을 차지한 지는 이미 오래 전 일이다. 심지어 꽃들 역시 알고 보면 이런 유전자 변형에 의한 것들이 많다. 그리고 체세포 복제 방식에 의한 복제 양 돌리의 탄생 이후 연이은 복제 원숭이, 복제 젖소, 복제 돼지, 복제 생쥐는 마침내 복제 인간의 출현을 예견케 한다. 게놈 곧 유전자 정보를 손에 쥐게 된, 생명의 비밀에 바짝 접근한 인간은 이제 신 대신 그 자신이 신이 될 날도 머지않아 보인다. 원래 기계공학에서 출발한 사이버네틱스는 아직은 인공지능 컴퓨터에 머물러 있지만, 유전공학과의 결합으로 단순한 기계인간에 불과한 사이보그 이상의 살아 숨쉬는 복제 인간의 출현을 눈앞에 두고 있다.

환경 재앙에 대한 우의적 표현

이동철은 이러한 인간을 복제한다는 발상으로부터 유토피아 대신 디스토피아를, 전면적인 파국적 비전을 본다. 따라서 그가 복제해낸 동물들은 생명을 복제하는 것에 대한 반응이면서, 이보다 더 궁극적으로는 인간 복제가 초래할 수 있는 환경 재앙을 경고하는 일종의 우의적 표현으로 보아야 한다. 말하자면 작가는 동물 복제가 생명체를 복제한 것이란 점에서 이를 사실상 인간 복제와 하나로 본 것이다.

이렇게 인간 대신 우의적 구실을 부여받은 복제 동물들은 엉뚱하게도 하나같이 알로부터(계란이나 타조 알 같은) 태어난 것으로 제시된다. 개, 생쥐, 돼지, 원숭이 등 포유류의 집은 분명 자궁으로서, 조류의 산실과 같을 수는 없는 일이다. 여기서 하나같이 똑같은 크기와 모양의 알들과 그 알들을 깨고 나온 똑같은 크기의 모양의 동물들이 획일성과 무차별성 그리고 익명성에 근거한 복제의 기계적인 과정을 말해준다. 그리고 조류의 산실인 알과 포유류의 결합이 보여주는 부조화는 복제가 전적으로 자연의 생명원리에 반하는, 이율배반적인 논리에 기초한 것임을 증언해준다.

그런가하면 하나같은 순백색의 모형들 속에 드문드문 끼여 있는 검은 모형들이 무분별한 생명 복제가 초래할 수 있는 예기치 못한 돌연변이를 상기시킨다. 이 인공의 모형들이 투명 아크릴 박스로 만든, 복제된 생명체를 위한 인큐베이터 속에서 양육되고 있다. 작가는 이렇듯 계란껍질 속의 이질적인 생명의 탄생이라고 하는 일종의 가상적인 상황을 제시함으로써 복제의 이율배반성과 함께, 만연한 상식과 편견

그리고 선입견에 대한 막연한 신뢰를 반성해 보자는 자기부정적 자기반성적 계기를 요구한다.

그런가 하면 일부 아크릴 박스나 가구를 흉내 낸 미니어처 속에 담긴 오브제들, 예컨대 앵무새나 개 그리고 원숭이 등의 동물 모형과 지구본 등의 사물들에서는 마치 박물학을 연상시키는 유사 자연과학적 관심이 읽혀지며, 사물을 채집하고 분류하여 그것에 나름의 질서를 부여하려는 계보학적 욕망을 느끼게 한다. 이질적인 사물들이 하나로 결합한 것에서는 일종의 부조화(상식에 반하는 인지 부조화) 현상에 연유한 비현실적이고 초현실적인 인상이 들기도 한다. 그리고 미니어처 가구를 실제의 축소판으로 보면, 이 일련의 작업들은 어떤 인간적인 상황을 대리하기 위해 제시된 암시적 장치이기도 하다. 그러니까 미니어처 가구는 일종의 존재의 집인 셈이다.

복제된 동물 모형들이 판에 박은 듯한 똑같은 모습을 보여주고 있음에 반해, 테라코타로 만들어 그 표면을 유약 처리한 인간 군상들은 단 하나도 똑같은 것이 없다. 또한 이들은 깊은 사색에 빠져 있거나 고뇌하는 몸짓으로써 강한 개성을 표출시킨다. 복제된 생명체의 익명성과는 거리가 멀다. 그리고 복제된 생명체의 왜곡된 비전과는 대비되는 일말의 희망적 메시지나 그 의지마저 읽을 수 있다. 이로써 이동철은 고뇌하는 인간 군상들을 통해 복제가 초래할 재앙에 대한 경고를 하고 있다.

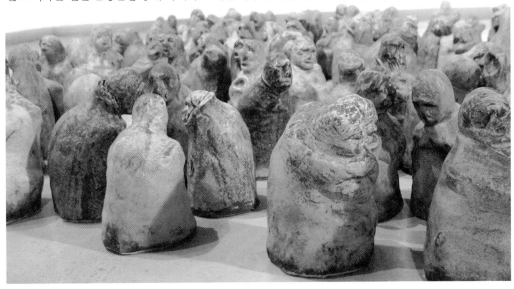

존재 높이12(개당) 테라코타

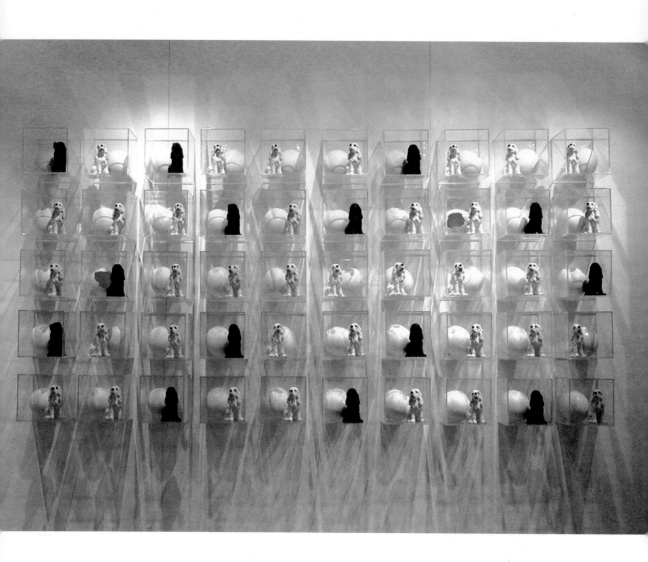

복제 300x130x25 혼합재료

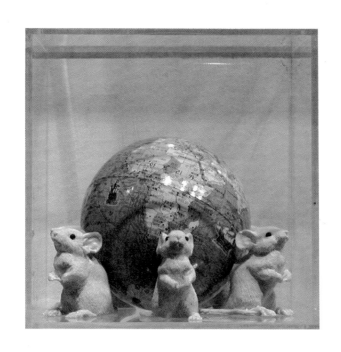

복제 20x20x25 혼합재료

복제 64x50x18 나무상자, 모형동물

복제 162x130x8 혼합재료

복제 80x320x25 혼합재료

복제 162x130x80 혼합재료

복제 20x20x10 혼합재료, 서랍상자

복제 20x20x10 혼합재료

복제 20x20x25 혼합재료

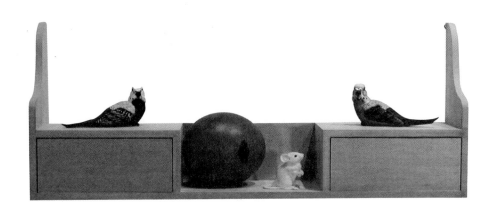

복제 73x28x15 혼합재료

복제 93x71x10 혼합재료

복제 50x47x9 혼합재료

복제 80x320x25 혼합재료

복제 30x40x15 혼합재료

복제 20x20x25 혼합재료

존재의, 제로 지점에 서 있기 또는 웅크려 있기
- 이동철의 먹그림

4. 존재의, 제로 지점에 서 있기 또는 웅크려 있기
 - 이동철의 먹그림

조정권(시인, 미술평론가, 경희대사이버대 문창과석좌교수)

독일 유학시절에 이동철이 골방에서 그린 그림들에서 나는 전율을 느낀다.

칠흙같이 어두운 지하갱도 그 밑바닥이 집히지 않을 정도로 한없이 침전된 먹의 색조가 화폭에 전개되는 그 먹빛에 누가 3백 볼트 전압에 가슴을 대인 것처럼 감전당하지 않겠는가.

그 먹빛은 어둡고 곤고(困苦)하다.

그러나 그 안에서는 누군가 붓으로 쓸어낸 듯 투명하다.

화면에 석탄처럼 검게 매장되어 있는 이 먹빛이 투명한 흑거울을 만들어 가고 있다는 점에서 그의 회화 언어의 고행은 고통스러운 삶의 무수한 붓질과 비례하는 실존의 고행이었다라고 나는 말할 수 있다.

삶이 아픈 시인은 제 살을 찢어 시의 말로 삼고, 삶이 아픈 화가는 제 살을 화폭에 시멘트처럼 과묵하게 바른다.

존재의 제로 지점에 와 본 예술가는 자기 실존의 투명성을 자각한다. 이 자각은 예부터 화가들에게는 덧없으나마 세상에 참여하는 방식이 되어 왔었다.

이동철의 먹그림들은 인간 실존을 표현한 시적(詩的)인 상형문자(象形文字)와도 같다. 어찌 보면 해독이 불가능해 보이는 이들 암호들은 인간 존재 근거의 상실에 대한 형이상학적인 불안으로 통로가 없는 미궁처럼 보인다. 물론 그 미궁은 동서양이 지금도 가늠할 수 없는 공간이다.

그의 그림들이 실존적 입장에서나 심리학적, 정신분석학적 입장에 까지 논증화 되고 독일 화단에서

존재 100x150 천 위에 먹

큰 호감을 불러일으켰다는 사실에는 서구정신의 감금된 실존을 동양의 먹빛에서 찾아낸 그의 회화정신을 간과할 수 없다.

온 화폭을 가득 시원스레 채우고 있는 이 이국적인 암울한 먹빛은 서구인에게는 신비스러운 쾌감을 자아냈다. 살을 맞대고 있는 듯한 감동이다.

서구인에게 검은빛은 물질이고 추상이다. 그러나 이 먹빛은 신비스런 내면의 전이(轉移)현상을 보이고 있다. 검은빛을 이 화가가 심리적 전이물, 아니 마음의 현상으로 수용하고 있었다는 얘기이다.

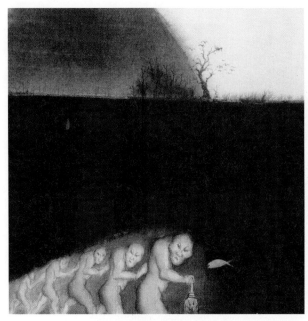

존재 50x150 천 위에 먹

이동철의 먹그림에 나타난 이 먹빛은 흑자색(黑紫色)이다.

먹빛의 세부 묘사는 그것들의 물질성 보다는 그 휘발성의 마술적 효과를 암시 하도록 꾸며져 있다.

먹빛 자체가 아니라 먹빛에서 산출되는 심리적 효과를 노리고 그 속에 자기 존재 전체를 집어넣으려는 이동철의 패기만만한 기도는 극단적 허무에 봉착한 자아가 투영된 결과라 하더라도 가장 단단한 삶에 대한 열망과 어떤 종류의 반항도 따를 수 없을 만큼 강렬한 비순응의 투지 까지 포함하고 있다고 보여 진다.

이동철의 먹그림에 있어 먹빛의 추이만이 중요한 것이 아니라 그 속에 화가가 임의적으로 개입시킨 어딘가 기우뚱한 자연 현실 풍경의 불안과 환상의 개념 또한 중요하다. 이 환상은 사물의 리얼리티와 이미지의 융합에서 솟구쳐 나오고 있다.

그의 그림에서 수없이 등장하는 앙상한 나목들, 한때 무성했던 시간과 공간을 상실한 듯 허우적거리는 대지의 나무들, 움쿠리거나 엉거주춤 서 있거나 이 세계와 화평하지 못한 불안정한 인간들, 그리고 집단으로 어디론가 모르게 불안하게 이동되는 벌거숭이 인간 군상들, 그 아비규환과 가망 없는 우리 시대의 표정들, 내 의사가 아닌 정체불명의 익명자에 의해 별안간 목적지도 모르고 이동되고 있는 불안에 엉킨 표정들, 그리고 늘 가까이 있으나 멀리 있는 불기. 그 불기를 쪼이고 싶으나 가늘게 타고 있을 뿐 전혀

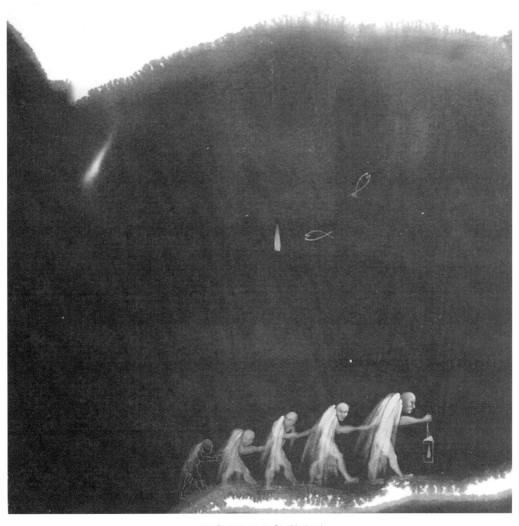

존재 100x100 천 위에 먹

온기를 느끼게 해주지 않는 생명 없는 불, 검은 들판에 던져진 마른 어류들, 이런 표식들은 아주 단순하

지만 강렬한 은유적인 힘을 간직한 채 극히 비일상적인 의미를 환기하는 방식으로, 때로는 성서적인 모

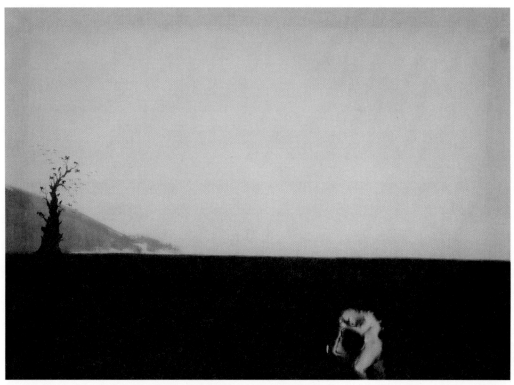

존재 40x60 천 위에 먹

티프로 때로는 현실을 반영하는 사회적 자아의 투영물로서 그때그때마다 새로운 의미를 획득하도록 재
창조된 심리적 환상물이다. 시간의 잎을 다 떨 군, 아니 벌판의 강풍에 잎사귀를 다 강탈당한 듯한 거목
의 뿌리둥치와 막막한 하늘을 지평선으로 모아 상실과 절규를 함축하고 있으며 불모의 검은 대지위로
쓰러질 듯 걸어가는 붕괴된 인간 그 혼자의 비틀거림, 절망의 구렁만 있을 뿐 빠져나올 방법도 구원도 없
는 상황이 매 화폭마다 메타포로 변용되어 반짝인다.

　화면 전체를 지배하는 검은 색조는 색조의 추이(推移)로만 남아 있는 것이 아니다. 그것들은 단순한
심리적 환상을 넘어서 서로가 서로를 반영하며 그것들 서로의 상태를 비추는 흑거울의 관계를 유지하고

있다. 그의 먹그림에서 투명하게 전개되어온 이 지속성은 그가 세기의 종말을 바라보면서도 그 속에서 늘 새로운 시작을 준비했다는 각별한 의미를 띠고 있다.

나는 이동철이 세기말에 독일로 유학 간 화가라는 점을 강조하고 싶다. 이번 국내에 처음 소개되는 독일 유학시절의 그의 먹그림을 보며 새삼 낯선 이국땅에서-나 역시 그때 낯선 이국에서 새 천년의 빈 허공을 맞이했지만- 새 천년을 바라보던 젊은 눈 부릅 뜬 화가 정신을 발견한다.

이동철은 자신의 회화를 위해 모든 것을 버리고 남들이 불가능하다고 생각하는 높은 기준을 설정하고 홀홀 던지고 공부하러 떠났다. 그리고 자기 자신을 넘어서고자 하는 바동거림과 만족할 줄 모르는 배고픔을 견디며 그림만을 그렸다. 밥 대신 허기를 먹으며 그림만 그렸다는 것, 그것은 그가 그린 것을 인정받기 위해서만이 아니다. 더 중요한 것은 그의 삶 전체가 오직 그리는 일에만 의지해 있었기 때문이다.

위안 받으라!

이 삶, 이 세상은 고통 받을 가치가 있도다.

- 요한 크리스티안 프리드리히 횔덜린 (1770-1843)

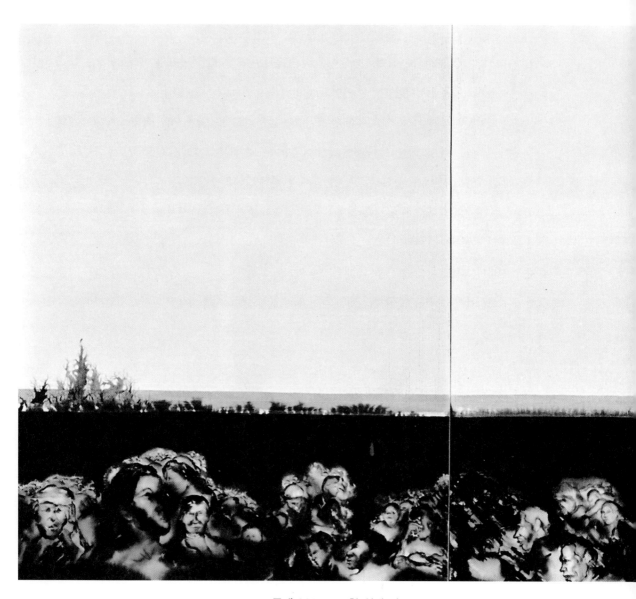

존재 200x540 천 위에 먹

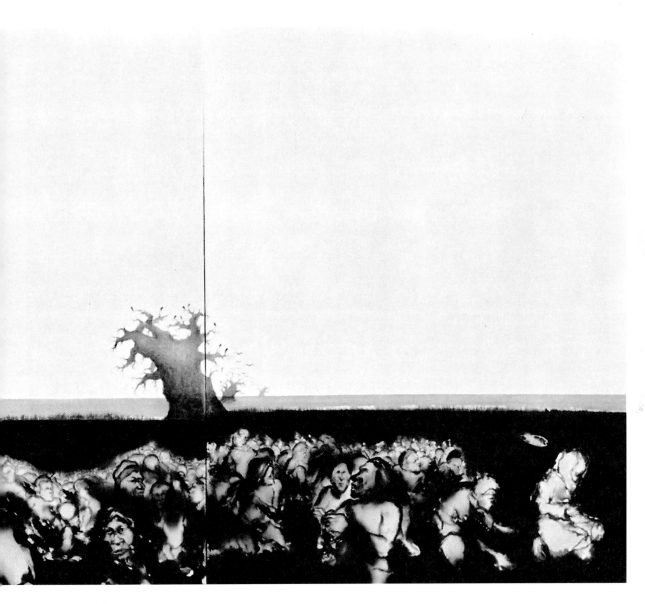

"이동철은 현대 서구 예술형식들과 그 자신의 고유한 동서아시아 전통과의 체험을 바탕으로 당황스럽게 만들면서, 동시에 극적 효과를 불러일으키게 하는 완벽한 결합을 보여주고 있다. 아무것도 칠해지지 않은 빈 캔버스 위의 먹 스케치들이-연필로 보충되어 져서-인간의 욕망과 두려움의 이중성을 극으로 치닫게 한다. 물고기, 불 그리고 고목의 주제는 인간존재의 기본 조건들을 비유적으로 나타내고 있다. 당혹스러운 현실의 인간상들이 잘 나타나고 있다."_판 한스빌러(카셀 미술대학 교수, 미술평론가) 평문 중에서

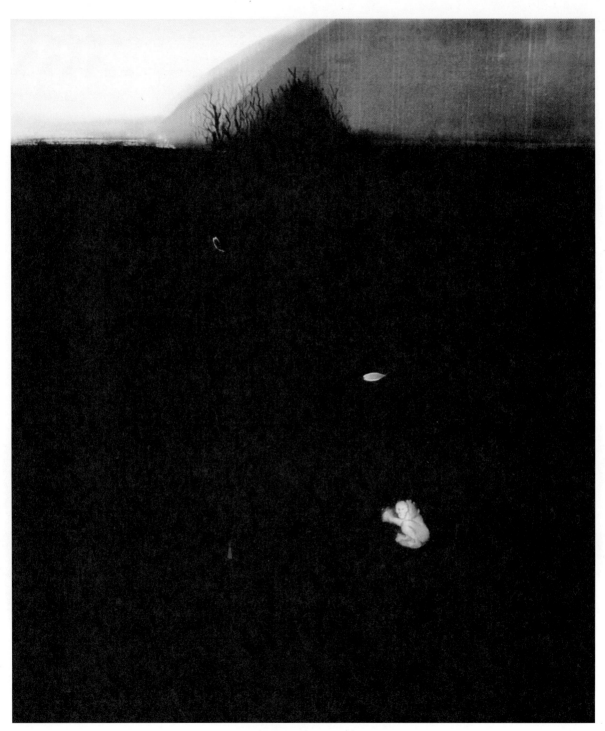

존재 130x162 천 위에 먹

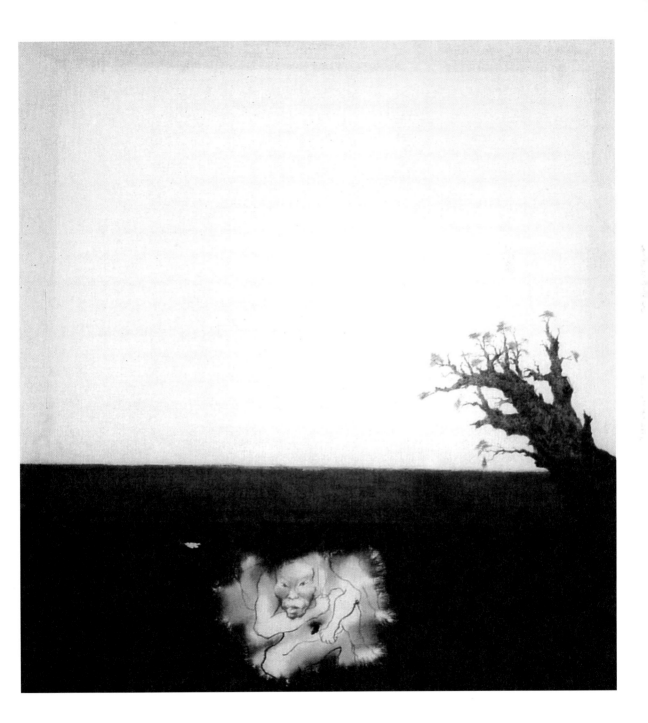

존재 60x60 천 위에 먹

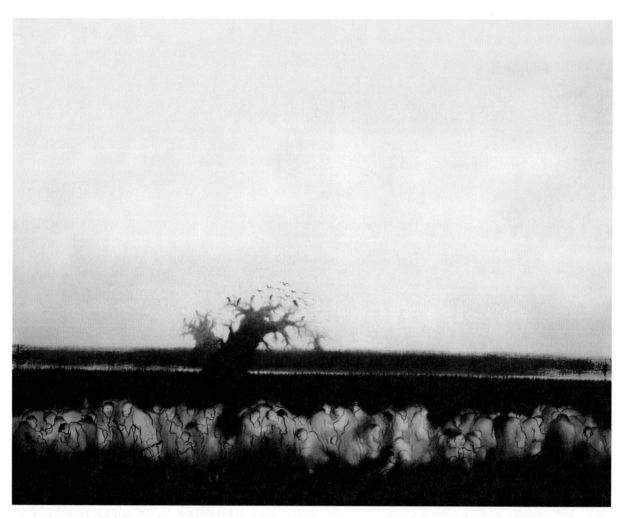

존재 130x162 천 위에 먹

존재 130x162 천 위에 먹

존재 30x60 한지, 먹

ARTSCIRCLE 1997·4

美术界

美 术 双 月 刊

◎ 架上艺术的观念性

◎ 女性方式的误区

◎ "都市人格·1997"艺术组合展

◎ 行为何以能够成为艺术

No.4

〔总第 131 期〕

존재 100x100 천 위에 먹

Truth in the Unseen world
-For Lee Dong-cheol's Exhibition

5. Truth in the Unseen world
-For Lee Dong-cheol's Exhibition

by Wang Lin

My contact with Korean friends always gives me a solemn and tragic feeling for that nation. Historically, they had been surviving between China and Japan, and at the same time, bridging the cultures of those two nations. Though they may be not large in the eyes of Chinese, they are certainly solidary, tenacious and admirable. As an outstanding nation, they stick to their own beliefs and culture anywhere in the world. In the financial crisis of Asia in the 90's, Korean people donated their gold and blood to help their country. ---To tell the truth, I shed tears when I saw this on TV.

Lee Dong-cheol is a typical Korean, uncommunicative, melancholy, as if thinking all the time. Obviously, his days in China are much depressed for he has not been able to use his native language to communicate. Only when drinking he will get himself relaxed and excited, even so as to sing some ancient Korean songs, some vigorous and enthusiastic songs as if coming from a very cold place, piercing through the frost.

Because of not being able to communicate freely, I'd rather read his work with my heart. No matter his installations or ink work, they are all cast by a tragic feeling. His figures are surrounded by heavy shadows, tensive and depressed, which would remind his readers of the merciful Buddha, or the benevolent God. His installations are shaped like sacrificial altars and totem pillars, stone-like expressions of the faces strong and still. Such eternity full of passion makes you mute and moved. In his ink work, he applies the technique of rubbing print to materialize and unrealize the figures. Thus, those profound and alarmed eyes are overshadowed in the mist of history, staring at people of today who are wallowing in material pleasure. Time is the key in Lee Dong-cheol's creation. He uses every possible means to mention the experience of time and tries to cement it into a certain moment---a moment of pessimism in his own mind, a moment when his figures will eternally live in the pessimistic but self-satisfied aesthetic world of, particularly, the easterners.

Generally, people live in two different ways. One is phenomenal existence: he submits to the principle of pleasure; he eats, drinks, bears children and chases after fame and profits. In one word, he does his best to satisfy his desires. Here, optimism is always reasonable. The other choice is essential existence, or spiritual existence, a metaphysical one of what Heidegger meant by "poetic living". Man is such a kind of animals that he is

6

Speech of Life for death
-For Lee, Dong-cheol's works

6. Speech of Life for death
-For Lee, Dong-cheol's works

by Wang Lin

Like tombstones,like graveyards,like cinerary caskets in funeral parlors-the works of Korean artist Lee Dong-cheol force us to face mystery,face silence and nothingness,face the enthusiasm in fear of death. And,of course,to face the light in the darkness of death.

Human Beings has various impulses. Among all the impulses,the most deeply hidden and the most lasting one is the impulse of death,or the impulse to face death. Man is the only being in the universe who knows that he will eventually die in the process of time. That is why we have imagined the Other Shore,we are moved by the world behind the reality,and we have created art.

With expressionist passion to death,Lee Dong-cheol naturally cares for what human being has been injured. In his sculptures, installations and paintings,his figures are confined in a specific space,unable to escape no matter by protest or by retreat. The exaggerated portraits he made,heavily colored,are of great tension and excitement,Strong expressions,eyes full of terror and sorrowful foreheads,all these seem screaming silently,like primitive totems,like modern masks,Freezaing inside the wooden boxes,the scream has turned into an everlasting memory and a memorial of both man and death,Different from those grace-ful,elegant works,his ink works are characterized by large areas of black,heavy and depressed. In the contrast of the reality and the underworld,man,fish and candlelight in the darkness seem dispersed and isolated. This is a limitless predicament,hard for man to flee from the experience of life or death,no matter you are optimistic or pessimistic,When you walk by the mirror Lee Dong-cheol installs in the cross,will you have a look of yourself? Are you excited or reticent? Are you clamorous or alien-ated? Whatever you feel,you are carved into the death symbolized by the cross. You just cannot be exterior to this inborn tan-gle,and the only exit is to face it,think about it,experience it and fight for the spiritual freedom of an individual in search of life.

Death,no doubt,is the most magnificent power in the universe. What will we be able to say in front of its endless and bound-less darkness?

A French mathematician once said:

"Man is only a reed,which is the weakest being in the world;but,it is a reed with thoughts. Needless to arm the whole uni-verse,a current ,or a drop of water may destroy him. However,even if the universe crashes him,he is more graceful than the universe,for he knows his own death and the superiority of the universe while the universe knows nothing."

Isn't art a kind of speech by people who know themselves and must say something yet unable to say anything?

Jun. 17,1997
Peach Hill,Sichuan Fine Arts Institute

爲死而生的言説
——李東喆作品序

<div align="right">王 林</div>

　　如墓碑、如墳冢、如殯儀館的骨灰盒陳放櫃——參觀韓國藝術家李東喆的作品，我們將直面神秘，直面沉寂與虛無，直面驚懼死亡的熱情，當然，還有在死亡黑暗中燃點的光燭。

　　人有各種冲動，但在一切冲動中最深藏不露而又最經久不衰的乃是死亡冲動，或曰面對死亡的冲動。人是宇宙間唯一知道自己將在時間過程中走向死亡的生物，由此我們有關於彼岸的想像，有對于現實背后那個世界的感受與感動，并由此創生了藝術。

　　帶着表現主義的激情對待死亡，李東喆自然會關懷人所遭遇的傷害。在他的雕塑、裝置和繪畫作品中，人物被制約在特定的空間里，無論是抗議還是無奈，都無法擺脱。他塑造的頭像，造型夸張，色彩濃鬱，緊張而激動。強烈的表情，充滿恐懼的目光，還有帶着傷痛的額頭，這一切似乎都在無聲的叫喊者，如原始圖騰，如現代面具；那叫喊被凝固在木盒子里，成爲永恒的記憶，成爲人與死亡的紀念碑。他的水墨畫亦與那些輕盈飄逸的作品不同，大塊的黑色，濃重而壓抑，在現實與冥界的對比中，人、魚、燭火在黑色中顯得瀟散而孤立。這是一種無休止的困境，無論你是樂觀還是悲觀，在生死經歷中都難以獲得解脱。當你走過李東喆放置在十字架中那面鏡子，你是否會看看自己的面容，是亢奮還是沉默？是喧囂還是孤子？不管你有何種心情你都被印人十字架所象征的死亡之中。你不能外于這種人與生俱來的糾纏，唯一的出路是面對它，思考它，體驗它，在對于人生的探索中去爭取作爲真實個體的精神自由。

　　死亡無疑是宇宙最偉大的力量，面對它無邊無際和無始無終的黑夜，我們能言説什么？

　　一位名叫巴斯卡的法國數學家道樓説：

　　"人類只是一棵蘆葦，原是世間最脆弱的東西，但那是一棵有思想的蘆葦。用不着全宇宙武裝起來把人類軋碎；一股氣流，一滴流水，足以滅亡他。然而，即使宇宙軋碎他，他也比滅亡他的宇宙更高貴；因爲他知道自己的死亡，知道宇宙的優勢，而宇宙卻什么也不知道。"所謂藝術，不就是知道自己的人們必須言説而又無法言説的一種言説么？是爲序。

<div align="right">一九九七年六月十七日
于四川美術學院桃花山</div>

The Freedom of Mental is Dwelling by pain
-For Lee, Dong-cheol's works

7. The Freedom of Mental is Dwelling by pain
-For Lee, Dong-cheol's works

gallery Madame Polla in Korea

Generally, people pursue a thing of true, good and beautiful, through thought of those that is located the contort of life area, We are learned philosophy, logic, ethics and study of beauty.

While a view of beauty is concerned continually, We are seeking for external beauty of human and also internal beauty of human which is contained sublime mental is an object that is much more concerned. Mr Lee Dong Chul' art also start as a question what is essence of human being. during old life times of penance, while spending a long time, what is human he felt seems pain, no matter it is by accident or necessary, and be metaphorically describes a boundary and entity of human, which is combined a life and death in his art, through some object, he tries to speak for a pain of human and an intention what he will express is undisturbed, pure freedom and thick, weighed depth, no soft lines, be chose distorted faces with heavy color behind a fixed idea and small and large distorted bodies and destroyed wounds are stuffed in a small boxes, that is showing us no boundary and boundless regarding a life and death.

Maybe, if you are human, anyone may overcome or has some connection with and be actually and positively expresses that human has to face them inevitably human in his art is a face without body that emphasizes an inner image of human following this, his open reflection for the life is getting spread out extensive as love and hopeful mentality of our consciousness for the future.

His installation work looks as if many faces are locked in a high and large castle, however, the distorted face (mental) is dwelled by free imagination and healthy clean thought who can prevent those thought from his work.

90 How can I paint, make, present?

Original mental for human that is the greatest and is challenged to an infinite possibility consists in a vision of history nowadays.

A destruction of established fine art is caused by the resistance of Dadaism and coming an modern art of open mind which is seeking a new and free expression, history is changing and flowing artist reflects a time and even today.

They create new art and remain and also are running for seeking something endless.

8

버려진 물건 또는 시간의 흔적

8. 버려진 물건 또는 시간의 흔적

이동철

바람이 불고 낙엽이 구른다. 구르는 낙엽을 보면서 시간의 흔적을 느낀다.

시간의 흔적 속에서 내가 추구하는 아름다움이란 무엇인가를 생각해 본다.

길가에 버려진 헌 신발, 고물상 구석에 팽개쳐진 무쇠 가마솥, 수지타산이 맞지 않아 버려진 꿀 벌통, 녹슬은 쟁기, 세월의 이끼에 삭아버린 어머니의 부엌칼, 이 모든 것들을 보면서 현대문명에 의해서 용도가 폐기된 지난날들의 애틋했던 아름다움을 회상한다.

길가에 버려진 헌 신발은 나를 걷게 했고, 고물상구석에 아무렇게나 팽개쳐진 무쇠 가마솥은 내 육신의 허기를 채워 주었으며, 세월의 이끼에 삭아버린 어머니의 부엌칼은 나를 지금까지 성장시켰다.

나의 그림은 내 삶을 보는 방식이다. 그것은 궁극적으로 눈과 마음, 즉 나의 시각과 인식적 사유의 상호작용의 열매이며, 그 열매가 익도록 도와주는 것은 나의 상상력이라고 할 수 있다. 그런데 이 상상력이 어떻게 시각화되느냐 하는 구체적인 방법은, 상상력이 시각화되는 과정에서 내 감각의 도움을 받는다. 이 감각은 내 인식밖에 있는 대상을 인식 안으로 끌어드려 상상의 나래를 펼 수 있는 오브제를 찾음으로서 시작된다.

이 험하고 숨 가쁜 시간을 살아오면서 형성된 나의 미적안목은 현대감각으로 볼 때 그다지 세련되지 못하다. 그러나 어쩌랴! 세월의 때가 묻은 호미자루를 보면 아름답고, 녹 슬은 괭이를 보면 아름답고, 태

풍이 물고 온 바닷가 어귀에 방치된 퇴색되고 마모된 나무토막의 상흔이 아름답고, 어린시절 신었던 검정고무신을 보면 아름답고, 시리도록 추운 날 따스하게 데워주던 폐허된 촌가(村家)의 아랫목 구들장 한 조각이 아름다운 것을!

철학자 흄은 "아름다움을 사물 자체에 내제하는 특질이 아니라, 그것을 바라보는 사람의 마음속에 존재할 뿐이라고 했다." 이것은 무엇을 어떻게 보느냐 하는 인식론적 문제라고 볼 수 있으며, 이러한 인식은 나의 이번 작업에서 보는 눈이라고 하는 반성적인 안목으로 이어진다. 이 반성적인 안목이 이번 전시의 중요한 감상요소이다.

어떤 대상을 '아름답다' 라고 말할 수 있는 가능한 근거가 무엇인가?

이글을 접하는 독자 여러분도 함께 생각 해 보기를 바란다.

손과 발 30x20 오브제

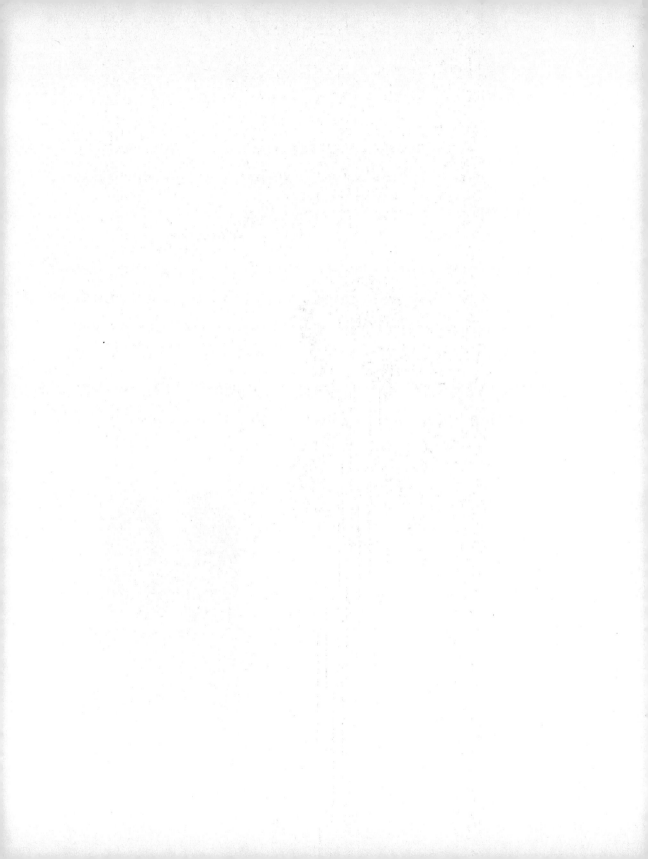

9. 시각적 증거로서의 드로잉

이동철

a. 드로잉의 기본개념과 이원성

르네상스 이래로 많은 작가들이 남긴 드로잉들은 그 목적과 기능에 따라 표형양식의 차이를 두는데, 크게 분류하면 객관적 양식과 주관적 양식의 드로잉으로서 전자는 전달되는 내용이 중시되고 후자는 작가의 정서가 강조된다.[1] 드로잉은 고전이건 현대의 것이든 간에 그 목적은 기록을 위한 것, 그 자체가 완성된 것, 연구를 위한 것, 등으로 구분되고 각각의 특수한 기능을 가지는데 이 때 드로잉은 "조형적 창조의 모든 분야에서 예술가의 사고력과 계획에 대한 시각적 증거로서 존재한다."[2]

17세기 이태리의 매너리스트 화가이며 성 룩크 아카데미의 창설자인 페데리코 쥬카리(Federico Zuccari)는 최초로 드로잉의 개념정립을 하였는데, 그는 드로잉을 단순한 묘사의 수단에서 격상시켜 하나의 형이상학적 활동으로 규정하고 그 근원을 하느님의 심성가운데서 시작하는 것이라고 하였다.[3] 그는 드로잉의 목적에 관한 진술에서 미술은 사물을 어떻게 재현해 낼 수 있는가를 고찰하였다.[4]

르네상스시대의 소묘[5]는 용어상 원래 disegno로 명명되었는데 이것은 디자인과 드로잉의[6] 두 가지 의미를 내포하는 것이었다. 쥬카리는 disegno를 고대의 개념인 이데아와 동일하게 평가하였는데, 여기에는 내적 관념으로서의 드로잉과 실제의 구조로서 정형화되는 시각형태, 즉 실제의 재현활동이라는 두 가지 의미가 포함되어 있다. 드로잉의 이와 성격에 대해 로렌스 얼로웨이는 지성의 논술형식 이라고 하였듯이 그것은 애초부터 정감적인 것이 아닌 지각과 오성의 산물 이었다. 르네상스 시대의 해부학, 기하학, 투시도법등 새로이 발달한 학문들은 드로잉 없이는 표현 할 수가 없는 것으로서 최고의 지적 신용장

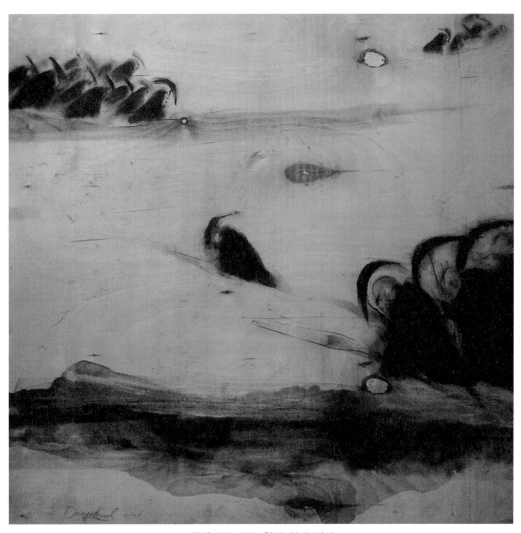

존재 100x100 합판 위에 석탄

이었다.[7]

이러한 르네상스 시대의 지적 호기심에 대한 탐구는 레오나르도 다빈치의 태아연구, 시뇨렐리와 플라

이우올로의 암시적 자세의 인체포착, 미켈란젤로의 가시세계의 확실성의 시험 등등에서와 같이 선묘로

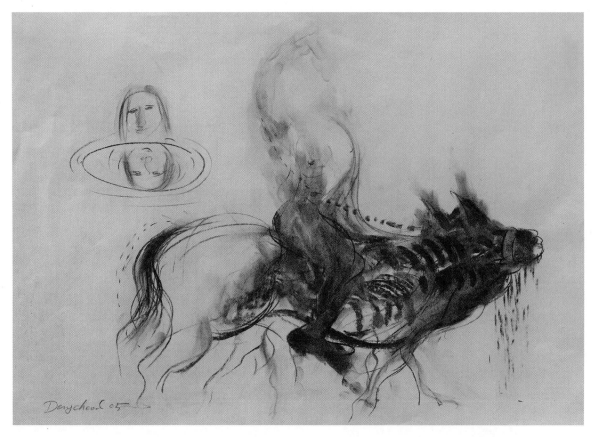

나르시즘 30x40 종이 위에 목탄

서 이루어졌다.[8] 그러나 선은 그 자체 자연의 구체적 산물이 아니기 때문에 선묘는 하나의 완전한 상징적 추상이며, 개념 형성 활동이었다. 그 대표적인 것이 투시법으로서 이것은 어떤 대상의 서술형식으로서의 의미와 동시에 의식을 선형으로 둘러싸는 개념적 추상이었다.[9] 이러한 선의 특성에 관하여 허버트 리드는 다음과 같이 말한다.

"선은 무엇보다도 선택성이 강하며 그것이 설명해 주는 이상의 어떤 것을 암시 해준다. 실제로 선은 때때로 주제를 묘사하기 위한 요약 그 자체인 동시에 추상적인 표현수단으로서, 말하자면 회화에 의한

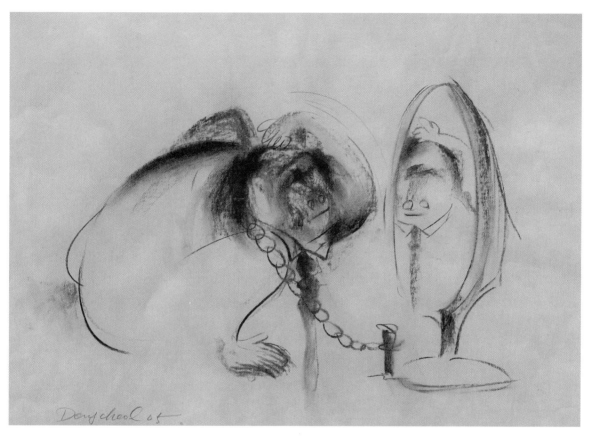

나르시즘 30x40 종이 위에 목탄

속기인 것이다. 그것이 표현의 관례적인 법칙을 범하지 않더라도 얼마나 추상적일 수 있느냐는 놀랄만

하다." [10]

이와 같이 르네상스 드로잉은 선에 의한 묘사를 수단으로 하지만 그 본질은 개념화에 있다.

르네상스 드로잉의 개념화는 현대미술에도 이어지는데, 60년대의 혁명적인 개념미술은 르네상스의

disegno 에 대한 현대적 이해의 표본으로 나타난다.

금세기 전반에 마르셀 뒤샹은 의도(idea)를 가장 중요한 관심의 대상으로 내세우며 개념을 형식의 우위에 두었다. 그는 실제의 대상물 대신 그 대상물에 관한 기록적 정보를 써 넣음으로서 형식의 중요성을 감소시키고 개념을 우위에 놓았다.

70년대에 이르러 솔 르윗은 그의 개념미술에 관한 단문에서 "아이디어는 작품을 만드는 기계이다"[11] 라고 하였는데 이것은 르네상스 드로잉의 개념화가 현대에까지 이어지는 명백한 증거이기도 하다.

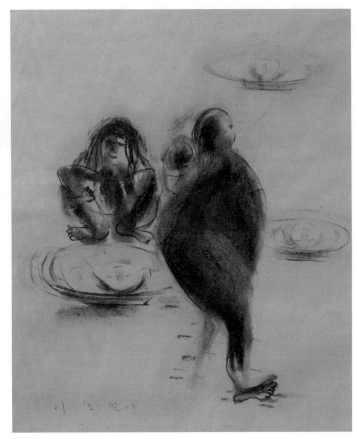

나르시즘 30x35 종이 위에 목탄

르네상스 드로잉은 재현과 경험의 개념화가 중심 과제이긴 하였으나 이에 반대되는 요소가 전혀 없는 것은 아니었다. 왜냐하면 드로잉은 시각적인 속성을 가진 어떤 특성이 공간 속에 고착된 모습이기 때문에 죽은듯한 정적 외양도 실제에 있어서는 동작에 의해 산출된 것이며 그 겉모습 자체가 사실은 산 동작의 흔적을 간직하고 있다는 르네위그의 말처럼 개념화된 드로잉도 실제에 있어서는 한 개인의 손자취가 남아 있기 때문이다.[12]

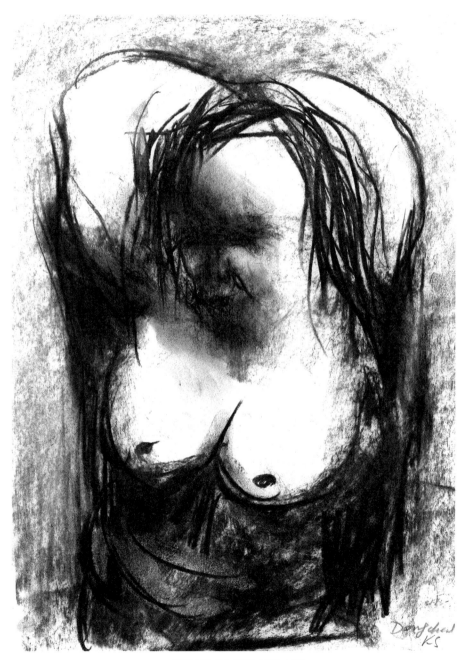

인간 20x30 종이 위에 목탄

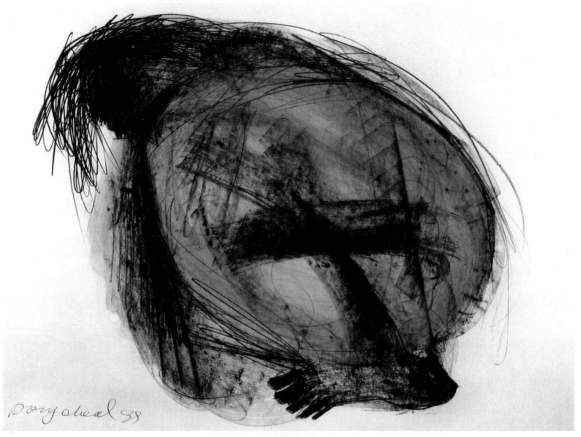

인간 30x40 종이 위에 목탄

　르네상스 드로잉은 개념화와 동시에 형적적 요소를 가지고 있는 속성에 관해 허버트 리드는 "예술가

의 특이한 버릇은 그의 소묘에서 아주 명확하게 드러나며, 이러한 현상은 특히 이탈리아 거장들의 경우

에 두드러지게 나타난다"고 하였다.[13] 이때 사용되는 드로잉의 매체는 선을 긋는데 적합한 딱딱한 펜만

이 아니라 붓, 수채, 갈색의 초크 등을 사용하였으나 이는 드로잉을 위한 것이지 페인팅을 위한 것 아니

었다. 이와 같이 르네상스시기를 통하여 드로잉은 아이디어의 창출에서부터 형적적인 표출에 이르는 범

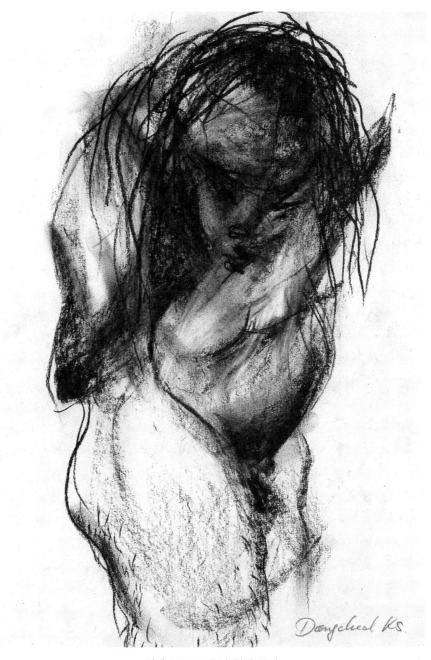

인간 20x30 종이 위에 목탄

위까지 이해되었다. 르네상스 드로잉의 중심과제인 재현과 개념화와 대치되는 형적화는 신체의 기관과 체질, 심리와 직결되어 표현되는 경향들이다. 이러한 방법은 개념화는 그 방향을 근본적으로 달리하는 것으로서, 고전적 사실주의의 손기술은 개인적 인격의 서술과 인식의 방법으로서, 드로잉[14]이란 하나의 육필(肉筆)로서 그 속에는 한 인격과 그의 고유한 본성, 인간의 타입과 체질이 나타나는 것이다. 그러므로 드로잉이란 한 작가의 작품세계를 이해하는 가장 적합한 단서가 된다.

드로잉이란 하나의 생각임과 동시에 하나의 행위이기 때문에 그 속에는 화가의 이지(理智)와함께 감성이 절대적으로 나타나는 것이었다. 19세기 들라크르와에서 비롯되는 낭만주의의 주정적인 경향의 드로잉은 disegno와는 무관한 것으로 지성이 아닌 감성을 인식의 통로로 내세워 내면을 인식한다. 여기서 강조되는 것은 선에 의한 재현적 표현이 아니라 색가(色價)에 의한 드로잉[15]이며 완성과 미완성의 개념은 상대적인 것으로 되었다. 색가에 의한 정의적(精意的) 드로잉의 현대드로잉에의 적용여부에 대하여 마이어 샤피로는 금세기 미술의 중요한 동기중의 하나로 손꼽으면서, 그것은 작가의 심적 상태 또는 감성의 절대화라고 하였다. 감성의 절대화 또는 형적화(形積化)는 낭만주의에서 인상주의, 야수파, 표현주의와 추상표현주의에의 계보로서 이어진다.[16] 미술의 개념화는 감성의 절대화와 병행하여 세기의 주요 관심사였는데 인상주의 이후 지금까지 미술과 그것의 표현양식은 동일시되어 왔다.

시간이 경과함에 따라 화가들의 태도는 보다 분석적으로 되었는데, 세잔의 다음과 같은 진술은 그것을 확신 해준다.[17] "예술은 개인의 지각(知覺)이다. 이 지각을 나는 나의 감정 속에다 집어넣어서 지성이 감성으로 하여금 작품을 구성하도록 요청하는 것이다."[18]

드로잉의 형적화는 현대에 이르러 감성의 극단적 절제의 과정을 거쳐 경험의 개념화로 이어지는데, 추상표현주의의 폴록, 드 쿠닝이 내밀적이고 계시적이며 절제된 정념에서 그 실례를 찾을 수 있다.

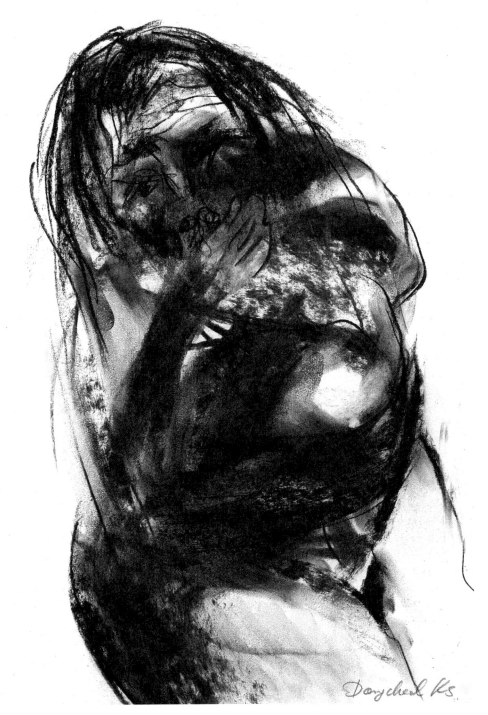

인간 20x30 종이 위에 목탄

b. 현대드로잉의 전개 양상

드로잉의 이원성은 현대드로잉에도 그대로 적용되어지는데 50년대 후반기에서 60년대 중반의 중심적 드로잉은 형적적인 것으로서 시작 되었다. 초현실주의의 자동기술 드로잉의 임의적인 선(線)적 형상화는 폴록, 드쿠닝에 이어졌고 다시 요셉 보이스, 톰플리에 의해 나타난다. 콜라쥐는 로젠버그의 '이미지의 성숙'에 중요한 역할을 하였다. 이어 60년대에서 70년대 사이의 드로잉은 개념화가 우위로서 나타나게 된다. 물론 한 시기에 하나의 형식만이 존재하는 것이 아니라 강조점이 어디에 있는가의 문제이다. 이에 대해 바니스 로즈는 다음과 같이 언급한다.

"금세기 50년대 이후 드로잉의 역사는 드로잉을 형상적 기술을 통한 내적 표현, 선의 정감적 냉각 등에서 점차 독립시키려는 데서 일어난 역사이다. 따라서 회화적 색채적이며 여러 가지 재료를 절충하여 사용하는 방법으로부터 이탈하려는 움직임인 바, 이는 보다 고전적 수단이며 선적, 농담적인 방식이다.[19]

오토마티즘을 드로잉에 효율적으로 적용한 요셉 보이스의 형적적 드로잉은 언어가 보여주는 관습적인 형식을 초월하여 자신의 생각을 전개하는 과정을 보여준다. 그에게 있어서 형태란 끊임없는 유동과정 속에 놓여있으며, 드로잉은 이러한 유동감각을 바람, 물, 구름, 연기가 항상 유동하듯이 무엇인가 물질적인 재료를 통하여 일어나리라는 분명한 느낌을 전달하는 수단이다.[20] 이러한 보이스의 드로잉에 대한 의미는 새로운 가능성, 예상되는 결과의 준비의 토대, 창조의 자유를 보장받기 위한 행위로서 드로잉을 제작하는 것이다. 그는 개인적인 고백으로서의 드로잉으로부터 개인의 역할이라는 보다 대중적인 개념으로의 드로잉으로 변화함에 따라 전통을 수정하는 입장을 취하였다."[21]

톰플리는 드로잉과 페인팅의 긴장관계를 주제로 하고 그의 예술은 예술작품을 생성하는 원리로서의 드로잉에 기초를 두고 있다. 그의 칼리그라피와 핸드 라이팅에 의한 표현의 흔적은 낙서와 같은 것이며

생의 에너지 발산의 흔적을 남기고 있다. 그는 회화로서보다 드로잉적 성격을 통해 새롭게 회화에 접근하여 회화와 드로잉간의 긴장을 계속 유지 시킨다.[22] 그의 예술은 로젠버그의 제스추얼 스타일과의 관계를 나타내고, 또한 개념주의자들의 지적 기호와의 관계도 나타낸다.[23] 그러나 그의 예술은 생각에 관한 것이 아니라 생각과 결별하려는 시각적 효과를 나타내려는 것으로, 톰플리가 생각하는 것은 드로잉이 아니라 드로잉을 부정하려는 드로잉 이었다.

로젠버그는 드로잉을 탐구의 매개수단으로 삼지 않고 의미심장한 대상물을 만들기 위해 드로잉 그 자체를 탐구하였다. 1959년 34개의 〈칸토시리즈〉 드로잉은 화면처리에서 착시의 기법을 충분히 활용한 그의 대표적 드로잉이다. 그는 여기서 현대적 경험의 우연성을 포착하려고 하였다.

이미지와 감각적 표면에 대한 탐구로서의 드로잉을 제작한 재스퍼 존스의 드로잉은 드로잉의 본질에 대한 질문이며, 대상의 창작공정에 대한 질문이기도 하다. 그는 페인팅을 위한 연구로서 드로잉에 관한 드로잉을 제작하였다. 드로잉이 이미지와 결합되고 있는 단어를 사용하여 개념과 시각적 질서를 혼합하고 팝아트에서 중요시 하는 관행을 채택하여 결과적으로 시각예술의 독자적 분야를 출현 시켰다.[24] 그는 〈다이버〉에서 결국 "드로잉은 오브제이다"라는 결론에 도달하게 되었다. 이 오브제는 이후 작가들의 주된 관심으로 되어, 오브제로 향한 드로잉 자체가 오브제이며, 사실이라는 관념, 즉 개념의 강조에 이르게 된다. 그는 또한 추상표현주의의 제시나 자기표현의 모험대신 예술의 통속화를 내세우며, 고급한 예술과 통속적 예술을 흡수시키는 모험을 감행하였다.

라우센버그나 존즈, 래리 리버즈 등의 드로잉은 추상표현주의의 소멸해가는 전통과 대중미술의 무감정한 형상사이의 과도기적인 것으로, 일반적이고 당연하게 논의되었다.[25] 미술의 오브제화에의 관심은 릭텐슈타인에서는 또 다른 형태로 나타난다. 그는 드로잉에서 손자국을 배제하고 매커닉한 선을 사용하는 상업미술적 복사방법으로 드로잉을 오브제화 개념화 시켰다. 여기서 그는 기술과 개념의 미묘한 대립을 통하여 드로잉의 본질을 규명하려고 하였는데, 이것은 이후 미니멀 작가들에게 흘러들어간다. 클

레이스 올덴버그는 드로잉을 통하여 순간적인 아이디어를 즉각적으로 사용하고 목적도 여러 가지며 양식도 편의대로 사용한다. 그는 일상의 주변 대상을 단편화된 조각처럼 묘사하여 풍자를 나타낸다. 그의 드로잉의 주된 관심은 아이러니나 풍자와 같은 태도를 통해서 미술의 개념을 묻는 것이다.

60년대 후반기와 70년대 초반에는 미니멀 아트, 개념미술 등의 출현으로 미술의 기본개념에 대한 자각을 일깨우는 작가들이 많이 나타났다. 이들의 드로잉은 르네상스의 disegno 개념과 밀착되면서 미술 본래의 문제에 대한 의문을 제기 하였다. 프랭크 스텔라의 형틀 캔버스는 60년대 오브제 아트의 길을 닦아 놓았는데, 그 외의 대표적인 작가들은 도널드 져드, 댄 플래빈, 로버트 모리스 등이 있다.

그 가운데 댄 플래빈은 관습적인 미학의 개념을 버리고 개념적 드로잉으로, 드로잉을 작가 자신의 관념작용의 행위로서 재현하여 새로운 드로잉의 중심인물이 되었다. 또한 환경미술 작가들의 프로젝트 드로잉도 전통적이고 아카데믹한 방법으로 제작 되었다. 그는 드로잉을 전통적의미의 개념적 구조를 보고자 하였다. 이러한 환경미술에 관한 드로잉은 예술가의 사고력과 계획에 대한 시각적 증거로서 존재하였다.[26]

드로잉의 매체와 방법은 여러 갈래로 분화되고 평면을 벗어나기도 하였는데 그중 핵심적인 것으로서 마이클 하이저는 네바다 사막에 거대한 선의 흔적을 직접 남기는 드로잉을 하였고 이외에도 드니 오펜하인, 리챠드 롱 등의 세계 자체에다 직접 흔적을 남기는 것으로서 환경 전체가 드로잉이 되게 하는 대지 예술의 드로잉 등이 있다. 특히 1968년 월트 드 마리아의 Mile long Drawing은 Mojave 사막위에 1마일의 평행선으로 구성되는 드로잉으로, 신중하게 드로잉에 대한 전통적 가설로부터 이탈하였다.[27]

그러나 이러한 거대한 규모의 환경드로잉은 원시시대의 의식을 행하기 위해 대지에 흔적을 남기게 하는 믿을 수 없을 만큼의 거대한 드로잉-가장 뚜렷한 것은 페루사막에 있는 동물의 추상적 형상의 고대의 윤곽-과 상관적인 것이다.[28] 로즈는 이러한 60년대의 추세를 "미술의 상업화"에 대응한 "미술의 비물질화"로 풀이하고 있다.[29]

미술의 오브제화는 프랭크 스텔라에 이르러 오브제와 개념의 완벽한 일치를 보게 되며, 더 나아가 솔르윗에 와서 오브제는 조각에의 복귀가 아닌, 3차원의 오브제로서 이루어지는 체계에 대한 의도로서 결론지어진다. 그의 벽면 드로잉은 개인적인 터치를 남기기를 거부하고 선들의 시스템에 관심을 가지는 도식적 특성으로서, 드로잉은 체계에 우선권을 부여하고 제작은 형식적 절차로 생각하는 개념적 드로잉의 극단적인 지점에 이른다. 개념예술에서는 아이디어나 개념이 그 작업의 가장 중요한 면으로서 드로잉은 여기에 가장 적절한 것이다.[30] 공작인으로서의 미술가의 기술에 대하여 대체로 독립적인 그의 드로잉은 "정신적으로 재미있는 것이 되기 위하여 정서적으로 메마른 것이 되기를 원하였다" 개념미술의 본질이나 목적은 "명백한 개념"이기 때문에 감각은 희생되어 버리는 결론에 도달하였다.[31] 이러한 개념미술은 조셉 코슈드와 같은 작가에게서는 시각예술에다 언어를 특수한 관계로 상정하려는 야심을 갖게 하였는데 결국 그에게는 텍스트가 전부이며, 시각적인 부분은 불필요한 극단적인 지점에까지 도달 하였다. 개념미술가들의 도식적 양식이나 언어와는 달리 "과정의 흔적과 자취에 대한 관심"으로서 리챠드 세라의 검은 드로잉은 자신의 몸과 제스처의 신체적인 확장으로서, 구성주의의 양식과 관련 되어있다. 이와 비슷하게 로버트 모리스는 다시 드로잉과 터치, 예술과 인체사이의 밀접한 유대관계를 주장하고, 형식주의를 위한 형식주의에 대한 불만을 표명하였다. 그는 예술의 보다 개별적인 본성을 강조하고, 보다 신체에 밀접한 관계와 개별적 공간 설정에 있어서 명상적이고 비정보적이기를 요구하였다.[32]

맺음말

탈장르화 이후 현대미술의 상황에서 회화는 그 존재의의를 잃어버릴 위기에 처해있다고 볼 수 있다. 이에 대한 하나의 대안으로서 드로잉은 새로운 면모를 나타내고, 현대회화는 곧 드로잉이라는 성급한 결론을 낳기도 하였다.

현대드로잉은 조형사고의 원천에서 종착지점까지를 관통하는 형식과 내용으로서 원리에로 되돌아가려는 현대미술의 제반 상황이 드로잉화 할 수밖에 없었던 당위성을 지니고 있다. 50년대 이래 본격적으로 탐구된 현대드로잉은 형적화(刑蹟化)와 개념화의 이원성이 교차 반복하면서 전개되고 그 매체를 극단적인 것으로까지 확장시켰다. 반면 이제까지 간략하게 고찰하였던 현대드로잉은 서구적인 토대위에서 형성된 것이고, 동양적인 관점에서 고찰할 때 문제는 달라진다.

동양화는 고래로부터 드로잉과 회화라는 표면적 결과적 개념의 이분법적 사고가 없었으며, 드로잉의 형식과 내용은 남종 문인화가 도달하려던 목표점으로서 애초부터 드로잉이라고 할 수 있었다.33) 특히 고대 이래 동양의 선(禪)이나 도가(道家)에서 접할 수 있는 무형상(無形像)의 언어들은 서양의 개념미술에서 무형화(無形化)된 드로잉과 연결될 수도 있다. 이러한 동서 드로잉의 밀접한 관계는 동서미술의 만남과 결합의 역할을 한다. 특히 현대 실험적인 미술이나 새로운 경향의 사조들이 외치는 '손의 회귀' 라는 공통된 구호는 현대 드로잉에 동양의 영향이 얼마만큼 농도 있게 작용하는가를 말해 주는 것이다.34)

80년대 이후 회화의 형상회귀의 경향과 신표현주의의 회화를 중심으로 한 감각선묘의 행위들은 현대 드로잉의 양식이 형적화(刑蹟化)의 경향이 강하게 나타나고 있음을 보인다. 이러한 특성은 드로잉 매체의 다양화로 인하여 회화적이고도 드로잉적인 '미완의 회화' 라는 새로운 양식을 낳았다. 미술사를 돌이켜 보건데, 회화의 종속적인 입장에서 독립되어 대등한 관계를 유지하였던 드로잉이 '회화의 드로잉화' 라는 역설적인 위치에 서게 된 것은 그만큼의 이유와 타당성을 지닌다. 그것은 우리시대의 미술이 '근원적인 곳' 으로 되돌아가려는 강렬한 열망의 징후로 보아야 할 것이다.

참고문헌

1) Claudia Betti, Teelsale, op. cit. p.12

2) Bernards Myers, "Understanding The Arts' drawings their mothods and meanings the city college New York P.69

3) Betnice Rose, "Drawing Now" Modern Art Museum, New york. P.9

4) loc. cit.

5) 素描는 드로잉의 동양적 해석으로 단색 선조를 중심으로 하는 상징의 표현이며, 그성질, 구조, 공간위치, 색조, 질감 등을 이해하는 과정으로 이해되고 있으며, 조형예술의 기본적인 독립 장르로 나누어 질수 있다. (세계드로잉대전 上 P.10 참조) 최병식

6) drawingd의 사전적 의미는 線을 위주로 하며 그리는 행위로서 밑그림, 즉 초벌그림 또는 연필, 펜, 목탄, 크레용 등으로 그린 그림, 제도도면, 수채화등, 페인팅에 대치되어 사용되기도 한다. 단어의 뜻으로 제비뽑기, 카드놀이, 어음의 발행, 매상고, 칼을빼기. 달여내기, 잡아늘이기등 넓은 뜻이 있으나 여기서는 선을 위주로 한 단색 그림의 뜻으로 이해되어야 한다.

7) Bernice Rose, op, cit. P.10

8) Herbert Read. "The meaning of art" 백기수, 서라사 譯 흑조사, P.145.

9) Bernice Rose, op, cit, P.10

10) Herbert Read, op, cit, P.54

11) Sol Lewitt: "Paragraphs on Conceptual Art" Kostelanetz , Esthetics Contempdrary, Prometheus Books, New york, P.414

12) Ren Huyghe, L art et I ame, 김화영 譯, 열화당, p. 42

13) Herbert Read, op.cit..., p.145

14) 공옥심, "드로잉에 관한 연구" 홍익대 석사학위논문 1983, p. 5

15) Bernice Rose, op, cit..., p.11

16) 김복영, 앞의 책, p. 14

17) Bernice Rose, op, cit..., p.11

18) loc. cit

19) Bernice Rose, op, cit..., p.14

20) Bernice Rose, op, cit..., p.16

21) Bernice Rose, op, cit..., p.19

22) 이일, 앞의 책, p.242

23) Theodore E, Stebbins JR, "American Master Drawings and Water Colours" 1976. p. 406

24) Pincus – witton, Robert, "Cy Twombly" Artforum (New York), April. p. 40–60.
 김복영, "공간 1979. 10월호 p. 81 재 인용

25) 김준일, 팝아트와 현대인, 열하당, 1979, p.41

26) Theodore E. Stebbins, JR. op. cit..., p.367

27) Bernard S. Myers, op. cit..., p.69

28) 현대미술사전, 도서출판 아르떼 1994, p. 173

29) Bernice Rose, op, cit..., p.56

30) Sol Lewitt, op, cit, p. 414

31) John Halmark Neff, op, cit..., p.36

32) Bernice Rose, op, cit..., p.90

33) 최병식, 앞의 책, p.469

34) 최병식, 앞의 책, p.17

−현대드로잉의 개념 확장과 양상− (창원대학교 미술학과 백순공교수님의 학술발표지 참조).

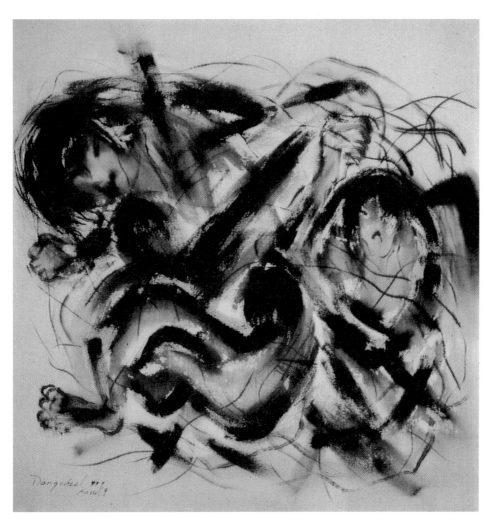

인간 100x100 천 위에 먹

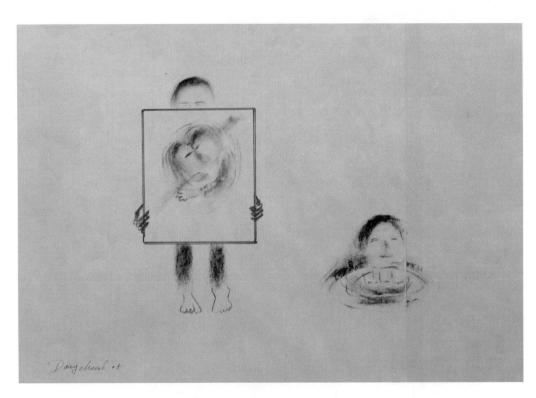

나르시즘 30x40 종이 위에 목탄

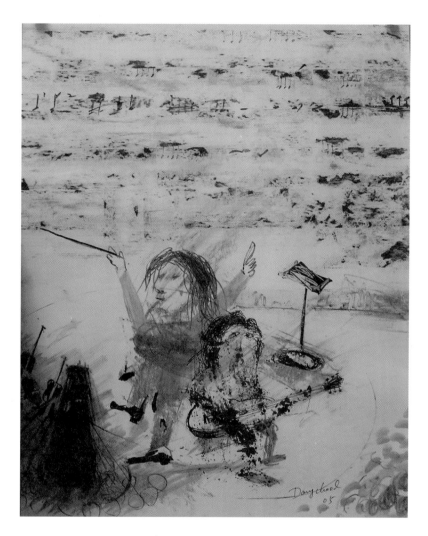

연주 30x40 종이 위에 목탄

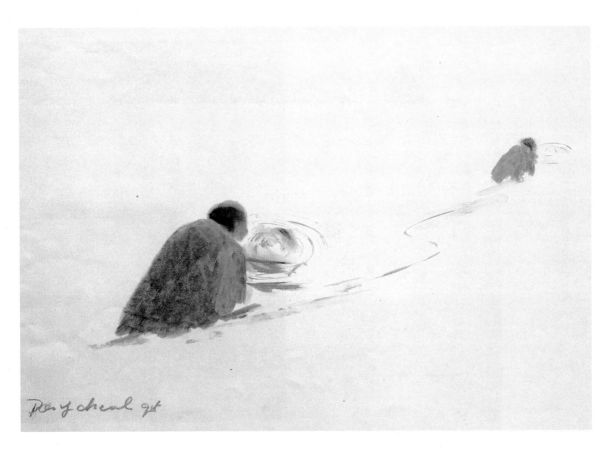

나르시즘 30x40 종이 위에 목탄

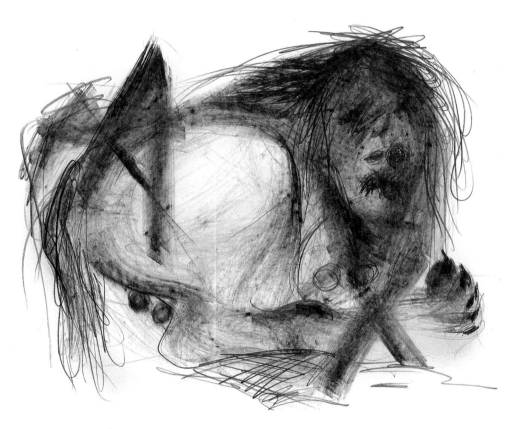

인간 30x40 종이 위에 목탄

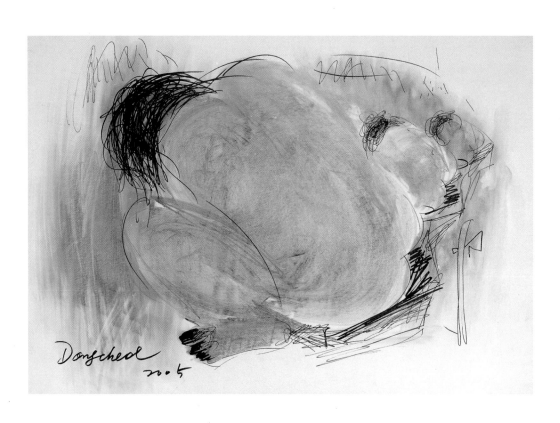

목욕탕 풍경 30x40 종이 위에 목탄

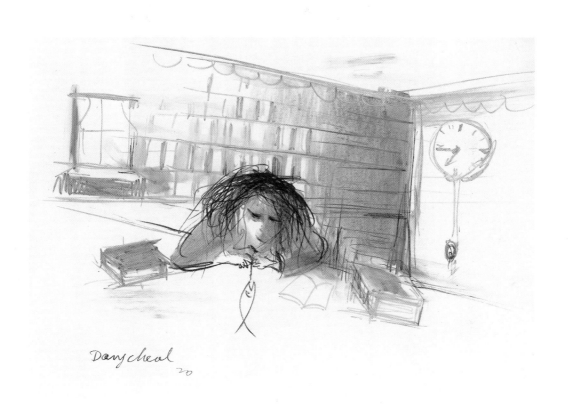

인간 30x40 종이 위에 목탄

인간 20x30 한지 위에 먹

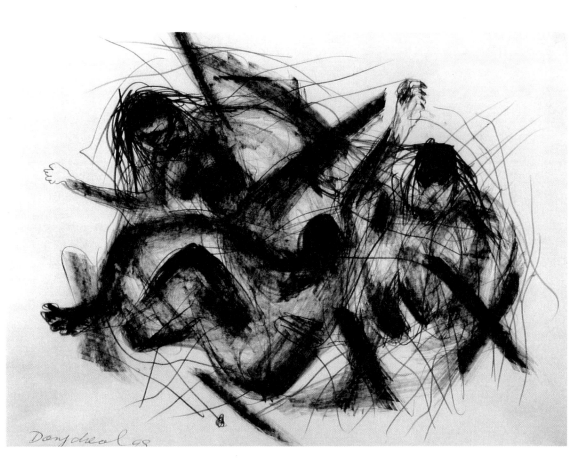

인간 30x40 종이 위에 목탄

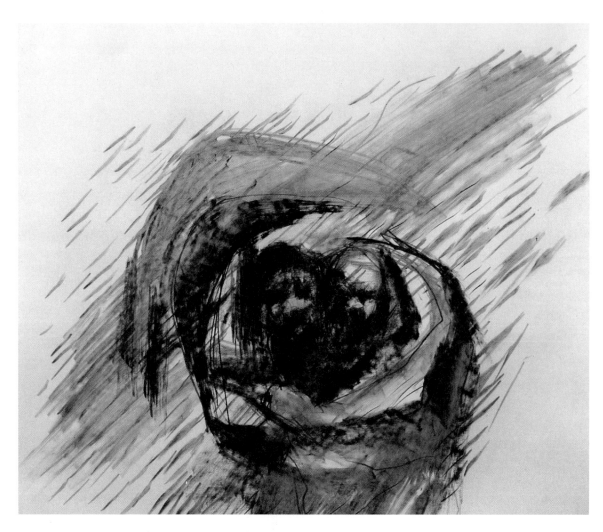

인간 30x40 종이 위에 목탄

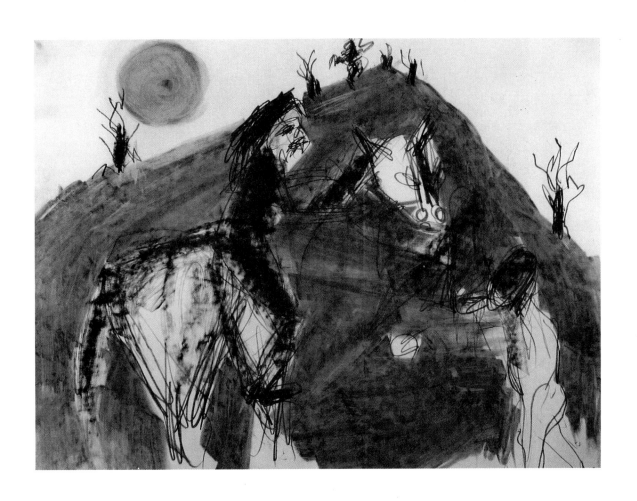

인간 30x40 종이 위에 목탄

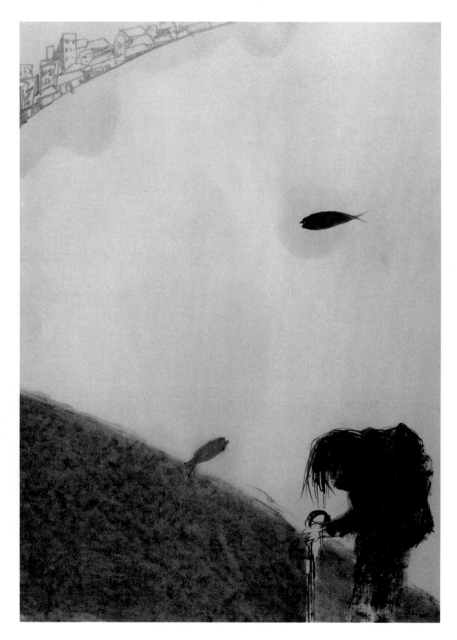

인간 30x40 종이 위에 목탄

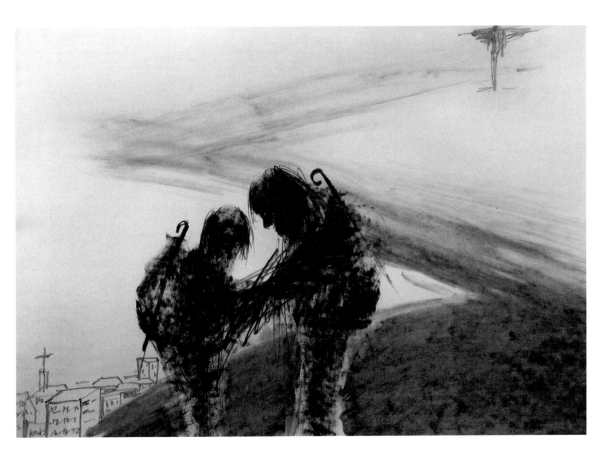

인간 30x40 종이 위에 목탄

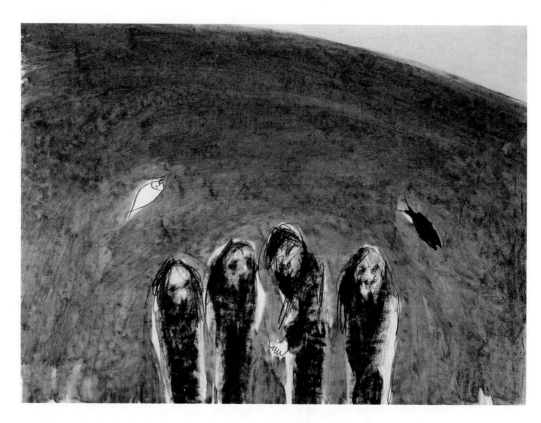

인간 30x40 종이 위에 목탄

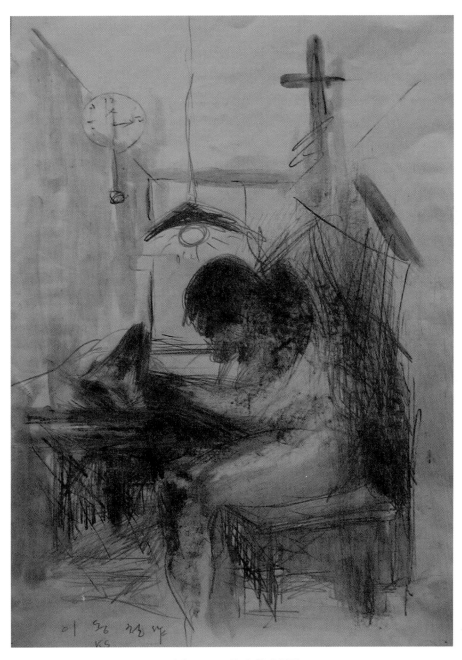

인간 30x40 종이 위에 목탄

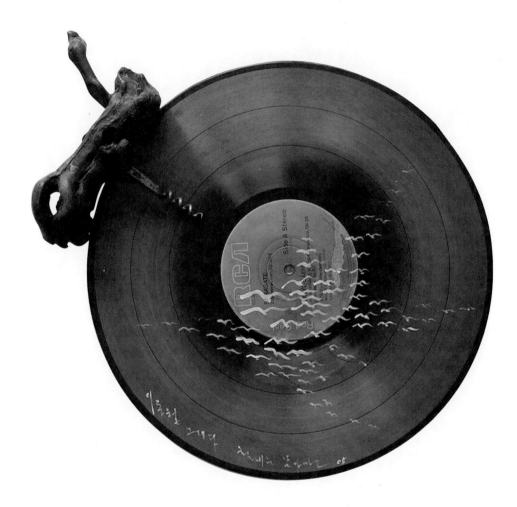

철새는 날아가고 레코드판 위에 유화, 오브제

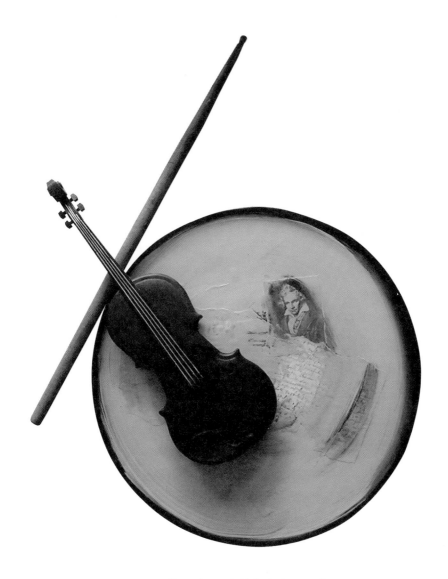

추모 레코드판 위에 유화, 오브제

이동철

주소: 경북 경산시 사동 우방아파트 101동 1211호

연락처: 017-224-7123

이메일: leedongcheol@korea.com

학력

1995-2000 국립 Kassel 미술대 (독일)

 조형예술학과 및 동 대학원 졸 (지도교수: Reiner Kahlhardt)

1997 국립 사천 미술대학 1년 수학 (중국)

1991 중앙대학교 예술대학 서양화과 졸

개인전

2005 다빈치 갤러리(서울). 갤러리 velvet(서울). 갤러리 미술광장(대구).

2003 노화랑(서울). 갤러리 스페이스빔(인천).

2001 관훈미술관(서울).

2000 갤러리 Haus der Jugend(독일).

1998 상해 주지쟌 미술관(중국). 갤러리 마담포래(서울).

1997 사천 아카데미 미술관(중국).

단체전/국제전

2005 포천 현대미술전 반월아트홀(포천). Japan Korea contemporary Art전(조흥갤러리)

2004 Japan Korea contemporary art (일본)

 〈상상의 시간〉 다빈치 갤러리 (서울)

2003 Trick 동덕여대 큐레이터학과 기획(서울)

2002 〈천개의 눈, 천개의 길〉 관훈미술관, 덕원미술관 (서울)

〈한일 교류 Impect전〉, 국립 창원대학교 주최 (창원 성산 아트홀)

〈생명 포스터전〉, 상지영서대학 주최 (원주)

2001 〈드로잉 힘〉 갤러리 다임 (서울)

2000 〈Kunst, Korea, Kassel전〉 (독일)

Marburg시 미술협회 (독일)

1999 〈Natur, Mensch전〉 하르츠시 (독일)

현 국립 창원대학교, 전남대학교 . 상명대학교 출강.

이동철

LEE, DONG-CHEOL

How can I paint, make, present?

1판 1쇄 펴냄 | 2005년 10월 21일

편집 | 김장호 디자인 | 이유진

다빈치⁾기프트

제2000-8호 (2000.6.24)

121-801 서울시 마포구 서교동 375-23 카사플로라

전화 | 02_3141_9120 팩스 | 02_3141_9126

이메일 | 64091701@naver.com

ISBN 89-91437-51-6 03600

blooming young art Kim si ha

꽃피는 젊은 예술 김시하

다빈치'기프트

Contents

vol 4.

예술가의 정원 artist's garden

김시하의 예술극, 제1막 예술가의 정원

김최은영(미학)

김시하의 작업을 두고 혹자들은 '다양하다' 라는 표현을 사용한다. 물론 그러한 빌미를 제공한 단초들은 작업 곳곳에서 발견되며, 그것들은 '달콤한' 이라는 단어로 시작하는 문자작업을 위한 석고틀부터 〈꽃피는 젊은 예술〉을 위한 파이프와 모조꽃다발, 그리고 〈예술가의 정원〉으로 이어지는 아크릴과 크리스털 등의 재료를 통해 더욱 그러하게 보여 진다. 그러니 아무리 시대 순으로 그녀의 작업을 정리해 놓는다한들 짧은 기간 이루어진 이 젊은 작가의 넘치는 에너지를 '다양성' 이라는 단어로 귀결시키는 것은 어쩌면 당연한 일인지도 모른다.

그러나 그것은 속단에 불과하다. 김시하의 지금까지의 작업은 마치 장편극 '김시하 예술극'의 1막 정도로 해석된다. 그 1막 안에서 제1장 '꽃피는 젊은 예술(파이프)' 과 제2장 '바로 곁(식물조각)', 제3장 'TEXT(문자작업)', 그리고 제4장 '예술가의 정원' 순으로 극이 흐르고 있다.

이 극에 등장하는 모든 장면들과 장치는 결국 그녀의 일상이며, 여성이면서 동시에 작가인 꿈의 단편과 삶의 모습인 것이다. 김시하는 쪼개져서 들어오는 단편들의 이미지를 하나의 작품으로 풀어내면서 단순화된 코드보다는 은유적 표현을 통해 보여주는 방법을 택한다. 따라서 그녀의 작업은 발상자체는 소멸된 채 하나하나마다 무언가 진리나 이데올로기의 담론처럼 보일 수 있으며, 보통의 시선은 여기서 멈추기 쉽다. 그러나 보다 자세히 들여다보면 재미있게도 원점인 이미지의 단면으로 돌아가고 있음을 발견해내게 된다.

꽃피는 젊은 예술가를 희망하여 무한대로 뻗어가고 싶은 욕망의 파이프들은 낱개로 이어진 삶의 연결고리와 함께 막연히 나아가는 희망사항일 수 있으며, 작가이면서 동시에 어머니일 수

밖에 없는 그녀가 가장 사랑하는 대상들에게 생활에서 부딪히는 말로 표현하기 부적절한 스트레스를 〈달콤한 당신을 사랑해〉를 통해 역설적으로 풀어낸다. 파이프에서 시작한 예술가의 꿈이 꽃으로 피어나기 시작할 즈음 〈개화, 청춘예술〉이 가속 페달을 밟고 있는 자신을 향해 스스로 제어장치를 가동시킨다. '관조'. 무언가를 한 발자국 떨어져서 객관적으로 바라봄을 뜻하는 이 단어는 예술이라는 울타리를 벗어날 수 없는 그녀의 삶을, 정원이라는 공간으로 대치시켜 풀어 놓는다. 그렇게 그녀는 솔직한 신세대의 목소리로 예술가의 욕망을 정직하게 드러내면서도, 정직이란 단어를 방패삼아 빠지기 쉬운 함정인 진정성에 대한 염려를 잊지 않고 있다.

이러한 그녀의 작업을 꾸준히 바라보면서 불과 몇 달 전과 또 달라져있는 김시하를 목격한다. 2회 개인전 〈예술가의 정원〉을 위해 준비한 작업을 막상 전시장 디스플레이에서 과감히 포기해버리는 예사롭지 않은 결단을 보여준다. 마치 문리가 트이듯 멈추어야 할 때를 알아버린 것처럼, 버려지지 않는 욕심과 포기할 수 없는 희망 사이에서 덜어내는 작업을 통해 희망 쪽에 가까운 노선을 잡은 김시하는 그래서 더욱 진중해 보일 수밖에 없다.

물론, 〈예술가의 정원〉 역시 작가적 욕망을 담아놓은 풍경이기는 하다. 숨길 수 없는 속내를 연못 속에 자리 잡은 별자리처럼 보이도록 착시효과를 이용한 아크릴판 위에 조용하게 얹는다. 흔들리는 아크릴판은 흡사 수면처럼 흔들려 보이고 위에서 내려다보는 효과를 위해 주변에 산책로를 만드는 설치가 병행된다. 작가는 친절하게도 흔들리는 수면에선 쉽사리 파악되지 않는 별자리를 지도를 통해 상세하게 설명해준다. 드로잉 속에 등장하는 오각형의 별자리는 작가의 창작물로 별이 되길 희망하는 작가의 속내를 별을 감싸 안을 수 있는 형태로 살짝 덮는다. 그리고 이러한 작업을 위해 선행된 드로잉에서 작가의 사고전개의 단초들을 엿볼 수 있다. 작가는 순수한 드로잉이라 칭하는 일련의 작품들 속에서 이미 파이프 작업의 구조물과 같은 구도와 꽃나무 작업과 같은 중심의 기둥을 둘러싸고 있는 붉은 조형물을 발견하게 된다. 이러한 단초들을 통해 김시하의 작업들이 갖고 있는 연관성과 맥락을 발견하게 된다.

작가는 거기에 시적 언어처럼 조형언어를 사용한다. 물론 모든 조형언어는 문자언어보다 함축적인 미를 가지고 있다. 그러나 김시하의 작업은 일상과 예술과 꿈에 이르는 보편화된 개념을 통시적으로 보다 극대화시키고 있다. '스타=별', 그것을 꿈꾸는 예술가라는 단순한 대상을 직설법처럼 보여주듯 별자리를 등장시키지만 결국 우리가 목격하는 것은 밤하늘과 밤하늘이 그대로 담긴 흔들리는 연못이기 때문이다. 이러한 은유를 통해 이미지를 환원시키는 가운데 전시공간은 설치물과 드로잉의 구별 없이 한 권의 연작시처럼 서로 맞물려 돌아가는 풍경을 연출해내고 있다.

정원이라는 공간이 주는 익숙한 개념을 그대로 차용하여 연못가를 내려다보며 거니는 동안 관람자는 작가가 의도한 대로 물 속을 바라보는 듯 착각을 일으킨다. 그러는 동안 물 속 같은 풍경은 반짝이는 인공의 별들로 인해 하늘로 보여 지고 만다. 여기에 덧붙여 휴식이라는 단어가 떠오르는 공간인 정원에서 잠시 쉬었다 갈 작은 의자와 차 한 잔 나누며 담소할 수 있는 카페 같은 공간도 등장한다. 그 공간을 자유로이 누리면서 차츰 김시하가 제공한 이 공간에 대해 우리는 원래 그 자리에 있었던 것처럼 익숙해지며 동시에 어렵지 않은 동의를 내리게 된다. 전시장이라는 공간을 인지하고 바라볼 수밖에 없는 선행된 경험치를 가지고 있는 관람자에게 기존의 개념을 망각하도록 자연스레 유도하고 있는 예술가의 정원인 것이다.

젊은 예술가의 욕망을 뻗어가는 파이프로 시작하여 관조하는 정원으로까지 다다르게 한 '김시하 예술극'의 제1막은 이렇게 보기 좋게 결말지어 진다. 하루 종일 이야기해도 마르지 않는 이 작가의 뜨거운 가슴과 현실을 바라보는 현명한 눈동자 속에서 즐겁게 거니는 산책 같던 예술가의 정원은 그녀가 그려낼 제2막이 어떤 풍경일지 궁금하게 만들어 버린다. 그것이 바로 작가 김시하의 힘이다.

Kim Si-ha' s Art Drama, Act 1. The Artist' s Garden

Kim- Choi, Eunyeong(aesthetician)

Some uses the word, 'diversity' when stating about Kim Si-ha' s works. Of course, they are diverse, and it can be when as we see the materials used in her works, the plaster frame for text work which starts with the world, "sweet", pipes and imitation flower bouquet for ⟨blooming young art⟩, and acrylic and crystal for ⟨artist' s garden⟩. Though we arrange her works in chronological order, it is very natural to call her strong energy revealed in her works, that is even shown in short time, 'diversity'.

However, it is just a hasty conclusion. So far, Kim Si-ha' s all art works belong to a "Kim Si-ha' s full-length art drama, Act 1". It is developed in followings the scene 1 'blooming young art (pipe)', the scene 2 'Right Near(plant piece)', the scene 3 'Text(text work)', and the scene 4 'Artist' s garden'. Every scenes and sets in this drama represent her daily life. They are very feminine, and they are parts of her dream and life. Kim Si-ha chooses metaphor than a simple code to make split fragments of images into art works. Therefore, her works can be seemed some truth or ideological discourse. This covers the orginal concept of her works and usually prevents our views from more proceeding. However, once we look inside her work carefully, we can find that her works return to the original point, the fragments ofimage.

Wishing to bloom as an young artist, the pipes can be interpreted as her desire to stretch out infinitely and hope of life connected with others, and in ⟨I love you⟩, she who is a

mother and artist as well, paradoxically relieves stress from the things that she loves and also has conflicts with, though it can not be verbally expressed. With ⟨blooming young art⟩ She gears up herself who presses on an accelerator at the moment her dream as an artist starts blooming through pipe works. Contemplation, the word that means to look at something objectively just one step behind, releases her life that is boundedwith the fence named art into another space, a garden. Likewise, she honestly exposes her desire as a young artist, and at the same time, she does not forget to consider the sincerity that can easily be trapped under the shieldof honesty.

Having seen her works continuously, I can observe she comes changed in just few months. In displaying, she showed surprising determination that she gave up the work prepared for the Second Personal Exhibition, ⟨artist's garden⟩. She seemed to know when to stop just like a wise man who knows when to open. Between storng desire and earnest hope, she chose the latter as lessening her works. This makes her more dignified.

Of course, [artist's garden] is also a landscape that contains the artist's desire. Her unconcealed inner desire is put on the constellation in the pond that is made by the optical illusion on the acrylic board. Shaking acrylic board looks like water surface, and pathways are designed for viewer to look down the board. Kim Si-ha kindly explains the constellation on the map in details. The pentagon shape constellation in her drawing smoothly covers her desire to be a star. In her drawings, I can see where her ideas came from. She already has drawn the red structure with center pillar.This seems to be the base for pipe work and flowering work, showing interconnection and interrelation in her works.

Kim Si-ha uses a formative language like a poetry language. Undoubtedly, the formative language contains more implied meaning than text. However, Kim Si-ha's works diachronically maximize the common concept in daily routine, dream and arts. Because what we can see is just the night sky in the shaking pond, though she indicatively matches an artist's desire to the constellation like 'Stardom=star'. This metaphor returns to the image, and the gallery space makes scenery being in gear and making circles like a series of anthology, not distinguishing installation from drawing.

While audiences walk around the pond with the familiar concept of the space-garden, Kim Si-ha makes them have illusion to look down the water. The scene of pond turns to the night sky with twinkling artificial stars. In addition, there is also a small chair to rest in the garden occuring the word, 'relax' and a space to chat with a cup of tea like a cafe. Enjoying freely the space, we are getting familiar and conclude easily as if we are there from the beginning. The artist's garden makes the audience who has prejudice about the space called "gallery", forget the previous concept about the space.

Like this, Kim Si-ha's art drama, act 1 has happy ending that is from stretching pipe to show a young artist's desire to the contemplative garden. Her passionate heart wouldn't be dried out even if she continuously talks for all day long and artist's garden that is like happy stroll in her wise eyes to see the reality makes me expect her next art drama, act 2. This is the artist, Kim Si-ha's ability.

예술가의 정원 설치전경
Artist's garden installation view

예술가의 정원 크리스탈, 조명, 아크릴 650x550x90cm 2005
Artist's garden Crystal, lighting, Acrylic

예술가의 정원 설치전경
Artist's garden installation view

예술가의 정원 부분 Artist's garden Part

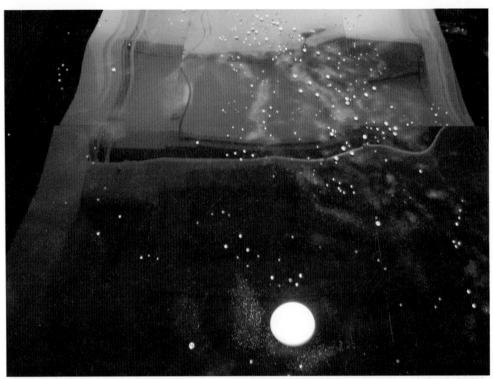

예술가의 정원 부분 Artist's garden Pa

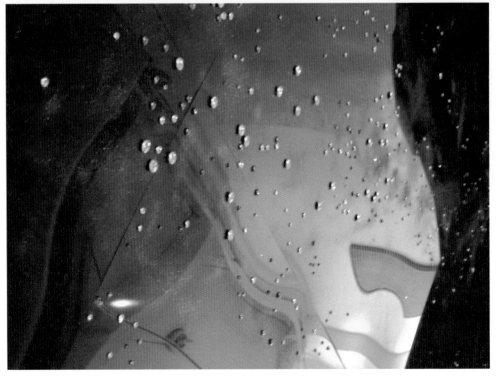

컨셉 드로잉 종이 위에 펜 29x21cm 2005.
Concept drawing pen of paper

escape

W

예술가의 정원-지도1 부분 나무위에 드로잉 100x80x10cm 2005
Mapping I part drawing on wood

예술가의 정원-지도 설치전경 2005
Artist's garden- Mapping insrallation view 2005

예술가의 정원-지도2 나무 위에 드로잉 36x25cm 2005
Mapping II drawing on wood

예술가의 정원-지도3 나무 위에 드로잉 18x18cm 2005
MappingⅢ drawing on wood

예술가의 정원-지도1 나무 위에 드로잉 100x80x10cm 2005
Mapping I drawing on wood

예술가의 정원-지도1 부분 나무 위에 드로잉 2005
Mapping I part drawing on wood

컨셉 드로잉
Concept drawing

예술가의 정원-**부분** 사진, 드로잉, 조명 300x200x250cm 2005
Artist's garden Part Photograpghy, drawing, lighting

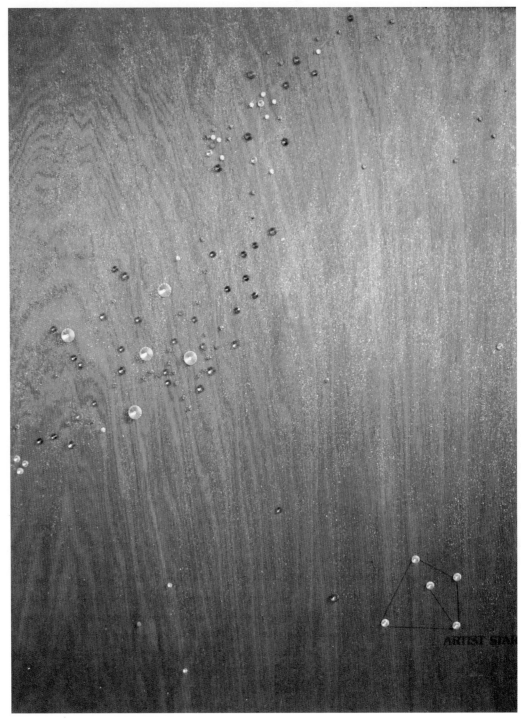

예술가의 정원-부분
Artist's garden-Part

예술가의 정원-설치전경 사진, 드로잉, 조명, 나무, 크리스탈 300x200x250cm 2005
Artist's garden insrallation view lighting, Photograpghy, drawing, wood, crystal

미래정원 설치전경 F·R·P, 조화, 조명등 270x270cm 2005
Future farden installation view F·R·P, arttificial flower, lighting.

미래정원 부분 Future garden Part

미래정원 부분 Future garden Part

미래정원 **Part** Future garden story

미래정원 설치전경 Future garden installation view

미래정원 드로잉 Future garden drawing.

미래정원 이야기

김시하(concept story)

칸트라 여신은 어느 순간부터 달이 아주 붉어지고 있다는 것을 알았다. 오염된 이곳에서 달은 더 이상 살 수 없었다. 그녀는 이 사태를 해결해야만 했다. 아니면 모든 차원, 공간이 그 어떤 생명체도 살 수 없는 끔찍한 공간이 될 것이 분명했다.

그녀는 조심조심 달을 건져 올렸다. 그리고 속을 파내기 시작했다. 누군가에게 들켜서 일을 진행하지 못할까 두려워하면서도 정작 그녀가 두려워하는 것은 그녀가 받게 될 벌이 아니었다. 그녀는 생명의 근원, 모든 생명의 어머니인 달이 그 고유의 빛을 잃는 것이 두려웠다. 그것을 위해서 그녀는 그 어디론가 달을 보내야만 했다.

작업은 순조롭게 진행되었다. 그녀는 속을 다 파내고 그 속에 생명을 심기 시작했다. 그 생명들은 달이 오랜 여행 중에 그 빛을 간직하도록 도와줄 것이다. 녹색 잎사귀의 커다란 식물들과 꽃, 향기가 진한 씨앗과 열매들.

이윽고 작업을 마친 그녀는 달을 저 먼 허공 속으로 쏘아 올렸다. 이제 그 달은 시간과 공간, 차원의 문을 지나 그 어딘가에 도착할 것이다.

그녀의 할일은 끝이 났다. 그녀의 주변은 온 통 깜깜했고 아무런 빛도 없었다. 사람들의 아우성 속에서 모든 생명체는 급속히 말라죽기 시작했다. 그녀의 숨소리도 가빠지고 힘이 빠졌다. 그녀에게도 때가 온 것이다.

하지만 그녀는 더 이상 죽음이 두렵지 않았다. 죽어가면서 그녀는 생각했다. 다른 차원의 사람들은 그게 무엇이라고 생각할까.

"달, 우주선, 혜성, 아니면 생명체?"

Future Garden Story

Kim Si-ha(concept story)

Cantra(moon's goddess) noticed that the moon was getting red from a certain moment. The moon could not live here in polluted place. She had to solve the state of this situation. Otherwise, it was obvious that no living creatures could live in all dimensions and spaces, and it would turn to be miserable places.

She brought out the moon carefully, and started digging up inside of it. She worried about to be stopped doing by someone who found her, but actually it was not because of the punishment. She worried about if the moon, who is the mother of all living creatures, would loose her unique light. For that reason, she had to send the moon to somewhere else.

It worked out smoothly. She dug the inside of the moon and started to plant living things. The lives would support her to keep the light during the moon's long journey. The huge plants and flowers with green leaves, and the seeds and fruits having deep perfume.

Finally, after finished her performance, she shot up the moon toward the long way of empty air. Now, the moon would arrive somewhere in the air by passing the doors of time, spaces, and dimensions

Her duty was over. Her surroundings were all black and there were no light at all. While the people screamed out, all the living creatures were deadly dried out and started loosing lives. She started also gasping her breath and weakening. It was time for her too.

However, she was no more afraid of her death.

Getting die, she was thinking. What do the people in another dimension think about it?

"Moon, Space ship, Comet or living creature?"

vol 3.

오브제와 텍스트 object and text works

진실 신문지 위에 드로잉 21x30cm 2006
Truth drawing on newspaper

작은 공 신문지 위에 드로잉 21x30cm 2006
Small ball drawing on newspaper

긍정적인 테이블 신문지 위에 드로잉 21x30cm 2006
Postive table drawing on newspaper

가난한 예술 신문지 위에 드로잉 30x21cm 2006
Poor Art drawing on newspaper

쏟아지는 아트 신문지 위에 드로잉 21x30cm 2006
Pour Art drawing on newspaper

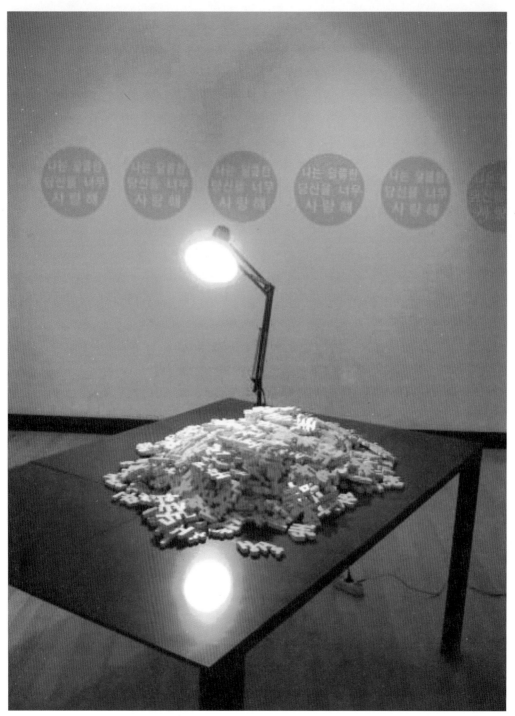

나는 달콤한 당신을 너무 사랑해 F·R·P, 조명, 테이블, 150x100x160cm 2005
I love sweet you F·R·P, lighting, table

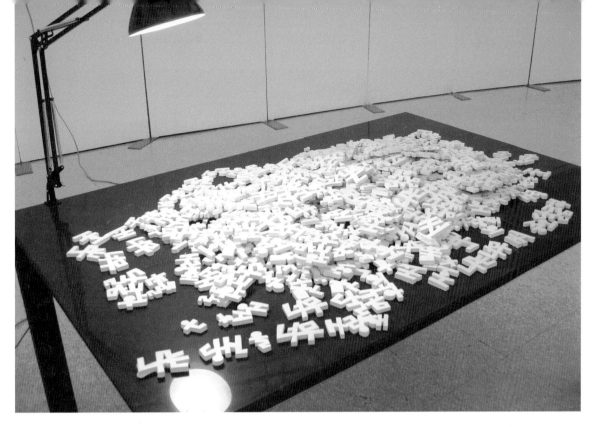

global artist project-

영어로 꿈꾸기-불가능은 없다. 외국인 앞에서도 술술 나오는 영어

★영어로 이

세상

당신의 작품의 의미는

Global korean project
씨트지, 글자작업 340x200cm 2005
Global korean project textworks

긍정적인 자리매김 설치전경 실, 조화 150x150x50cm 2003
Poistive seat Installation thread, flower

궁정적인 자리매김 부분 Poistive seat part

기억된 영광 나무, 석고 15x15x40cm 2001
Remember glory wood, plaster

긍정적인 테이블 나무, 경석고, 철 140x140x180cm 2003
Poistive table wood, plaster, iron

사소한 상추 위에 드로잉 25x30cm 2003
Trivial drawing on lettvce

『자연의 기둥』
도자기기둥
입체조각 (2004년 작)

The Table

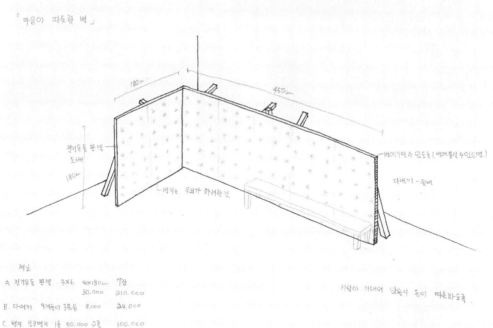

『마음이 따뜻한 벽』

180cm
450cm

전기온돌 판넬
도배

180cm

벽에기댈수 있도록 (벽에붙일수 있으면)

다리끼 - 뒷면

벽지는 무늬가 화려한 것

사람이 기대어 앉을시 등이 따뜻하도록

제 요

A. 전기온돌 판넬 3×6 90×180cm 7장
 30,000 210,000

B. 다리끼 9개들이 3묶음 8,000 24,000

C. 벽지 실크벽지 1롤 50,000 2롤 100,000

D. 도배연경 100,000

Concept drawing 21x29cm 2004

paper.

2005.1.20.

Concept drawing 12x18cm 2005

2004. 9. 1 Suhokyo

한부분만입체.

두툼한 천

꽃·나비·새등이 있는 천.
이 부분중 한 부분은 입체로
제작.

입체 식탁보.

궁정적인 TABLE 5-1

자라나는 테이블 나무, 스펀지 80x50x90cm 2003
Grow table wood, sponge

코끼리의 가벼움 사진, 맥도날드 코끼리 20x25cm 2001
Elephant's weight photography, Macdonald elephant

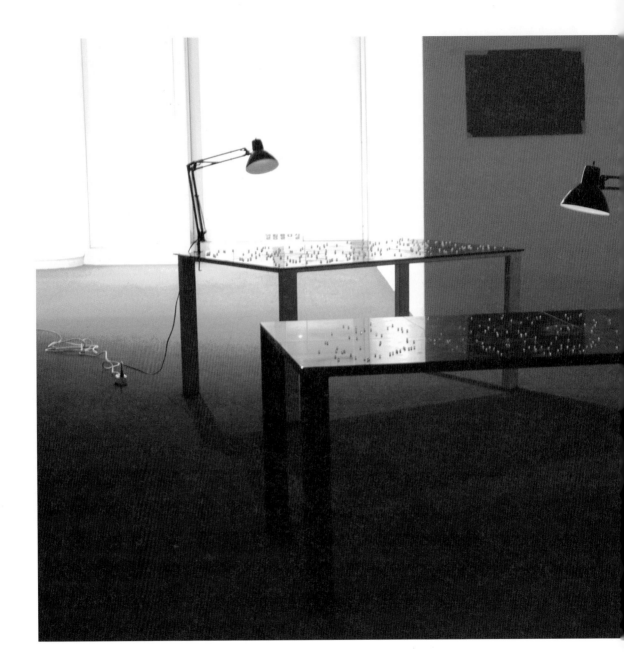

별별 테이블 반짝가루, 별사탕 350x200x140cm 2003
Star star table twinkling powder, star candy

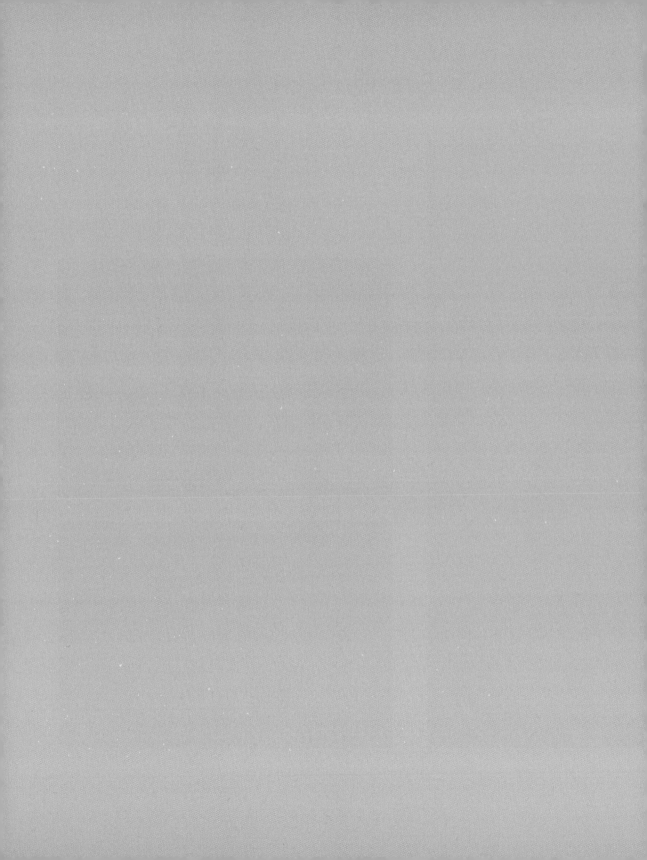

vol 2.

바로 곁 within reach

김시하 '예술가-되기'의 전략과 방법론

전민정(미술평론)

김시하의 작품을 읽는 방법은 두 가지가 존재할 수 있다. 첫째는 매체로서는 절대로 만만치 않은 파이프나 인조넝쿨로 요리해 둔 예술적 상황을 시각적으로 즐기는 것이고, 두 번째는 이 단계를 넘어 작가가 이야기하고 있는 주제 '예술가-되기'를 음미해 보는 것이다. 그러나 실제로 첫 번째 단계를 거쳐 두 번째 단계로 자연스럽게 진입하는 경우는 드물고, 대부분이 첫 번째 단계에서 각자의 해석과 방향으로 김시하의 작품을 뜯어 가져가게 된다. 작가의 손을 떠난 작품이 공공적인 독해의 대상으로 전이되고 보는 이의 시점과 관점에 따라서 고유한 콘텍스트를 형성한다는 점에서 김시하의 '바로 곁'이라는 명제는 효과를 발휘한다.

처음으로 그녀의 작품을 본 것은 1998년 성대 앞 종로분식 정문에 걸린 앵무새 그림의 액자였다.(〈바로 곁〉, 종로분식 프로젝트) 그 공간은 80년대 대학가 운동권 문화가 주인 아주머니에 의해서 여전히 지켜지고 있던 공간으로, 비현실적이면서도 상당히 음울한 냄새를 풍기는 공간이었다. 그런 공간에 김시하의 작품은 화려하고 섬세한 명랑조의 앵무새였는데, 그것은 무척 재미있고 역설적이면서도 의미심장한 작품이었다. 시간도 흐르고 많던 운동권들이 떠나갔어도 항상 그 자리를 지키고 있는 주인 아주머니에 대한 예우의 의미도 들어있다.

그러나 내가 본격적으로 읽고 싶은 부분은 첫 개인전(2003년, 성보갤러리)에서부터 시립미술관에서 보여준 〈개화청춘예술〉(2005)에 이르기 까지 일관되게 작가가 말하고 있는 '예술가-되기'라는 부분이 작품의 시각적 연출과 어떤 관련성을 맺고 있는가 하는 점이다.

작가 김시하가 일전에 지나가듯 한 말이 있다. "삼십대 중반까지 미술계에 어느 정도 자리를

굳히지 못한다면 아예 작업을 포기하고 좋은 작업을 하는 작가를 후원을 하겠다"는 것이다. 작품으로 승부를 걸어 보되, 아니라면 과감히 다른 작가를 지원하는 것이 예술에 더 보탬이 된다는 생각이다. '모 아니면 도'라는 식의 분명한 의지를 엿볼 수 있지만 사실 이런 마음자세가 아니면 한국에서 기혼의 여성작가가 가정과 더불어 작업을 한다는 것이 얼마나 힘든 일인지 우리는 알고 있다.

학원이나 화실이라도 차려서 경제활동까지 하려고 하면 그야말로 몸이 두세 개라도 있어야 할 지경이 된다. 그러나 이런 부수적인 일이 생겨버리면 아무래도 작업에 투여할 시간이 줄어 작품의 밀도가 떨어지는 것은 당연한 결과다. 작가들은 매 순간 이런 현실적인 부분에서 흔들리고 있다. 변변한 작가지원제도나 예술가 사회보장제도 하나 없는 현실에서 '예술가-되기'는 철저하게 개인적인 선택으로, 변칙적인 삶을 살아가는 자유로운 영혼 때문인 것으로 미화된다. 이런 현실 조건 속에서 작가 김시하는 아직도 작업을 하고 있고 아마도 계속해서 작업을 하리라 본다.

작가는 풀이나 식물 같은 자연물을 작업에 많이 끌어들이는데, 이는 자연의 원리와 예술의 원리를 은유적으로 연결시킨 작가만의 어법이다. 나는 두 요소, 예술과 자연의 속성 사이에서의 유사성을 보기보다는 그녀의 교묘한 설치 방식 속에서 오히려 '예술가 되기'의 욕망과 방법론 같은 것을 읽게 된다.

풀, 앵무새, 파이프(생명을 전달시키는 매개체로 본다면 이 또한 자연물이다), 넝쿨 등 김시하가 '인공적 환경' 속으로 끌어들인 자연물은 진짜 살아있는 자연물인 경우도 있지만 대개는 모조로 제작된 것들이다. 즉, 작가는 생태적인 개념에서 자연물을 이용하기보다는 우리 주변에서 가장 쉽게 '자연성', '생명력'을 인식하게 만드는 익숙한 사물을 선택했다고 보인다.

문제는 이러한 유사자연물이 배치되는 현실공간과의 '긴장'이다. 자연물은 메타포로서 '예술가의 의지'이며 태도이다. 이것이 비집고 들어가서 자리를 잡으려는 건조된 환경은 '기존의

사회이며 관습화된 예술계' 이다. 이는 곧 '남성적인 문화와 질서' 에 비집고 들어가 작가로서 자신의 위치를 굳히고자 하는 '여성작가의 욕망' 이기도 하다.

김시하가 자연물을 매만지는 방식은 동네 아주머니가 소소하게 가꾸어가는 작은 화분, 화단에 심어진 상추나 배추, 파 같이 정답고 소박한 방식이 아니다. 마치 천적을 닮아가는 유기체처럼 '인공성' 에 강하게 밀착하거나 부딪히는 이미지를 연출하고 있다.

초기의 정독도서관에서 콘크리트 틈 사이로 난 풀들은 나약해 보이기 그지없으며, 오히려 콘크리트의 무뚝뚝함과 차가움이 더 세게 다가온다. 작가로서의 자의식이 아직 성숙하지 않았던 시절이어서 그런지 자연물과 인공물의 조우는 '불안' 해 보이기까지 한다.

최근에는 이와 달리 그녀의 자연물들에서 어떤 알 수 없는 '에너지' 를 느끼게 되는데 그것은 현실 미술계에서 작가로서 자리잡기 위하여 그녀가 선택한 방법론이 '아니무스' 를 드러내는 방식으로 전개된 것이 아닌가 하고 생각하게 된다.

특히 〈개화청춘예술〉은 붉은 꽃을 피운 넝쿨 줄기가 하늘로 치솟아 결국 미술관의 천장을 뚫고 빠져나온다. 어떤 묘한 쾌감마저도 선사하는 이 작품에서 남성적 경향을 닮아가던 그녀 자신의 작품이 이를 능가하여 남성적 경향을 오히려 역전시키거나 압도하고 있다.

뮤즈인 여성, 이에 감흥을 받고 자극을 받아 예술을 창조하는 남성작가, 이들이 생산한 예술 작품을 전시하는 미술관과 박물관. 이런 맥락 속에서 보면 〈개화청춘예술〉은 젊은 여성 예술가의 자기 선언임과 동시에 강력하면서도 동시에 부드러운 미술관 테러처럼 보인다.

남성적 경향을 수용하되 중성화되지 않고 고유한 여성적 경향을 유지해 가는 방식은 김시하만의 작업 방식이며, 상황에 따라서 끊임없이 변주됨으로써 다양한 곡선을 그릴 것이기에 앞으로의 작품을 무척 기대하게 만든다.

Kim Si-ha's 'To become an artist' strategy and methodology

Jun Min Jung (Art critic)

There are 2 methods of reading Kim Si-ha's works. First, it is to visually enjoy the artistic circumstance arranged by pipes or artificial plants which are not the easiest medium to handle, per say, and secondly, to appreciate the main topic, 'to become an artist', which the artist tries to explore. However, it hardly happens so that the viewer enters the second stage naturally through the first stage. Most of the time, Kim Si-ha's pieces are being torn off at the first stage by personal interpretations and directions of the audience. By the fact that an artwork, by leaving the artist's hands and being transformed into a subject of public apperception, and creating a unique context according to each and every viewer's point of view, Kim Si-Ha's proposition, "Within reach," proves its effect.

When I saw her work for the first time was in 1998 at one of the fast food stalls in Jongro, located in front of Sung Kyun Kwan University, where her artwork of a framed painting of a parrot was hung at the front gate. (〈Within reach〉, Jongro Fast Food Project) The space kept the fire of college movement of the '80s going, by the wish of the landlady, and had took on the air of impracticality and gloom. And hung in that space was Kim Si-ha's work, a gorgeous and delicately depicted parrot, which was very fun and paradoxical yet meaningful. It also implied gratitude for the landlady, who despite all of the time passed by, still kept her principles in her heart and her place on the street.

However, the part that I wish to read first is the theme of "to become an artist," constantly present from her first solo exhibition (2003, Sungbo Gallery) to this year's 〈Blooming Young

Art) (2005), and to study if it has a certain relationship with the artist's visual production.

There was something the artist Kim Si-ha once said rather accidentally, 'If I could not secure a position until my mid 30's as an artist, I would give it up, and support a capable artist instead." It means that she would take on the challenge of producing her own artworks, but if she does not succeed she would support other artists, for art itself. Her will of "All or Nothing", is obvious in her words, but, in fact, it is well know that without this kind of attitude, it is extremely difficult for a married female artist in Korea to work.

If she plans to manage a private school or a gallery, she would have needed, literally, two of three bodies to handle all the work. However, in the event of such, it is understandable that the substantiality of an artwork would be decreased due to the less time devoted. In reality, the artists are shaken every moment by this. In the reality where there is no good support organization or social security system for artists, 'to become an artist' is perfectly a personal option, which is beautified to be the freedom of spirit leading the irregular life. Under such realistic circumstances, the artist Kim Si-ha has been and will continue pursuing her artistic career.

The artist often uses objects of nature, such as plants in her work; it is her distinct language of metaphorically linking the attributes of nature and that of art. Rather than the similarities between the principles of nature and art, I read the desire and methodology "to become an artist" in her ingenious way of installation.

The objects of nature that Kim Si-Ha has used in her works, such as plants, parrot, pipes (in its role as a medium transferring life, it can be looked upon as of nature) and vines, are sometimes real, but usually artificial imitations. From that fact we can see that the artist had chosen her mediums based on their quality of "easily recognizable" life force of nature, rather than for "naturalness" itself.

The problem is the 'tension' between the spaces where the imitation of nature is installed. The objects of nature are 'artist's will' and attitude as a metaphor. This dry circumstance where it tries to wedge in and settle down represents the modern society and customized art world. It is also the desire of a female artist to settle and secure her position in the current masculine culture and order.

Kim Si-ha's way of touching nature is not like a simple method of a village woman taking care of small potted plant- flower, lettuce, cabbage or green onion. She creates an image of an organic being that through clinging or bumping takes on the shape of a natural enemy.

At first, the grass shooting up between concrete blocks at the Jeongdok Library look so weak and the cold and blunt concrete look so much stronger. The encounter of nature and manmade art looks somewhat unstable because it was when she was not yet mature as an artist.

Contrarily, we can feel unknown 'energy' from her recent nature objects, I wonder if she chose a methodology to display 'Animus' for securing her position in the modern world of art.

Especially, in 'Blooming Young Art', the red flowered vines creep toward the sky, passing through the ceiling of the gallery. In this artwork that gives off a mysterious satisfaction, her own works, which had started to resemble masculine trends, transcends itself and ultimately overpower such trends. Femininity as a Muse, the male artists who are impressed by it, the galleries, art museums and museum that display the artworks they produced- based on such fashion, 〈Blooming Young Art〉 seems to represent a young woman artist's self declaration as well as a powerful yet soft terrorism of gallery.

To accept the male trend but not be neutralized by it and maintain her unique femininity is Kim Si-ha's own mode of operations; diverse curved lines will be drawn by her depending on circumstance, with constant variables, which makes me expect her future works greatly.

개화 청춘 예술 부분 나무넝쿨, 조화 120x120x4800cm 2005 서울시립미술관
Blooming young art Part wood, artificial flower, Seoul museum of art Korea

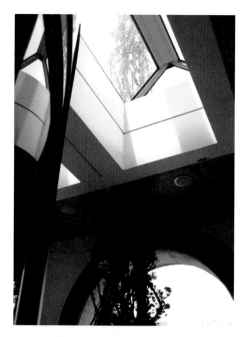

개화 청춘 예술 부분
Blooming young art Part

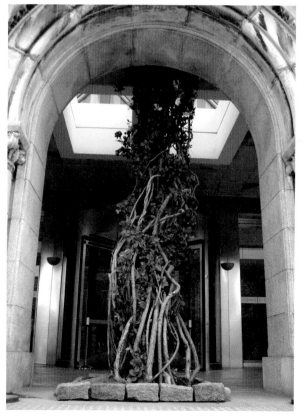

개화 청춘 예술 부분 나무넝쿨, 조화 120x120x4800cm 2005 서울시립미술관
Blooming young art installation view wood, artificial flower Seoul museum of Art Korea

개화 청춘 예술 부분
Blooming young art Part

가변크기

← 연두색 스폰지
한명한면 모두 모양을 내어자른다
기둥은 천정까지
닿아있음

검은나무테이)블

5500mm

3000mm

연두색 기둥

컨셉 드로잉 종이 위에 펜 30x30cm 2003
Concept drawing pen on paper

컨셉 드로잉 종이 위에 펜 30x30cm 2003
Concept drawing pen on paper 071

바로 곁 매트 40x38cm 2003 건물 벽
within reach Matt on wall

바로 곁 흙, 민들레 설치 30x30cm 2003
within reach soil, flower installation view

바로 곁 종이 위에 아크릴 29x21cm 2001 종로 분식 벽, 서울
within reach drawing, paper, Arylic Jongro Fast Food Store, Seoul

바로 곁 부분 ALC블럭, 풀 400x500x25cm 2001
정독도서관, 서울
within reach part ALC Block, plant,
Jeongdck library, Seoul

바로 설치전경 ALC블럭, 풀 400x500x25cm
2001 정독도서관, 서울
within reach installation view ALC Block, plant,
Jeongdck library, Seoul

AM 11:00

PM 01:00

PM 03:00

075

PM 05:00

설치전경
installation view

숨어있는 돌, 소금, 탄광촌 폐옥에 설치 2000
Get in by stealth stone, salt, installation in colliery village

vol 1.

꽃피는 젊은 예술 blooming young art

말하는 파이프

이수향(시인)

파이프는 콘크리트 속에 가려져 있다. 은색 수도꼭지가 아니면 좀처럼 파이프를 찾을 수 없다. 그저 어디 있겠거니 짐작할 뿐. 이제 거꾸로, 콘크리트를 숨긴다. 남은 것은 수도꼭지와 파이프뿐이다. 10층짜리 빌딩에 남은 것은 하늘 높이 솟거나 지평선으로 길게 뻗은 파이프이다.

파이프가 재료의 구태의연함에도 불구하고 설득력을 가지는 것은 바로 이와 같은 생명력 때문이다. 파이프가 가진 강한 확장성, 그리고 생명력을 지닌 물을 전달하는 통로라는 점에서 파이프는 식물의 입맥에 비유된다. 그리고 여기에 작가가 대입시키는 바는 바로 '예술가'이다.

짧지 않은 시간동안 작업실에 틀어박혀 있는 시간을 감내한 작가는 파이프가 작품이 아니면 자신을 쉽게 드러내지 못하는 예술가의 모습과 닮아 있다고 말한다. 강한 생명력으로 다른 세계와 우리가 살고 있는 세계를 연결하는 파이프의 역할을 하는 것이 예술가이지만 누군가가 수도를 틀어주지 않으면 그 존재는 사실 알 수 없는 것이 된다. 그런 특성상 예술가의 근본적인 부분이 파이프라는 매개체를 통해 전달 되는 것이다.

또 하나 눈여겨 볼 점은 작가가 작품을 설치하는 일련의 장소들이다. 작품이 놓인 자리는 유리로 사방이 오픈된 갤러리, 놀이터와 길가 사이 등과 같은 공적인 공간이다. 누구든지 지나가면서 눈을 마주할 수 있고 만져볼 수 있고 쉬어갈 수 있는 곳, 그리고 아주 도시적인 공간. 이는 작품의 특성과 관련이 있다. 즉 파이프와 같이 아주 가까우면서 보지 못하는 것에 대한 일종의 애정의 발현으로, 가려진 것을 드러낸다는 것은 결국 봐주길 원한다라는 역설의 뜻을 지닌다. 여기에

서 그 답을 유추할 수 있다. 결국 작가가 파이프를 통해 쏟아내고자 하는 것은 예술가로서의 욕망이다.

이것은 파이프와 식물, 문자 등 다양하게 전개되는 표현방식 이면에 마치 드러내기 전의 파이프처럼 숨겨져 있다.

예술가로서 자신의 정체성을 찾을 수 있는 길은 작가의 이야기대로라면 아마도 파이프와 같은 여정과 그 분출구에서 오는 것이 아닐까.

The talking pipes

Lee Soo-hyang (Poet)

The pipe is hidden under the concrete. Without the silver tap, the pipe can barely be found, and we can but imagine where it would be. Now, on the contrary, let's imagine that the concrete is hidden. The remaining are only the tap and the pipes. All that remains of the 10-storied building are pipes stretched out toward the sky or the horizon.

Although the materials remain unchanged, the reason that the pipes are persuasive is because of its life force. Figuratively, the pipe plays the role of veins of leaves for the flora because of its ability to expand and carry water. And herein, the point the artist emphasizes is the very 'artistic'.

The artist, who has to be patient in her workplace for a rather long time, says that the pipe resembled someone who cannot expose herself easily unless otherwise by her artwork. It is the artist who plays the role of a pipe to connect this world where we live to another world full of life force; and without anyone turning the tap on, her existence cannot be real. Based on such characteristics, the genuine part of the artist is transferred by the medium of pipe.

In addition, one more thing to pay attention to is the place the artist displays her pieces. The sites where the artworks are displayed are very public spaces such as a gallery with all-around glass walls, playgrounds and sides of pathways-very urban places where passers-by can glance, touch, and take a rest. This is closely related to the characteristic of her artwork. That is,

082

a kind of revelation of affection like the pipe that is located very near but cannot be seen, but, paradoxically speaking, finally wishes to recognize oneself by exposing something hidden. Therefore, the answer can be analogized. Consequently, what the artist wants to expose through the pipe is a desire to be an artist.

It is hidden like the pipe prior to being exposed on the other side of expression of displaying in various ways by pipe, plants, letters, etc.

The unique way of looking for an identity as an artist- isn't it similar to the pipe's journey through an exhaust nozzle based on the artist's theory?

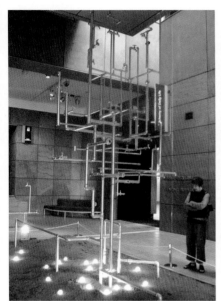 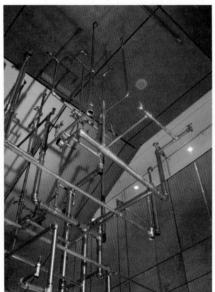

꽃피는 젊은 예술 설치전
Blooming young art installation vie

꽃피는 젊은 예술 수도파이프, 전구, 흙 600x300x650cm 2005 크라이스트 처치 아트 갤러리, 뉴질랜드
Blooming young art waterpipe, lighting, soil in newzeland christchurch art gallery

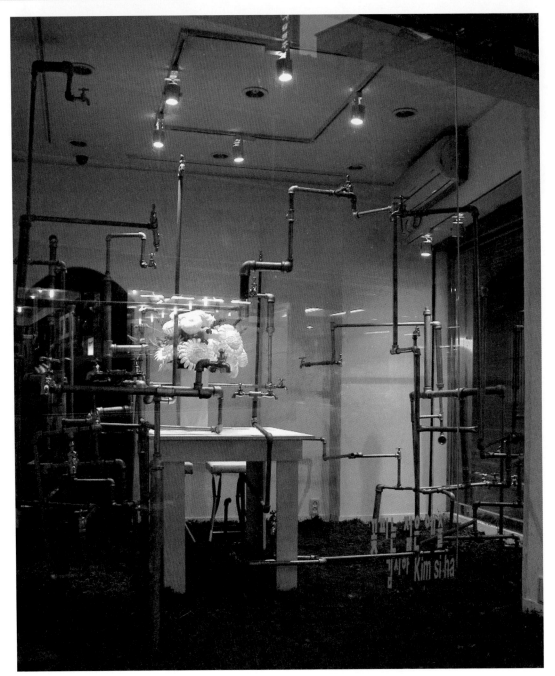

꽃피는 젊은 예술 수도파이프, 흙, 이끼, 테이블 320x350x260cm 2003 1회개인전 성보윈도우갤러리, 서울
Blooming young art waterpipe, soil, moss
1st solo exhibition in Sungbowindowgallery, seoul

꽃피는 젊은 예술 설치전경
Blooming young art installation view

플라워 프로젝트 수도파이프, 식물 1200x200x350cm 2002 홍익대 앞 놀이터,서울
Flower project waterpipe, plant in playground, seoul

꽃피는 젊은 예술 수도파이프 300x150x400cm 2004 다빈치갤러리 앞, 서울
Blooming young art waterpipe da vinci gallery, seoul

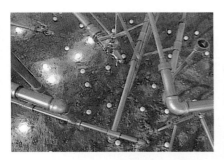

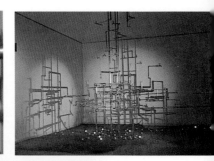

사소한 젊은 예술 수도파이프, 조명, 흙 600x400x900cm 2004 국립현대미술관
Trivial young art waterpipe, lighting, soil
in National museum of conremporary art, korea

꽃피는 젊은 예술 수도파이프, 상자, 조브 'dotdotdot' 전 2002 270x270x270cm 서울
Blooming young art waterpipe, box, jobe 'dotdotdot' exhibition, Seoul

꽃피는 젊은 예술-드로잉 종이 위에 펜 50x44cm 2003
Drawing pen on paper

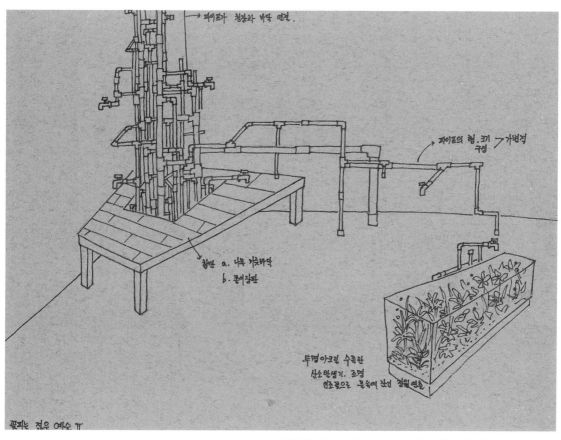

→ 파이프가 천정과 바닥 연결.

→ 파이프의 형.크기 가변경 구성

철판 a. 나무 기둥바닥
b. 풀어집판

투명아크릴 수족관
산소발생기. 조명
연초롱으로 물속에 잠긴 정월 연출

꽃피는 젊은 예술 II

꽃피는 젊은 예술 컨셉 드로잉, 종이 위에 펜 40x30cm 2004
concept drawing pen on paper

conceptual
art opening

-conceptual art opening 은 전시 오프닝에 대한 프로젝트입니다.

전시 오프닝의 다양한 방식들-오프닝 퍼포먼스, 무용, 공연 등 각종 이벤트를 넘어서서 오프닝 상차림이나 분위기까지 개념을 부여해 전시의 성격과 맞게 작품화하는 과정들이 포함됩니다. 글로벌 코리안 아티스트에서는 글로벌화 하는 과정을 보여주면서 동시에 다양한 개인의 의미를 부여하기 위해 공통적으로 사용되는 글라스에 각종 음료를 넣어 취향에 따라 선택하게끔 하는 오프닝을 진행하였으며 채식주의자는 물리적인 공간이 소수자에게 어떤 위미를 부여하는가에 대한 프로젝트로 한 달 여의 전시기간동안 매일 밥상을 차려 스태프에게 제공하는 작품입니다. 또한 유토피아는 예쁘게 쌓아올린 과일로 섬을 만들고 깃발이 꽂힌 이쑤시개로 과일을 먹게 하여 일종의 영토 싸움을 드러내고자 하였습니다. 유토피아는 위와 같은 행위 과정을 거쳐 결국 황폐화됩니다.

- '장소 특정적인' 작품은 오프닝보다도 전시 공간이 더 중요시되는 작품을 말합니다.

즉, 코리안 패스트푸드 레스트룸은 전시 주제인 패스트푸드와 관련하여 동일한 공간이 어디에나 있는 패스트푸드점의 특성을 살린 작품과 역설적으로 한국의 패스트푸드점의 안락함을 가지고 작업한 작품을 설치하였고 신촌의 몽환 카페에서는 바닥 전체를 안락한 스폰지로 대체해 편안함과 안락함을 주는 작업을 설치하였습니다.

-Conceptual art opening is a project for exhibition opening.

It contains a process of production in accordance with the exhibition characteristic that is granted a conception including opening set-up beyond of an event such as various devices of exhibition opening performance, dance, performance, etc. It was an art piece that Global Korean Artist proceeded opening for the purpose of showing the process of globalization as well as giving various personal meaning to be chosen by tastes of beverages putting in the common glass, and as it was a project to show how physical space had a meaning for the vegetarians, the meals were provided to staff during for a month or so exhibition period. And also the Utopia, as an island was made by heaping up fruits beautifully, which could be eaten with tooth picks, it was attempted to expose a territorial fighting. After all, Utopia was abandoned through the process of the above action.

- 'Place specification' The art piece has more meaning of exhibition space than the opening.

Namely, for the Korean fast food rest room, there is an art piece set-up that identical space is focused on the specialty of fast food store wherever the fast food is in related the main topic 'fast food', and there is another art piece set-up stressfully with comfortableness of Korean fast food store; Cafe Monghwan in Shinchon area, it is focused to install the whole floor with soft touch of sponge for the easiness and comfortableness.

Conceptual art opening 유토피아 부분 과일, 테이블, 혼합재료 500x500x700cm 2001 계원조형예술대학
Utopia part Fruit, table, mix media, in gaywon school of art and design University

Conceptual art opening 유토피아 부분 과일, 테이블, 혼합재료 500x500x700cm 2001 계원조형예술대학
Utopia part Fruit, table, mix media, in gaywon school of art and design University

Conceptual art opening-유토피아 부분
Utopia part

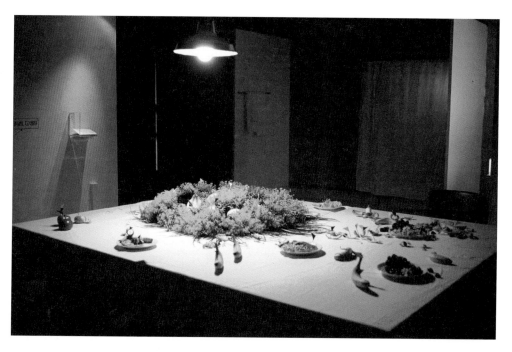

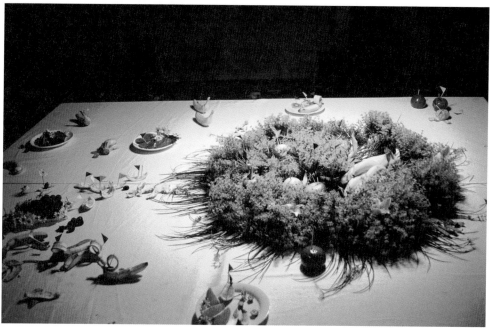

Conceptual art opening-유토피아 부분 설치전경
Utopia part installation view

Conceptual art opening-global korean artist
유리잔, 민화, 조명 180x150x140cm 2005 설치전경
Glass, Folk painting, lighting, installation view

Conceptual art opening-global korean artist 부분 설치전경
유리잔, 민화, 조명 180x150x140cm 2005
Glass, Folk painting, lighting, installation view

낯선 관계가 시작된다.
은밀하고 치열하며 폭력적인 장소에서.....

drawings→

flower vase

table cover

Within Reach

바로 곁, 드로잉 된 테이블보, installation, A studio

컨셉 드로잉 21x29cm 2001
Concept drawing pen on paper

Conceptual art opening-미향이의 생일파티
설치전경 나무, 음식, 조명, 의자, 테이블 250x250x500cm 2001
Mihwang's birthday party installation view, wood, food, lighting, chair, table

Conceptual art opening-식탁 30x30cm photograph 2001
Dinner table, photograph

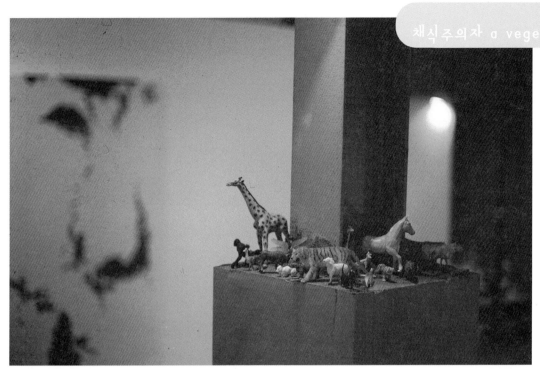

Conceptual art opening-채식주의자, 부분 동물모형완구, 음식, 그릇, 상, 신문, 식물, 나무
450x450x300cm 2000 샘표 간장 공장내에 설치
A vegetarian, part animal toy, vessel, table, newspaper, plant, wood, installation,
in sampyosoy factory. seoul

Conceptual art opening-채식주의자 설치전경
동물모형완구, 음식, 그릇, 상, 신문, 식물, 나무 450x450x300cm 2000
A vegetarian, animal toy, vessel, food, table, newspaper, plant, wood, installation view

풀어진 HYPER SPACE

Hyperspace 에는 사다리
이미 이 공간은 시간과

컨셉 드로잉 종이 위에 펜 21x29cm 2002
Concept drawing pen on paper

않다.

존적 개념을 벗어나 있기 때문인데

우리의 머릿속에는 '어떻게 올라갈까?' 라는
질문과 함께 이 사다리의 존재가
마치 유령과 같이 써겨져있다.
공간의 유령 → 사다리

폭력적이고 은밀한 장소 설치전경, 타일, 샤워커튼, 타올, 조명
300x170x250cm. 2001
The shower room, installation view, tile, shower curtin, towel, lighting

part2 drawing
Forced and covert space-The
shower room

part1

설치전경
installation view

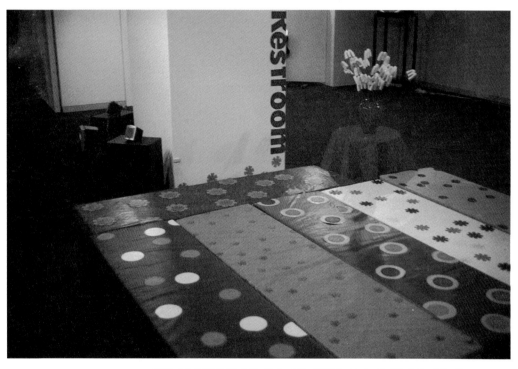

한국패스트푸드 휴게실 설치전경, 천막천, 석고, 테이블 700x700x560cm 2003
Korean fastfood restroom insrallation view, Tentage cloth, plaster, table

꽃피는 맥도날드 석고, 화병, 50x50x60cm 2003
Blooming macdonald plaster, vase

room 1

room 2

room 3

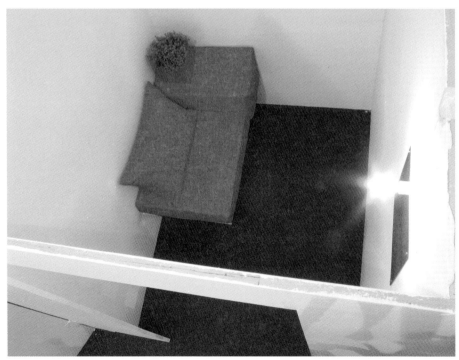

room 4

하이퍼스페이스 천, 조명, 120x80cm의 방 4개 2003
hyperspace cloth, lighting, 120x80cm room four

BIOGRAPHY

김시하 kim si ha

1974. 출생.
1997. 경희대학교 미술교육과 졸업.
2001. 계원조형예술대학교 특별과정 수료.

개인전 Solo exhibition
2003. 꽃피는 젊은 예술 (성보 갤러리)
2005. 예술가의 정원 (다빈치 갤러리 기획초대전)
2006. 파편-드로잉전 (갤러리 더 스페이스 기획초대전)

그룹전 Group exhibition
2000. 제2회 공장미술제 눈먼 사랑 (샘표공장)
　　　제1회 탄광촌 미술제 (강원도 고한 탄광촌)
2001. 무한광명 새싹알통강추 전 (정독 도서관)
　　　종로분식 프로젝트 (명륜동 종로분식)
　　　예술가들은 이미 끔직한 고통을 당하고 있다. (계원조형예술대 조형관)
　　　센 것과 놀기-욕망 (복합놀이문화공간 몽환)
　　　미향이의 생일파티 (계원조형예술대 조형관)
2002. dodotdot 전 (세종문화회관)
　　　 flower project (홍대앞 놀이터)-아트시월선정작가전
2003. Energy 전 (프로젝트 스페이스 집)
　　　패스트푸드 공화국 (광화문 갤러리)
2004. 김공주 궁전 예식장 점거하다 (동부 여성 발전 센터)
　　　익숙한 자리전 (제일은행 본점 로비)
　　　미술관 봄나들이 (서울시립미술관)
　　　일상의 연금술 (국립현대미술관)
　　　열심전 (성보 윈도우 갤러리)
2005. 또 다른 풍경 (파주 출판 도시 보림 출판사)
　　　와우책 문화 축제 '책 놀이터' (홍대 앞 주차장 거리)
　　　열다섯 마을 이야기 (전라남도청사)
　　　금강자연미술비엔날레 2005프로젝트전-(야투 미술관, 수원대안공간 눈,부산 아트 인 오리)
　　　신독립선언문 (남이섬 안데르센 홀)
　　　유쾌한상상 행복한 공작소 전(전주 소리문화의 전당)
　　　미술관 봄나들이-상상공간 속으로 (서울시립미술관)
　　　포트폴리오 2005 (서울시립미술관)
　　　일상의 연금술 (뉴질랜드, 크라이스트 처치 아트 갤러리)
　　　domestic drama 전 (프로젝트 스페이스 집)
　　　타인의 취향 전 (광화문 갤러리)

kim si ha

1974 Born, Korea
1997 Kyung Hee university graduation, seoul.
2001 Gaywon school of art and design
 work-shop course complete,seoul.

solo exhibition
2003. Blooming young art (Sung-bo gallery, Seoul)
2005. Artist's garden (Da Vinci gallery, Seoul)
2006. A broken piece-drawing (Gallery the space, Seoul)

group exhibition
2005. Alchemy of daily life (national museum of contemporary art, korea
 Christchurch art gallery, newzland)
 Geumgang nature art pre-biennale 2005 (gongju, busan, suwon,korea)
 Blooming art2 (seoul museum of art, korea)
 15 village story(gwangju, korea)
 Portpolio2005(seoul museum of art, korea)
 Wow book art festival (hongik uniyersity street , seoul)
 New independence declaration (namyiisland andersen hall)
 Others taste(kwanghwamun gallery)
 Pleasure imagination, happy studio (junju culture temple)
 Another landscape (paju pubication city, bolim publishing company)
 domestic drama (project space zip)
2000-2004. moreover 16 showing.

studio 서울 경기도 남양주시 수동면 지둔리 364-8
 364-8, Zidunree, sudong, namyangzoo city, kyunggido, seoul, korea.
h.p korea : 017-744-8065/017-231-9503
 beijing : 86-10-133-6620-0975
e-mail sihakim@freechal.com

김시하
꽃피는 젊은 예술

1판 1쇄 펴냄 | 2006년 8월 8일
편집 | 김장호 디자인 | 이유진

다빈치'기프트

제313-2004-00229호 (2004.10.6)
121-839 서울시 마포구 서교동 375-23 카사플로라
전화 | 02_3141_9120 팩스 | 02_3141_9126
이메일 | 31419120@hanmail.net
ISBN 89-91437-63-X 03600

한국 미술의 현장 2

1판 1쇄 펴냄 | 2007년 6월 6일
표지디자인 | 이유진

다빈치'기프트

제 313-2004-00229호(2004.10.6)

121-839 서울시 마포구 서교동 375-24 그린홈 201호

전화 | 02_3141_9120 팩스 | 02_3141_9126

이메일 | 31419120@hanmail.net

ISBN 978-89-91437-78-4 03600